Artists' Letters

Leonardo da Vinci to David Hockney

ARTISTS' LETTERS by Michael Bird
Copyright © 2019 Quarto Publishing plc
Introduction and commentaries © 2019 Michael Bird
Illustrations and translations © as listed on pages 222–3
Korean translation copyright © 2020 Misulmunhwa Publishing House
Korean translation rights are arranged with Quarto Publishing plc through AMO Agency, Korea.

예술가의 편지
다빈치부터 호크니까지

초판 발행 2020.8.24

지은이 마이클 버드
옮긴이 김광우

펴낸이 지미정

편집 문혜영, 이정주
디자인 한윤아
마케팅 권순민, 박장희

펴낸곳 미술문화 | **주소** 경기도 고양시 일산동구 고양대로 1021번길 33(스타타워 3차) 402호
전화 02)335-2964 | **팩스** 031)901-2965 | **홈페이지** www.misulmun.co.kr
이메일 misulmun@misulmun.co.kr
등록번호 제2014-000189호 | **등록일** 1994.3.30

이 도서의 국립중앙도서관 출판시도서목록(CIP)은 서지정보유통지원시스템
홈페이지(http://seoji.nl.go.kr)와 국가자료공동목록시스템(http://nl.go.kr/kolisnet)
에서 이용하실 수 있습니다.(CIP제어번호: CIP2020019777)

한국어판 ⓒ 미술문화, 2020

ISBN 979-11-85954-57-8(03600)
값 22,000원

FSC® 로고 인증 친환경 종이를 사용하였습니다.

예술가의 편지

다빈치부터 호크니까지

마이클 버드 지음
김광우 옮김

미술문화
MISULMUNHWA

목차

5 "자기야" 연인에게

6 "제 1244길더" 업무적인 용무

7 "베네치아로 갔으면 해요" 여행

8 "눈도 잘 보이고" 송신 끝

서문

'당신의 편지는 당신이 말하는 것처럼 와 닿는다.'
시인 위스턴 휴 오든

알브레히트 뒤러는 1506년 2월 어느 야심한 밤 베네치아에서 고향 뉘른베르크에
있는 막역한 친구, 유명 변호사이자 인문학자 빌발트 피어크하이머에게 편지를
쓰고 봉인한다. 알프스 산맥을 넘어 약 650킬로미터를 이동한 끝에 이곳에 도착한
지 몇 주 된 시점이다. 그는 친구에게 재정적 지원을 받아 베네치아에서 1년을
지내며, 이탈리아 예술가들의 비례, 원근법 등등 여러 가지 기술과 비법들을
탐색해서, 투박한 북부 출신 독일어권 화가인 자신이 그들을 꺾을 수 있음을 증명해
보이고자 한다. 편지는 뒤러가 거쳐 온 질척이는 겨울 도로와 산길을 되짚어
그달 말 피어크하이머의 손에 들어간다. 뒤러는 도움을 준 친구의 기분을 상할까
염려하며 편지를 쓰라고 닦달하는 어머니의 목소리를 전한다. 피부 발진으로
한동안 그림을 그리지 못했음을 토로하며(다행히 좀 나아진 상태다) 피어크하이머의
연애사를 놀려 대기도 한다. 뒤러는 있는 사실을 전달하고 불평을 늘어놓고
으스대는 가운데 지금의 예술가 세계를 일찌감치 겪고 우리에게 전한 사람의
하나가 된다.

　이 편지는 대다수가 문맹인 '사회'에서 상층부를 이루는 문필가, 사상가,
법률가와 대등한 예술가 세계의 일원임을 과시하는 의식적 행위였던 것 같다.
그는 '지각과 지식이 있는 사람들, 훌륭한 류트 연주자와 백파이프 연주자들, 회화
심사위원들, 고상하고 정직한 이들'이 자신과 교유하기 위해 찾아오고, 하늘 같은
베네치아의 화가 조반니 벨리니가 자기 작품에 관심을 보였다고 으스댄다. 뒤러의
아버지는 금세공인의 선두 주자로, 스스로를 예술가로 생각하면서도, 책, 음악,
예술품 감정, 해외여행, 자기 생각과 인상을 길게 풀어놓는 편지 등을 유럽의 신식
예술 생활(이탈리아보다 북유럽이 더 새로웠다)에 끌어들인 이들 무리에 얼씬하지
않는다. 비슷한 사례로, 미켈란젤로가 1550년 12월 조카 리오나르도에게 보내는
편지도 내용은 치즈 선물과 아내 선택 따위의 집안 문제지만, 인문학자들이 자기
생각을 나누기 위해 개발한 유려하고 명료한 글자체, 즉 삯을 받고 일하는 기술자가
아닌 자유로운 식자층의 글자체를 택하고 있다. 벤베누토 첼리니가 1560년 80대의

미켈란젤로에게 보내는 편지는 예술가의 자존감을 한 단계 끌어올린다. 첼리니는 미켈란젤로를 왕자 대하듯 하며, (입 밖에 내지는 않지만) 집필 중인 자서전에서 그 누구의 지시도 받지 않는 창조자 주인공으로 분한다.

예술가 90인 가량의 편지 90여 편을 엄선한 이 선집은, 레오나르도 다빈치가 1482년 즈음 밀라노 통치자 루도비코 스포르차에게 보낸 이력서부터 신디 셔먼이 1995년 미술 평론가 아서 단토에게 보낸 감사 엽서까지, 편지 쓰는 예술가의 거의 전 역사(실질적으로 서구 역사 – 중국과 기타 지역은 상황이 달랐다)를 아우르고 있다. 편지는 실물 기록이라는 면에서 보면, 손으로 적은 것, 타자기 자판을 두드린 것, 아니면 (단 하나의 사례만) 팩스로 뽑은 것이다. 물체로서의 편지는 만지고 보는 것, 접는 것, 펼치는 것, 구기고 펴는 것, 겉봉투와 재킷 주머니에 넣는 것, 책갈피로 쓰는 것, 둥그런 커피 자국이 생긴 것, 쥐들이 쏠은 것, 구두 상자에 넣고 까맣게 잊어버리는 것이다. 메리 새비지*가 말한 대로 '손 편지는 종이 위 … 언어와 미술을 엮는 퍼포먼스다.' 1990년대 중반부터 '종이 위의 퍼포먼스'를 대체할 디지털 대안들이 있어 왔고, 후자에 대한 선호도가 점증되었다. 1995년부터 2495년 사이의 예술가들의 편지 선집을 낸다면, (여러 면에서) 지금보다 훨씬 얇은 출판물이 될 것이다.

친구끼리, 연인끼리 편지로 나눈 내용은 500년간 크게 변하지 않았다. 뒤러는 피어크하이머에게 '당신이 이곳 베네치아에 계시면 좋을 텐데!'라고 말한다. 1931년 벤 니콜슨은 '행복하게 그림을 그리고 있는' 아내 위니프리드를 곁에 둔 채, 바버라 헵워스에게 '불현듯 당신이 보고 싶어졌어'라고 몇 마디 휘갈겨 쓴다. 리 크래스너는 1956년 골칫덩이 남편 잭슨 폴록에게서 잠시 떠나 있을 작정으로 파리에 와서는 '보고 싶어요. 당신과 함께라면 좋았을 텐데'라고 써 보낸다. 이런 유의 편지에는 전자 매체들이 붙들 수 없는 마음의 사무침이 있다: 그들이 손에 쥐고 읽는 것은 실재의 징표이면서, 동시에 부재와 거리를 대변한다. 공룡의 뼈나 고대의 항아리 조각들처럼, 종류 불문하고 과거(우리 자신의 지난 삶을 포함해서)에서 구출한 거의 모든 편지는 그것이 만들어지는 환경적 요인들을 아우르는 훨씬 더 큰 그림의 단서들, 이를테면 글씨체나 종이 종류 같은 물리적 단서뿐 아니라 내용을 통해 추적할 수 있는 수많은 신호와 경로로 빼곡하다(언제, 어디서, 누구에게 쓰였는가, 다른 과거사들로 연결되는 암시와 지시, 무언가를 말해 주기 마련인 단어 및 어법 선택). 이런 의미에서, 편지를 쓰는 사람이 앉아서 편지를 쓰는 순간을 상상으로 재구성해 보는 즐거움은 예술가의 편지라고 해서 여느 서신집과 다르지 않다.

* Mary Savig, *Pen to Paper: Artist's Handwritten Letters from the Smithsonian's Archives of American Art* (Princeton Architectural Press, New York, 2016), p.9

한 가지 다른 점이 있다면, 예술가의 편지들이 개인을 뛰어넘어 예술의 역사에 공급하는 다채로운 통찰들이 은근슬쩍 허를 찌른다는 점이다. 독자는 크래스너가 폴록에게 보낸 편지를 순전히 결혼 생활의 한 장면으로만 읽어도 된다: 알코올 중독자 백인 남성의 아내가 남편을 향해, 대서양 건너에서 다정한 마음을 돌이켜 품는 국면으로 말이다. 폴록은 아내가 머문 호텔로 짙붉은 장미를 보낸다. 아내는 한편으로는 키스하며 화해하고 싶고, 다른 한편으로는 조건 반사처럼 남편의 처신과 마음 상태를 묻지 않을 수 없다('어떻게 지내요 잭슨?'). 독자가 눈길을 다른 쪽으로 돌려, 실마리 하나하나, 즉 크래스너가 항공 편지 용지 한 면에 언급하는 장소와 사람 하나하나를 쫓아가며 요소들 간의 연결 고리들을 추적하다 보면, 전후 미국과 유럽 회화사의 책 한 권 분량이 족히 될 이야기 보따리를 풀어놓을지도 모른다. 그대로 옮긴 편지 상단의 짧막한 해설들 하나하나가 그렇게 끄집어낸 실마리들이다. 편지라는 것은 애당초 이런 식의 해석을 염두에 두지는 않는다. 전통적으로 편지는 수신인만 겉봉투를 뜯을 수 있도록 선물처럼 봉인되거나 포장된다. 그런데 수신인도 아닌 우리가 타인의 편지를 처음부터 끝까지 읽어 내려가는 기이한 행위를 생각하면, 역사의 눈에 사생활은 존재하지 않는 듯하다.

19세기 프랑스 조각가 카미유 클로델과 오귀스트 로댕 사이에 오간 편지는 단연 이 책 최고의 내밀한 문서로, 예술의 거대 서사와 극명하게 연결돼 있다. 중년의 이름난 천재가 아름답고 재능 있는 젊은 조수와 사랑에 빠지면서 시작되는 유명한 스토리다. 젊은 조수는 평소의 선을 넘은 상대의 구애를 밀어낸다. 타고난 문장가가 아닌 로댕은 클로델에게 보내는 편지에서 횡설수설하며 그녀를 꼬드겨 침대로 데려가려 한다. 그는 조각 작품 〈영원한 우상〉 속 남자 인물처럼, 그녀 앞에 무릎 꿇고 있노라고 이야기한다. 클로델이 로댕에게 보낸 편지는 밀월 국면에 쓴 것이다. 두 사람이 대중의 시선을 피해 루아르 계곡 릴레트 성에서 가능한 한 많은 시간을 함께 보내는 시점이다. 로댕의 편지가 온통 자기 감정에 빠져 상대의 감정을 미처 헤아리지 못하듯 자기 얘기 일색인 데 비해, 클로델의 편지는 그녀가 로댕을 얼마나 잘 이해하고 있는지를 넌지시 감동적으로 드러낸다. 그녀는 대중 온천장에 가는 대신 강에서 수영하고 싶다고 말한다. '파리에서 짙은 파란색에 흰색 장식이 있는 수영복 사다 줄 수 있어요?' 로댕은 대상을 이해하기 위해서는 직접 만져봐야 하는 사람이기에, 수영복을 사는 일은, 중대사나 오래 사귄 정부 로즈 뵈레를 제쳐 놓고 클로델의 몸을 떠올리게 할 것이다. 그녀는 그가 무슨 상상을 하고 있을지, 무엇이 그를 돌아오게 할지 넘겨짚으며 편지를 맺는다. '당신이 이곳에 있는 것처럼, 다 벗고 자요.' 클로델과 로댕의 여름 연애는 해피엔드의 서곡은 아니었다: 둘의 관계는 끝내 그녀를 무너뜨린다. 결말을 알고 나면, 젊은이다운 대담함과 숨김없는 성애가 표현된

그녀의 행복한 편지에 비극적 아이러니를 끌어들이기는 쉽다. 로댕이 먼저 보낸 유혹의 편지에 스며 있는 자기 연민과 허세의 어조에, 또 '무엇보다도, 더는 저를 속이지 마세요'라는 클로델의 추신에 이미 단서가 들어 있는 듯하다. 이것을 읽는 여러분이나 나는 제3자로 왠지 모를 불편한 마음이 든다.

연애, 돈, 동업, 경쟁이 됐든, 단순히 느닷없는 질문에 답해야 하는 의무감이 됐든, 모든 편지는 작성자와 수신자의 관계가 기본 틀이다. 예컨대 은연중에 역사에 관심이 있어서 편지를 버리지 않고 보관했다가, 결국 박물관과 서고 목록에 올리게 되는 사람들도 있어서, 수신자의 이름 여럿이 예술 연표에 등장하는 것도 무리가 아니다. 17세기의 시인, 작곡가, 외교관, 왕실 예술 고문 콘스탄테인 하위헌스, 혁명 러시아의 인민위원회 교육위원 아나톨리 루나차르스키처럼 원래부터 잘 알려진 역사적 인물들도 있다. 르누아르의 후원자 조르주 샤르팡티에, 뉴욕의 화상 레오 카스텔리, 평론가 겸 큐레이터 루시 리파드 같은 이들도 예술품 수집, 전시 기획, 해석, 판매 등 이런저런 경로로 예술 주변의 기류 변화를 꾀해 당대 문화경제를 조성하는 데 힘을 보탰다.

예술가들이 편지를 쓰는 이유는 작업 자체와 관련돼 있기도 하다. 렘브란트가 하위헌스와 왕래한 서신은 16세기부터 현재까지 예술가들의 편지를 관통하는 공통 주제 '내 돈은 어디 있나?'와 관련한 조바심에 예의상 절제의 어조를 어떻게 가미하는지 알려주는 좋은 본보기다. 쿠르베가 드 셴비에르에게 보내는 자못 방어적인 딱딱한 편지는 경멸하는 사람에게 경제적 성공의 많은 부분을 기댈 수밖에 없는 예술가의 것이다. 주디 시카고는 루시 리파드를 1970년대 여성 미술운동의 행동주의자이자 이념적 동지로 바라보며 편지를 쓴다. 예술가의 대변자 역할은 그 자체가 생업이다: 오토 마우어, 존 로던스타인, 새뮤얼 와그스태프, 에리카 브라우센 등은 자기들이 후원하는 예술가들(요제프 보이스, 헨리 무어, 아그네스 마틴, 프랜시스 베이컨)의 유명세와는 동떨어져 있지만, 이들 사이의 편지에서 적어도 호혜 관계의 작동은 확인할 수 있다.

작성자가 속마음을 터놓거나 그리는 것에 대단히 능통해 보이는 편지는 우리 예상대로 예술가와 예술가 사이에 오간 것일 경우가 많다. 세바스티아노 델 피옴보는 절친 미켈란젤로가 급료를 받아내는 데 자기 인맥을 활용하기를 바라며, '까놓고 말해서 전 지금 적자거든요'라고 털어놓는다. 도로시아 태닝은 조셉 코넬에게 보내는 편지에 '사랑하는 이들과 만나는 단 하나의 진실하고 만족스러운 통로는 말보다는 글 같아요 … 우리가 주고받는 편지들이 뉴욕에서 잠깐 만나 많은 말을 했던 순간들보다 우리 감정을 더욱 진실되게 전달하는 통로가 돼요'라고 털어놓는다. 호주 예술가 마이크 파는 최근 유럽 행위 예술제에서

알게 돼, 자신에게 부메랑 열 개를 주문한 울라이와 마리나 아브라모비치에게 답장을 쓰며, '호주답게 말도 안 되는 열차로 1000킬로미터'를 달리고 '공간들은 꿈결처럼 시나브로 지평선 저 끝을 향해 다가갔죠'라며 초현실적인 퀸즐랜드 여정을 상세하게 설명한다. 또 '언어와 예술을 엮는' 편지 쓰기 과정이 때론 작품에 대해 생각하는 통로가 되기도 한다. 반 고흐는 아를의 자기 침실을 그린, 이제는 유명해진 그림을 묘사하며, 고갱에게 색 선택에 대해 '벽은 엷은 라일락색, 마루는 칙칙한 붉은색, 의자와 침대는 크롬옐로 … 창틀은 녹색'이며 '다채로운 색으로 완전한 휴식을 표현하고 싶었다'고 설명한다. 마르셀 뒤샹이 뉴욕에서 1차 세계대전 기간 중 파리에 있는 여동생 수잔에게 보내는 편지에 등장하는 '판에 박은 조각une sculpture toute faite'이라는 말은 다음 페이지에서 '레디메이드'가 된다. 그가 처음 사용한 이 말은 개념미술을 만드는 데 그가 차지한 몫을 결정하게 된다.

작업 뒷얘기, 자기 집념에 대한 통찰(노년의 세잔은 권세 절정기에 '발전이 더딘 것 같아'라고 털어놓는다)은 매일같이 반복되는 리듬, 곧 예술이라는 세계가 한낱 재능 겨루기로 떨어지지 않게 하는 삶의 현장이다. 클로델이 쇼핑과 관련해 제안하는 루브르 백화점이나 르봉 마르셰 등등의 항목들은 벨 에포크의 문화 현상, 즉 새로 등장한 파리의 백화점들로 대변되는 서민적 세련미를 일순간 보여주는 창문인 셈이다. 우리는 집을 새로 단장하려는 버네사 벨의 계획('나라면 벽에 회칠이나 수성 페인트를 주로 쓸 텐데'), 조카에게 받은 치즈를 어떻게 처리할지에 대한 미켈란젤로의 생각, 몬드리안의 치아 문제, 주답의 변비, 피사로의 동종요법 충고, 호크니의 새로 장만한 팩스 기기, 조지 그로스의 생일 파티, 에바 헤세의 약물 치료, 쥘 올리츠키의 포장용 랩(사란-랩) 얘기를 엿볼 수 있다. 프랜시스 베이컨은 로디지아 경찰들의 '빳빳하게 풀 먹인 반바지에 반짝반짝하게 광낸 각반' 차림에 감탄한다('필설로 하기엔 너무 섹시해요'). 존 컨스터블은 자신을 후원하는 존 토머스 스미스에게 '마을 밖으로는 30킬로미터 이상 나가본 적이 없는' 구두 제작자에게 편지 전달을 부탁했노라고 설명한다.

이 책에 등장하는 예술가들 몇은 문필가이기도 하다. 미켈란젤로와 윌리엄 블레이크는 시인이었고, 뒤러와 조슈아 레이놀즈는 이론가였다. 주답과 왕치등 같은 중국 예술가들의 경우, 시서화 모두를 우열없이 골고루 갖추어야 했다. 존 러스킨과 에드워드 리어는 미술보다 책 저술로 더 잘 알려져 있다. 이들의 편지는 언어와 그림 사이를 오가며 압도적인 시각적 감성을 뿜어낸다. 고야는 어릴 적 친구 마르틴 사파테르에게 자화상 스케치를 그려 보내며 커리커처 스타일로 접어드는데, 향후 이것을 발전, 심화해서 몽환적인 판화 연작 〈로스 카프리초스〉를 내놓는다. 비어트릭스 포터는 병석에 있는 한 아이에게 기운을 북돋우려고 일러스트를 그려

보내고, 이 동물 배역들을 유명한 어린이 책들로 묶어 낸다. 폴 시냐크는 모네에게 보내는 편지 첫머리에 라로셀 구항을 그린 아름다운 미니어처를 배치해, 온천 휴양보다 자가 처방 '수채화 요법'이 자기 건강에 훨씬 나았음을 보여준다.

어쩌면 '편지 요법'이 장차 디지털 해독의 표준이 될 수도 있고, 이미 그런지도 모른다. 하지만 실물 기록물은 나름의 단점도 있다. 시간, 거리 이동, 특정 순간에 특정 장소에 있어야 하는 필요 따위를 요하기 때문이다. 온라인으로 디지털 문서고의 고해상도 편지 스캔본들을 검색할 수 없었다면, 이 선집을 꾸릴 수 없었을 것이다. 해당 기관들이 문서고 소장 자료의 노동집약적인 디지털 문서화 작업에 투자했기에, 손상되기 쉬운 물체로서의 편지가 디지털 시대를 맞아 긴 후생을 누릴 수 있게 됐다(이와 관련해서 바이네케 도서관, 대영 박물관, 코톨드 갤러리, 메트로폴리탄 미술관, 모건 도서관 및 박물관, 테이트, 스미소니언 박물관 등을 특별히 언급해야겠다). 스크린 상에서도 (캡처해서 저장한) 편지들은 여전히 찰나적인 통합성을 그대로 유지해, 우리가 이름을 걸고 올리는 순간의 생각과 관찰들이 깃드는 터전이 된다. 이 선집은 생의 막바지에 다다른 예술가의 편지 두 편으로 막을 내린다. 앞서 인용한 에밀 베르나르에게 보낸 세잔의 편지, 수집가 토머스 하비에게 보내는 토머스 게인즈버러의 편지 두 편이다. 게인즈버러는 암으로 죽음이 임박한 상태에서 본인의 병세를 어지간히 자각하고 있다. 그는 '몸의 통증도 듬뿍' 겪는 중이다. '병중에 온갖 어린애 같은 열정이 한 가지로 모이다니 희한한 일입니다. 네덜란드 소품 풍경화를 처음으로 흉내내 보고 있는데 너무 좋아서 하루 한두 시간씩 작업하는 걸 멈출 수가 없습니다 … 연을 만들고, 오색 방울새를 잡거나, 작은 배를 만들 만큼 유치한 사람입니다'라며 스스로 이상하다고 말한다. 마치 이 편지를 써서 자기 생각들을 나누는 행위가 잠시나마 편안함을 선사하는 것처럼 읽힌다. 어릴 적 네덜란드 풍경화를 모사한 일, 연과 장난감 배를 만든 일, 오색 방울새를 손에 쥐어 본 일 등을 떠올리는 것이다. 관찰하기, 그리기, 서로 다른 조각들을 어우러지게 짜맞추기, 색을 느끼기 – 그의 삶은 온전한 예술가의 삶이었다.

일러두기

각 편지는 왼쪽에 사진으로 넣고, 오른쪽에는 해설, 활자화한 내용 또는 번역을 배치했다. 편지 원본이 여러 쪽인 경우도 있다. 편지 모든 쪽을 다 수록하지는 않았고, 활자화 부분도 편집한 경우가 있다. 이때 뺀 부분은 […]로 표시했다. 철자법에 맞지 않거나 빠진 구두점은 대체로 그대로 두고, 편집상 필요한 경우 사각 꺾쇠 괄호 안에 최소한으로 부가했다. 번역문은 최대한 원문과 동일한 방식으로 옮겼지만, 한정된 지면 탓에 임의로 문단을 합친 경우도 있다. 손으로 쓰거나 인쇄한 편지 앞머리 기록은 쓰임새가 있거나 재미있으면 활자화본에 옮겼다. 223–24쪽에는 번역 출간된 자료, 새로 번역한 것에 대한 번역자의 인가사항을 실었다. 편지들을 여덟 개의 주제별 섹션으로 묶고, 한 섹션 내에서의 배치는 시간순은 아니다. 편지들의 타임라인은 218–19쪽에 있다.

1장

"새로운 기린을 봤어"

가족, 친구에게

1939년 9월, 달리 부부는 프랑스 남서부 아르카숑의 라 살레스 저택을 세냈다.[1] 둘은 달리의 조국 스페인에 내전이 발발한 1936년부터 런던, 파리를 거쳐 코트다쥐르에 있는 패션 디자이너 코코 샤넬의 집 등을 전전해온 터였다. 1939년 봄, 달리는 뉴욕 예술계에서 시대의 반항아로 일약 스타가 되어 있었다. 2월부터 5월까지 열린 뉴욕의 줄리앙 레비 화랑 전시, 본위트 텔러 백화점(지금의 트럼프 타워 자리)의 쇼윈도 장식, 뉴욕 만국박람회장의 오락 지대에 가설된 〈비너스의 꿈〉 등 성애를 연상시키는 몽환적 이미지와 오브제들이 일대 센세이션을 일으켜 관람객이 장사진을 쳤다. 〈비너스의 꿈〉은 허연 산호 동굴 같은 소형 건축물에 물을 채운 장방형 유리 탱크가 있고, 그 안에서 17명의 〈유동하는 액체 여인들*Liquid Living Ladies*〉이 번갈아 유영하는 작품이었다.

유럽에서 전쟁이 발발하자 달리는 아르카숑을 피신처로 택했다. 독일의 힘이 미치기 제일 어려운 곳으로 여겼고, 무엇보다 미식美食, 특히 굴이 유명했기 때문이었을 것이다. 그는 친구이자 초현실주의자인 시인 엘뤼아르에게 서투른 프랑스어로 편지를 쓰면서 아내 누쉬(애칭 니니)와 함께 방문해줄 것을 간곡히 청한다 – 그러나 엘뤼아르가 그달에 징집 명령을 받았기 때문에, 그의 바람은 이루어지지 않았다. 편지 말미에 쓴 재치 있는 라틴어 말장난 'Leonoris Finis est'는 과시욕이 강한 아르헨티나 출신의 초현실주의 여성화가 레오노르 피니가 라 살레스 저택에 와 있다는 암시다. 달리 부부는 1940년 8월 프랑스를 떠나 뉴욕으로 갔고, 전쟁이 끝날 때까지 그곳에 머물렀다.

..

친애하는 폴: 우리는 방금 아주 큰 별장을 빌렸으니, 니니와 함께 와서 이곳을
만끽하면 틀림없이 '물 만난 고기'가 될 거예요, 어서 오세요! 우린 (대화로) 풀어야
할 문제들이 아주 많잖아요. 저와 갈라는 내년 가을 미국으로 건너갈 거라, 현재 하고
있는 사실주의보다 더 독창적인 사실주의로 '끝장을 봐야 해요', 그래야 최고가 될 수
있거든요 –

제 사랑을 전해요, 우리 보러 아르카숑에 온다고 약속해 주세요, 여기에는 위대한
해산물, 굴이 있고 – 피니가 있어요(Leonoris Finis est) – 잘 지내요, 당신의 귀여운 달리

고야와 사파테르는 1750년대 학창 시절 사라고사에서 처음 만나 1803년 사파테르가 죽기까지 막역한 친구로 지냈다. 고야가 1775년 마드리드로 떠난 뒤 두 사람은 정기적으로 서신을 주고받으며 근황과 음담패설, (편지지에 1800년으로 날짜를 잘못 기재하는 식의) 황당한 유머를 나눴다. 사파테르는 사라고사에 남아 사업을 크게 일궜고, 예술가로 성공한 고야가 친지들을 부양하기 위해 집으로 보내는 돈을 관리해 주었다.

고야는 1786년 왕 전담 화가로 임명되었고, 카를로스 4세가 즉위한 1789년에는 수석 궁정화가가 되었다. 그는 새로 즉위한 왕과 왕비, 왕족, 알바 공작부인 같은 핵심 귀족들의 초상화를 그리느라 눈코 뜰 새 없었고, 그런 와중에 마드리드 초년 시절부터 해 온 왕립 태피스트리 공장을 위한 밑그림 작업까지 해야 했다. 이 일로 그는 유해 화학물질에 노출되어 1792–93년 겨울 중병을 앓고 나서 결국 청력을 잃었다. 사파테르에게 보낸 편지에는 궁정화가로서 받는 중압감이 배어 있다. 동향 궁정화가이자 처남인 프란시스코 바이유가, 왕실의 총애를 받는 허영심 많고 까다로운 알쿠디아 공작 마누엘 데 고도이의 승마 초상화를 그리는 성가신 작업을 고야에게 떠넘겼기 때문이다. 편지에 그려 넣은 자화상 캐리커처는 2년 후 알바 공작부인의 영지에 머물면서 그리게 될 내밀한 풍자적 드로잉 작품들의 예고이며, 이 작품들은 다시 환영을 보는 듯한 판화 연작 〈로스 카프리초스Los Caprichos〉의 밑거름이 됐다.

· ·

맹세코! 자네 내 난필 때문에 퍽 애먹을 거야, 볼품은 없지만 자네 글씨 옆에 나란히 놓고 비교해보면 내 것이 더하다는 걸 알게 될 걸세, 그래도 자네와 맞먹을 사람은 세상에 나밖에 없을 게야.

알바 공작부인이 어제 불쑥 자기 얼굴을 그려 달라고 내 작업실에 들어와서, 자네가 와서 도와주었더라면 소득이 있었을 텐데, 어쨌거나 다 그렸다네. 캔버스 유채보다 이게 나은 것 같고, 지금은 알쿠디아 공작의 승마 초상화를 그리는 중인데, 이걸 끝내면 알바 공작부인의 전신상을 또 그려야 하지, 내가 예상한 시간보다 더 걸릴 거라면서, 궁〔엘에스코리알〕에 내 거처를 마련하고 있다고 공작이 전갈을 보냈더군, 이런 일은 화가로서 제일 난처한 일 중 하나지.

바이유도 나와 처지가 같았는데 이제 상황을 모면했어, 그도 일이 많았지만 왕이 그러지 말라고 하셔서, 사라고사에 가서 두 달, 어쩌면 넉 달쯤 쉬고 오게 됐다네. 그를 만나면 신경 써서 편의를 좀 봐주게.

자네가 곧 받을 터인데, 내 차용 증서 자네 소관이지, 거기서 내가 아는 사람이라고는 바이유와 자네 둘뿐인데, 아무래도 바이유가 오래 못 버틸 것 같으네.

잘 지내게, 궁금한 게 있으면 클레멘테〔사파테르의 비서〕에게 물어보고.

(캐리커처를 가리키며) 이건 나일세.

1 바이유는 1795년 8월 4일에 죽었다.

Spethen, Benton End

Dearest Stephen, Thanks terribly for your letter. It crossed one of Mine I, Hadleigh

Life for me is no Longer the monotony of waking up in a old room to find

myself with Clap, D.Ts, Syph, or perhaps a poisoned foot or ear!

No Schuster, those happy and carefree days are gone the phrase

"Freud and Schuster" no longer calls to the mind such happy scenes

such as two old hebrews hand in hand in a wood or a bath-

room in Atheneum Court or Pension-day in the Freud-Schuster buil.

building but now the people think of Freud and Schuster in

bathchairs, freuds ear being amputated in a private nursing

homes, and puss running out of his horn. Schuster in an epilep-

tic fit with artificial funny bones. When I the Look at all my

minor and major complaints and deseases I feel the

disgust which I experience when I come across intimate

passages in Letters not written to me.

Cedric has painted a portrait

of me which is absolutely amazing.

it is exactly Like my face is green

it is a marvellous picture I have

painted a portrait and also a picture

of a cat after it has been skinned

Do come down here if you can! what about

Mrs. p.s at Haulfrynny in march?

John Jameson has been down here

for some days and also a man who

was a great friend of the strange

enlishmen who threw fits

to whom tibbles

was employed in Italy.

Here is our Telephone

call. Do you realise that if you

shaved your nose every days you would soo

grow a reasonable beard on it? The firm ought to

realise these little things incase of a buissiness's drops.

루치안 프로이트[1]의 가족은 1933년 나치 독일을 피해 영국에 정착했다. 제대로 된 중등 교육을 받지 못한 프로이트는 1938년 세드릭 모리스와 아서 레트–헤인스가 운영하는 이스트 앵글리아 미술학교에 입학했다. 프로이트는 이 시절을 '세드릭에게 배운 건 그림이지만, 더 중요한 건 인내'였다고 회상했다. 1939년에는 시인 스펜더와 함께 노스 웨일스에서 두 달을 보냈다. 두 사람은 초현실주의적인 시나리오와 스케치로 구성된 앨범을 공동으로 제작하여 '프로이트–슈스터 북'(슈스터는 스펜더 어머니의 처녀 적 성)이라 이름 붙였다. 프로이트는 편지에서 이 일을 애정 어린 시선으로 환기하고 있다. 프로이트는 편지에 모리스가 그린 '정말 놀라운' 자신의 녹색 얼굴 초상화를 모방해 넣었는데, 원래 작품은 현재 테이트 컬렉션에 소장되어 있다.

...

　　　　　　　　　　　　　　　벤턴 엔드, 헤이들리, 서퍽 주

친애하는 스티븐, 스티븐,

편지 정말 감사해요. 제 편지와 엇갈렸으려나요? 제게 삶은 더 이상 추운 방에서 임질, 진전 섬망[2], 매독에 시달리거나 다리나 귀가 괴사되는 것을 자각하며 깨어나는 그런 뻔한 날들이 아니랍니다! 슈스터는 없어요, 근심 걱정 없던 행복한 나날들은 가버렸지요, '프로이트–슈스터'라는 말만 덩그러니 남아 행복했던 정경들을 불러오네요, 유대인 늙은이 둘이 아테네움 코트의 숲이나 목욕탕에서 손을 잡고 있거나, 프로이트–슈스터 빌딩에서 은퇴의 시간을 보내는 모습 말이에요. 하지만 사람들은 휠체어를 탄 프로이트와 슈스터, 귀를 절단하고 주둥이에 힘이 빠진 양로원의 프로이트, 팔꿈치에 인공 관절을 달고 간질 발작을 일으키는 슈스터를 떠올리겠지요. 제 크고 작은 불만과 질환들을 생각하면 남의 편지에서 내밀한 구절을 접했을 때 같은 메스꺼움이 올라온답니다. 세드릭이 그린 제 초상화는 정말 놀라워요. 얼굴이 녹색인 기막힌 그림이지요. 저도 초상화, 털을 민 고양이까지 그려봤어요. 가능하다면 여기로 오세요! 3월에 하울프르니에 있는 P부인 댁 어떠세요? 존 제임슨도 여기 며칠 머물렀고, 천방지축 괴짜 영국인들의 절친 노릇을 한 사내는 이탈리아에서 취직했어요. 여기 우리 전화번호랍니다. 매일 코를 면도하면 적당하게 수염이 난다는 걸 알고 계세요? 사업이 부진하면 이런 소소한 것이라도 잘 알아야겠지요 […]

out-houses - lots of room for
hens - a hen-house - almost
too much room in fact - I
wondered if we could ever
do with one servant. However
I just see why we need use
many of the rooms at first.
Unfortunately nearly all the
rooms were papered with
rather horrid but quite new
papers. So Mr S. wouldn't
do them again naturally.
The paint too was quite
good, but harmless colours -
mostly white or green - I said
I should probably white or
colour wash many of the
walls & he said he didn't
mind what I did - but of
course he'll only pay for what

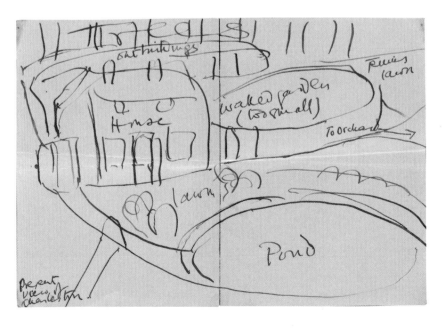

버네사 벨이 ●────────────── ● 덩컨 그랜트에게 1916년 9월경

Vanessa Bell (1879–1961) Duncan Grant (1885-1978)

1차 세계대전 동안 벨[1], 그랜트, 로저 프라이, 리턴 스트레이치, 존 메이너드 케인스 등 블룸즈버리 그룹[2]으로 알려진 지식인-예술가 집단 구성원들은 런던과 여러 시골 은둔처를 오가며 모였다. 1916년 벨은 그랜트와 함께 살 집을 물색하는 중이었다. 서퍽에서 연인 에드워드 가넷과 지내다 막 돌아온 그랜트는 벨과도 장기 연애에 돌입할 생각을 하고 있었다. 서식스 주의 찰스턴 농가는 벨의 열성적인 편지에서 글과 그림으로 처음 공개된 뒤 블룸즈버리 그룹의 중심지 중 하나로 자리 잡는다. '실망스러운' 생리라는 벨의 말에서 그녀와 그랜트가 아이를 원하고 있다는 것을 읽을 수 있다. 두 사람은 1918년 찰스턴에서 딸 안젤리카를 얻었다.

고든 스퀘어 46, 수요일

사랑하는 곰,

늘 혼란의 소용돌이에 빠질 때 당신에게 편지를 쓰게 되는 것 같아요. 찰스턴 임대 계약을 마치고 – 막 돌아왔어요. 고맙게도 당신 편지가 기다리고 있네요. 당신 소식 들으니까 너무 좋아요 – 목이 아프다니 걱정돼요. 저는 좀 나아졌어요. 컨디션이 안 좋으면 말해줄 거죠? 그러면 당장 돌아와서 우유술[3]을 만들어 줄게요. 내 오랜 연인, 그렇게 해요. 저는 금요일에 와요.

지난번 편지 보내고 나서 어떻게 지냈냐면요. 로저 [프라이]와 저녁을 먹고, 좀 우울했지만 그 얘긴 그만할게요. 제 탓인 것 같아요, 종일 정리하고 전날 여행한 데다 오늘 아침(실망한 건 아니에요, 이번에는 기대하지 않았거든요) 생리가 시작된 바람에 탈진한 기분이었으니까요.

그건 그렇고, 오늘 아침 9시 기차로 출발했는데, 글라인드에 가는 교통편이 그것밖에 없었어요. 스테이시 씨가 2인승 소형차를 몰고 나타나 저를 후다닥 찰스턴에 데려다 줬어요. 저는 장소 묘사에는 영 젬병이지만 – 이번에 본 건 너무 달라서 깜짝 놀랐어요. 농가와 농장 건물들 뒤편을 에워싼 커다란 호수와 과수원, 수목들 [⋯] (오늘 본 걸로는) 방들이 많고 널찍하고 밝아요. 거대한 찬장과 무수히 널린 식품 저장실들 – 버터 제조장 – 지하 저장고 – 갖가지 용도의 별채들 – 암탉을 기를 수 있는 너른 공간 – 닭장 – 너무 많은 공간이 있어요. 하인 한 명으로 될지 모르겠네요 [⋯]

거의 모든 방이 벽지가 요란하지만 아주 새것이긴 했어요. 그러니 S씨가 벽지를 바꿔줄 리가요. 페인트칠은 훌륭해요, 대부분 흰색과 초록색으로 – 무난해요. 나라면 벽에 회칠이나 수성 페인트를 주로 쓸 텐데 [⋯] 아주 아늑한 집이 될 것 같아요 [⋯] 리턴과 여기서 저녁을 먹으려고 하는데, 메이너드도 오고 어쩌면 셰퍼드도 올지 몰라요 [⋯]

당신의 다정한 쥐

1 버지니아 울프의 언니 **2** 1906년부터 1930년경까지 런던과 케임브리지를 중심으로 활동하였으며 대다수 구성원이 블룸즈버리에 살고 있던 데서 그룹 명칭이 유래했다. **3** 뜨거운 우유에 맥주나 와인을 섞어 마시는 술

Lionardo io ebbi e marzolini cioè dodici caci sono molto begli ne
farò parte agliamici e parte p casa e come altre volte uo scri
tto nò mi mandate piu cosa nessuna se io nò uene chieggo e ma
ssimo di quelle che ui costano danari ss Circa i lauor do mio como
e necessario io nono che dirti se nò che tu nò guardi adota
p che ec e piu roba che uomini solo ai auer lochio ala nobi
lita ala sanita e piu alla bocta che a altro Circa la bellezo
nò se do tu pero el piu bel giouane di fireze nò terrai da
Curar troppo pur che nò sia storpiata ne schifa altro nò
ma chade Circa questo // ebbi ieri una lecta da messer
giouanfracesco che mi domada se io o cosa nessuna della
marchesa di pescara uorrei che tu gli dicessi che io cerche
ro e risponderogli sabato che uiene beche io nò credo auer
niete p che quando stecti amalato fuor di Casa mi fu tolto
di molte cose // Arei Caro quando tu sapessi qualche stre
ma miseria di qualche cittadino nobile e massimo diquegli
che anno fa ciule i Casa che tu maurisassi p che gli forrei qual
che bene p la nima mia

A di ueti di dicebre 1550

Michelagniolo buonarroti
in Roma

리오나르도 디 부오나로토는 미켈란젤로의 조카로 후사가 없는 예술가의 부동산을 상속하게 되어 있었다. 그런 문제가 걸려 있었던 탓에 두 사람의 관계는 심하게 삐걱였다. 1545~46년 겨울 리오나르도는 피렌체에서 미켈란젤로가 죽음에 임박해 있거나 사망했다는 오보를 접하고, 상속권을 확보하기 위해 로마로 달려갔지만, 숙부를 만나는 데는 실패했다. 그가 떠벌리는 애정은 '이해타산' 외에 아무것도 아니라며 미켈란젤로가 노발대발했기 때문이었다.

 1550년에는 사태가 진정된다. 이때 리오나르도(당시 31살)에게 보낸 미켈란젤로의 편지를 보면 삼촌의 입장에서 재산과 결혼에 관해 충고하는 내용들로 빼곡하다. 미켈란젤로가 8월에 보낸 편지에는 '내 수중에 수많은 신부감이라도 있는 양, 나더러 네 배필을 구해 주라고 성화구나'라고 쓰여 있다. 이 편지에도 다시 돈 얘기가 나오는데, 자신이 지참금을 보장(신랑이 조기에 사망하는 경우에 지참금의 반환을 요구)해줄 것이며 신붓감이 돈 없는 상류층 여식일 경우에는 지참금을 마련해 주겠다는 희사의 뜻을 전하고 있다. 페스카라 후작 부인은 미켈란젤로가 아끼던 친구 비토리아 콜론나로, 1547년 사망했다. 미켈란젤로는 와병 중 도난을 당하는 통에 그녀의 시 초고까지 없어졌다고 여겼다.

리오나르도 – 마르졸리니 치즈 열두 개 잘 받았다. 맛이 좋구나. 친구들에게 좀 나눠 주고 나머진 집에 두려고 하는데, 전에도 말했다만 – 내가 부탁하지 않으면 아무것도 보내지 마라, 돈 드는 건 특히.

 아내를 맞는 건 – 필수란다 – 지참금에 까다롭게 굴지 말라는 것 외에는 할 말이 없구나, 돈이 사람보다 위일 순 없는 법이니까. 네가 봐야 할 건 집안, 건강, 무엇보다도 착한 마음씨다. 외모에 관해서는 너도 어차피 피렌체 최고 미남은 아니니까 지나치게 따질 필요 없고, 불구거나 박색만 아니면 된다. 결혼은 그게 다이지 싶다.

 어제 조반 프란체스코 경에게서 페스카라 후작 부인 유품이 있는지 묻는 편지가 왔더구나. 멀리 병석에 있을 때 많은 걸 도둑맞는 통에 없을 것 같은데, 이번 주 토요일에 찾아보고 알려 준다고 전해다오.

 금전적으로 어려운 상류층, 특히 여식이 있는 집안의 얘기를 듣게 되면 바로 알려주렴, 내 영혼의 행복을 위해 그 아이들에게 친절을 베풀려고 그런다.

로마에서 미켈란젤로 부오나로티

I was in the middle of drawing when your card came! Delights – surprises, news! – I had not seen it before, but anyway it would have delighted me to have had on it the Asher touch. So –

this is to let you know we are happy, miserable = inspired, dull – lots of work – bad and good. It would be so ___ to be together –

Isn't everything just ___? smacks from ___ us too –

Philip

MUSA

거스턴은 1966년 뉴욕 유대인 박물관에 전시할 그림을 작업하던 중에 시인이자 화가인 애셔에게 이 편지를 썼다. 오늘날 거스턴 하면 의도적으로 미숙하게 그린 만화 필치의 후반 구상작업을 떠올리지만, 1960년대 중반에는 공인된 추상표현주의 화가였다. 1962년 구겐하임 미술관에서 회고전을 연 이후에는 작품에서 색을 대거 덜어냈고 결국 흑백만 사용하게 됐다. 그는 '내가 원하지 않는 검은색을 지우기 위해 흰색을 사용하면 회색이 된다. 이런 한정된 수단으로 작업을 하다 보면 예기치 못하게 대기, 빛, 환상 등의 현상들이 모습을 드러낸다'라고 설명했다.

　거스턴의 대작 〈서광Prospects〉(1964, 호주 국립미술관 소장)은 수직과 수평의 붓질이 교차하며 다채로운 회색 뉘앙스의 망상 직조를 만들어 낸다. 편지 첫머리의 드로잉은 열린(또는 입체) 도형들과 교차하는 선들이 균형을 이루고 있는 〈서광〉과 기본적으로 크게 다르지 않다. 애셔가 카드를 보내면서 드로잉을 그려 넣은 데 대해 자신도 똑같이 드로잉을 넣어 보답한 것인지도 모른다. 애셔는 시인인 스탠리 쿠니츠와 결혼하고 나서, 남편의 시 구절들을 단색화에 가까운 추상화에 섞어 넣었다. 이 추상적인 그림들은 - 거스턴의 작업처럼 - 붓의 가닥들이 자취를 '남기도록 그렸다.' 거스턴은 유대인 박물관 전시 이후 회화작업을 중단하고 2년 동안 - 구상과 추상 드로잉 수백 점을 그린다. 그는 이 기간을 '1968-70년 구상작업에 돌입하기 전 … 매우 의미심장한 막간'으로 여겼다.

　편지 말미에 - 화가인 - 아내 무사 매킴의 이름도 들어가 있다. 두 사람은 1930년대 오티스 미술학교에서 처음 만나 2차 세계대전 중 공공 벽화 프로젝트에 협력했다. 1960년대 뉴저지 주 우드스톡에 살고 있는 거스턴 부부가 케이프 코드 북단 프로빈스타운의 해안가 별장에서 여름휴가 중인 애셔에게 쓴 편지다.

··

한창 드로잉을 하고 있는데, 당신의 카드가 도착했어요! 기쁨 - 놀라움, 새로움! 처음 보는 것이고, 여하튼 애셔만의 특징이 있는 걸 받아서 기뻤어요. 이것은 - 우리의 행복과 불행 - 부풀기도 하고 꺼지기도 하는 기분 - 좋았다 나빴다 하는 - 많은 작품들. 모두 알려 드리려는 그림이에요. 함께 있으면 이럴 것 〔꽃 드로잉〕 같아요 -

모든 것이 바로 이렇지 〔행복한 얼굴 드로잉〕 않나요?

xxx
우리의 키스 보내요 -
필립과 무사

March 5th 95.

2, BOLTON GARDENS,
LONDON, S.W.

My dear Noel,

I am so sorry to hear through your Aunt Rosie that you are ill, you must be like this little mouse, and this is the doctor

Mr Mole, and nurse Mouse with a tea-cup.

7살의 노엘은 병석에서 포터의 병문안 편지를 받았다. 포터 자신도 어릴 때 병약하고 외로운 처지였기 때문에 그림 그리는 것과 자연에서 위안을 찾았던 터라 - 노엘의 기분을 북돋아 줄 방법을 알고 있었다. 노엘의 엄마 애니는 한때 포터의 가정교사였다. 포터는 1893년 노엘에게 보낸 그림 편지에서 출발한 피터 래빗식 동물 캐릭터들의 배역을 얻어, 두더지 의사와 쥐 간호사가 등장하는 판타지물을 만들어 보내고 있다.

당시 포터는 수려한 균류 수채 세밀화를 그리는 진지한 아마추어 균류학자였다(1897년 린네 협회에 논문 「아가리치네아과 포자 발아에 관하여」를 제출했다). 노엘에게 보낸 편지 속의 그림과 이야기에서 출발한 그녀의 첫 그림 동화 『피터 래빗 이야기The Tale of Peter Rabbit』는 여러 출판사에 번번이 거절당한 후 1901년에 자비로 출판되었다. 1902년 프레더릭 원 출판사가 이 책의 보급판을 냈고, 톰 키튼, 제미마 퍼들덕, 고슴도치 티기 윙클 부인, 개구리 제레미 피셔 등을 포함한 20여 권의 동화책 출간이 이어졌다. 이 책들은 세계적인 아동 고전으로 자리 잡으며 포터에게 부를 안겨 주었다. 편지에 등장하는 유쾌한 레이디 마우스는 1917년 시리즈 『애플리 데플리 동요Appley Dapply's Nursery Rhymes』의 마지막 편에 다시 나온다.

..

볼턴 가든스 2, 런던, S.W.

사랑하는 노엘,

로지 이모에게 네가 아프다는 얘길 들으니 마음이 아파, 이 아기 쥐처럼 됐겠구나, 여기 두더지 의사 선생님과 찻잔을 들고 있는 쥐 간호사가 있어.

아기 쥐가 어서 일어나 난롯가 의자에 앉게 되면 좋겠네.

수요일에 동물원에 가서 새로운 기린을 봤어. 어린 녀석인데 아주 예쁘게 생겼고, 사육사 말로 자라면 키가 굉장히 클 거래.

기린이 운반된 상자를 봤는데, 상자 크기가 넉넉하지 않아서 기린 목이 뻣뻣한 거라고 사육사가 그랬어. 사우샘프턴에서 기차로 실어 오는 길에, 터널을 통과해야 해서 큰 상자에 넣지 못했대. 새로운 원숭이 제니도 봤어, 털은 까맣고, 얼굴은 아주 못생긴 노파 같았어. 어떤 사람이 장갑을 주니까 그걸 끼고 열쇠 꾸러미를 집더니 우리의 문을 열려고 용을 쓰지 뭐니.

가방에서 빵을 한 움큼 꺼내 코끼리에게 주고, 타조들에겐 아무것도 주지 않았어, 개구쟁이 소년이 타조들에게 낡은 장갑을 주는 바람에 탈이 난 적이 있어서 먹이를 주면 안 된다더라. 새까만 곰이 뒹구는 것도 봤어. 늙은 늑대가 그렇게 온순한 줄 몰랐어.

언제나 네 편인
비어트릭스 포터

353 East 56 St. N.Y.C.

Dear Seligman,

Thank you for the address,
but I am sorry I did not explain
you the situation with the tooth.
The abses is on a tooth which
keeps already an appareil and
is not very strong. This makes
that the operatition in any case
has to be done, one time on the
other. So it is superfluous
to inquire and I caused you
trouble for nothing.
But perhaps your dentists
address can be usefull to
me later.
Very much thanks again
and hoping to see you
again, with greeting to
your both, your
Mondrian

I should have written you directly but I did'n know your adress.

피에트 몬드리안이 ———————————→ 커트 셀리그만에게 1940년대 초
Piet Mondrian (1872–1944) Kurt Seligmann (1900-62)

1938년 9월 몬드리안은 26년의 대부분을 보낸 파리 작업실을 떠나 런던으로 이주했다. 유럽에 전운이 감
도는 내내 몬드리안은 미국행을 생각했다. 1940년 여름 독일군이 조국 네덜란드와 프랑스를 침공하고 9월
런던을 공습하자 그림을 그릴 수 없게 된 그는 10월 뉴욕으로 향했다.

한스 호프만의 제자인 미국인 추상화가 해리 홀츠만이 그를 맞이했다. 그는 파리에서 조우한 적이 있는
홀츠만을 통해 맨해튼 6번가와 웨스트 56번가 모퉁이에 작업실을 마련했다. 이곳에서 접한 미국 재즈, 뉴
욕의 가두 풍경, 색색의 접착테이프 같은 새로운 소재 등이 작업의 새 지평을 열어 주었고, 1944년 2월 타
계하기 직전에 완성된 거의 마지막 작품 – 〈브로드웨이 부기우기Broadway Boogie Woogie〉(1942–43, 뉴욕
현대미술관 소장)에서 그는 늘 쓰던 검은색 격자 대신에 밝은 붉은색과 파란색 정사각형으로 갈라진 노란
색 선을 선보였다.

1930년대 몬드리안의 데파르 가 작업실은 미국인 예술가와 큐레이터들이 으레 찾는 창작의 성지였다.
그는 뉴욕 시절 미국추상화가협회 멤버들에게 현대미술의 거장으로 추앙받았고 유럽에서 피신해 온 많은
예술가 친구들을 만났다. 1942년 3월 그는 마르크 샤갈, 막스 에른스트, 페르낭 레제, 셀리그만 등과 함께
피에르 마티스 화랑에서 열린 《망명 작가전》에 출품했다. 연줄 좋은 셀리그만이 치아 농양을 치료받도록 자
기 치과 주치의를 소개했지만 – 몬드리안은 정중히 거절하며 이미 장치가 돼 있는 고질적인 치아를 수술하
지 않을 수 없다고 설명한다.

...

이스트 56번가 353, 뉴욕

셀리그만,

주소 고맙고, 치아 상태를 미리 설명했어야 하는데 미안하네. 장치를 심어 놓은 이빨에
농양이 생긴 걸세. 그게 별로 단단하지를 못해서 그래. 언제고 수술을 받긴 받아야겠지.
문의는 하지 않아도 되네, 자네에게 공연히 문제만 일으켰지 뭔가.
 자네가 소개한 치과의사 주소는 나중에 유용하게 쓰겠네.
 다시금 너무나 고맙고, 또 만나세, 두 사람에게 인사 전하며,

몬드리안

자네에게 바로 편지를 보내야 했는데 자네 주소를 모른다네.

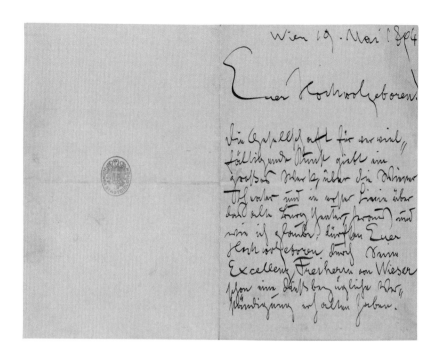

클림트는 빈의 국립 공예학교를 마친 후 동생 에른스트, 학우 프란츠 폰 마치와 함께 공공건물 벽화 시리즈를 협업했다. 1886년 이들은 빈 부르크 극장의 대형 계단에 10부작 프레스코 작업을 시작했다. 고전과 셰익스피어를 테마로 한 클림트의 프레스코화 4점이 황제로부터 특별 격려상인 황금공로십자훈장을 받아 이 이력의 출발점이 된다. 구 부르크 극장이 철거되기 전 클림트와 마치는 빈 상류층의 면면을 넣어 200여 명의 청중을 정밀하게 묘사하는 객석 수채화를 의뢰받는다.

클림트가 편지에서 베테랑 배우 르윈스키에게 언급하는 의뢰 건은 구 부르크 극장의 유산을 기리는 또 다른 프로젝트다. 르윈스키는 빈 연극계 만년 스타로 당대 최고 배우들 중 하나였다. 줄곧 유명인들의 비위를 맞추는 연습을 해 온 클림트는 학습한 대로 경의를 표하며('지체 높으신 각하Euer Hochwohlgeboren!'는 직역하면 '명문가 출신님Your High Well-born!'이란 뜻으로 상류층에 대한 정식 호칭) 그에게 다가가고, 이 방법은 통한다.

클림트가 1895년 완성한 르윈스키 초상화는 괴테의 비극 「클라비고Clavigo」(벨베데레 궁전, 빈) 배역 돈 카를로스로 분한 모습을 그린 것이다. 르윈스키가 처음 돈 카를로스를 연기한 것은 1858년 구 부르크 극장 무대를 통해 데뷔한 해였고, 1894년에도 – 여전히 큰 찬사를 받으며 – 같은 역할을 연기했다. 클림트가 그린 르윈스키는 낭만주의풍으로 얼굴에 뜨거운 결의가 배어 있다. 불과 몇 년 사이에 클림트는 크나큰 성공을 안겨 준 강고한 전통 회화 양식을 버리고, 상징적이며 장식적인, 탈속한 에로틱 화법을 취한다. 이런 화법은 당시 빈의 명문가 사람들을 당혹과 분노에 빠뜨렸지만, 지금은 바로 이 면모로 유명하다.

··

제8구 요제프슈타트 21가

경애하는 선생님!

복제 예술협회가 빈 극장, 주로 구 부르크 극장에 관한 방대한 저작을 출간 중이며, 존경하는 선생님께서도 비저 남작을 통해 관련 언질을 이미 받으셨을 줄 압니다.

저는 구 부르크 극장 배우들 가운데 한 사람을 골라, 되도록 원래 모습을 알아볼 수 있는 배역으로 그려 달라는 의뢰를 받았습니다.

저는 외람하오나 선생님 초상화를 택했습니다, 언제 어디에서 선생님과 대화할 수 있는 특권을 누릴 수 있을지 여쭙니다.

경애하는 선생님의
이른 답장을 기다리며
구스타프 클림트 배상

I January I970

Dear Rosamund:

I thought to begin the new year properly by writing
to you, even though I can't find your last letters.
I just returned last night from IO days in St. Martens,
a much needed and, I thought, deserved vacation in the
sunshine. The island was beautiful and has about eight
beaches, each with a character that differs from the
others.

One no sooner sets foot on New York than one feels the
muscles and nerves tighten up and start to jerk. It is
almost as though one hasn't been away at all. Maybe it
is good that that is the way it is. I have to dye
costumes and shrink sweaters for Merce C. who opens his
season on the 5th and finish a couple of drawings and see
that everything is framed and hung for my show at Leo's
on the IOth. I hope that it will all get done and I
think it will. It often does.

Thank you for offering to send more of the Baby's Tears
but don't do it just now. There are two cats here now
who insist upon sitting in the flower pots in spite of
my efforts to keep them out. And I think there isn't
enough sunshine to help the plants recover from this
sort of treatment. A bit of the first batch is still
holding on.

The news about your job at the museum is great. I hope
you are enjoying it and that you like being an expert.

I wish us all a happy new year.

Love,

존스는 카리브해 세인트마틴 섬에서 겨울 휴가를 보내고 뉴욕으로 돌아오는 길에 젊은 큐레이터이자 장차 화랑을 열게 되는 펠센에게 편지를 쓴다. 존스는 1월 10일 개막하는 레오 카스텔리 화랑에서의 드로잉전을 준비 중이었다. 그의 이름을 알린 성조기 연작 중 첫 번째 작품을 만든 지 15년 만이다. 성조기 연작은 과녁 연작, 알파벳 연작, 맥주 캔과 같은 상업적인 물건을 청동으로 주조한 조소 연작과 더불어 순수미술과 미국 대중문화를 융합하는 초기 버전이었다. 이 흐름은 곧 폭넓은 팝아트 현상을 이루게 된다. 존스는 이 기호적 모티프들을 거듭해서 끌어오며 '나는 같은 이미지를 다른 매체로 되풀이해서, 이미지와 매체 사이의 상호작용을 관찰하는 게 좋다'고 말했다.

　　존스는 존 케이지가 음악을 담당하고 머스 커닝햄이 안무한 무용 「세컨드 핸드Second Hand」를 위해 자신이 디자인한 의상을 얘기하고 있다. 열 명의 댄서가 각각 단색의 옷을 입는 아이디어다. 다른 무대 장식을 없애고, 오로지 댄서들의 움직임이 빚어내는 색들의 상호 작용이 시각적 효과를 내도록 하는 콘셉트였다. 브루클린 음악 아카데미에서 열릴 「세컨드 핸드」 초연이 딱 일주일 남은 시점에 아직 의상 염색이 남아 있다. 그는 펠센에게 '다 잘됐으면 좋겠는데, 대개 그렇죠'라고 적고 있다. 로스앤젤레스에서 자신의 아파트로 천사의 눈물¹'을 부쳐 준다는 펠센의 제안은 정중히 거절한다.

로자먼드:

당신이 지난번에 보낸 편지는 못 찾았지만, 당신에게 편지를 쓰는 것으로 새해를 열어도 좋겠다 싶었어요. 세인트마틴 섬에서 열흘을 지내고 어젯밤에 돌아왔어요. 그토록 필요로 했던 햇살 가득한 휴가였답니다. 섬은 아름다웠고, 해변 여덟 군데가 저마다 다르더군요.

　　뉴욕은 발을 들여놓자마자 근육과 신경이 조여 오는 느낌이 드는 곳이에요. 거의 쉼 없이 일하고 난 기분이죠. 이렇게 표현하면 좋을 것 같아요. 저는 5일에 공연을 오픈하는 커닝햄을 위해 무대 의상을 염색하고, 스웨터를 줄이고, 드로잉 두어 점을 마무리하고, 10일 레오 카스텔리 화랑 개인전에 액자와 배치를 일일이 살펴야 해요. 다 잘됐으면 좋겠는데, 그럴 거예요. 대개 그렇죠.

　　천사의 눈물을 보내주겠다는 제안은 고맙지만 지금은 곤란해요. 연신 쫓아내는데도 화분에 앉기를 고집하는 고양이 두 마리가 있거든요. 식물이 이런 대접을 이기기에 햇볕이 충분하지 못한 것 같아요.

　　미술관 취직 소식 정말 기뻐요. 당신은 전문가니까 잘해낼 거라고 생각해요.

　　새해 복 많이 받아요.

　　사랑을 전하며,

재스퍼

1 물방울풀 Soleirolia soleirolii, 내한성이 강한 상록 여러해살이풀로 키는 약 5cm, 줄기는 붉은색으로 30cm정도 뻗어 나간다.

I can draw much better now
this is a bird

it is a owl it was the favorit
berd of Menerva
i can draw your dear mama
crosing the sea

the captin

i can draw lots of things now
but not quit as well as Phil
he took lesons at a regular
school. how is Frau
Lein will you give her my
kind regards, this is me
painting a pickture

it is a lanskip and
is spoken very well of

에드워드 번-존스가 ·————————· 다프네 개스켈에게

Edward Burne-Jones (1833–98)　　　　Daphne Gaskell (1887-1966)　　　　1897-98년경

라파엘전파 번–존스는 미술가로 이름을 날리던 60대 때 다프네에게 이 편지를 썼다. 다프네는 결혼 생활이 순탄치 않던 사교계 안주인이자 그의 절친인 헬렌 메리(메이) 개스켈의 딸이다. 1892년 처음 만난 두 사람은 분명 정신적 열애의 선을 넘지는 않았지만, 하루 다섯 번까지도 서신을 주고받을 정도로 친밀한 관계를 유지했다. 그는 다프네에게도 정기적으로 편지를 썼는데, 아이 같은 말투나 철자법, 그림체를 사용했다.

　번–존스는 다프네가 5살 때 처음 만나 11살이 되던 1898년에 타계했다. 날짜가 적혀 있지 않은 편지들은 어린애 냄새를 풀풀 풍긴다. '아무도 없서(어서) 마춘법(맞춤법)을 바로집어(잡아) 줄 사람이 없어 … 롤니폴니 저녁밥과 체스(치즈) 케이크가 있어.' 그러나 이 편지에서는 독일인 여자 가정교사, 크리스마스부터 초여름까지 이어지는 런던 사교 시즌(깅엄 '우산'이나 파라솔을 언급하고 있다), 패션의 변화 따위를 이야기하는 것으로 보아 다 큰 여자에게 보내는 편지처럼 보인다.[1] 어린애인 척 편지를 쓰는 것이 다프네가 커가면서 더는 맞지 않거나 번–존스 쪽에서 싫증이 난 것 같기도 하다. 예전보다 철자를 정확하게 쓰는 비율이 늘어나고, '패션'과 '깅엄' 같은 말로 장난을 치지도 않는다. 하지만 편지 마무리에서는 늘 하던 대로 '애정'의 철자를 뒤죽박죽 쓰고 있다.

..

하요일(화요일)

사랑하는 다프니(다프네)

같이 놀려고 전화했는데 아직 안 돌아왔더라, 은제(언제) 돌아올지 알려줘 〔…〕
　너 없는 동안 그림을 배웠어
　지금은 훨씬 잘 그려　이건 세(새)야
　부엉이야 가장 조아하는(좋아하는) 미니르바(미네르바)의 세(새)
　나 너희 엄마가 바다 건너는 거 그릴 수 있어
　선장이야
　나 이제 아주 많은 걸 그릴 수 있어 필[2]만큼은 아니지만　갠 일반 학교에서 배웠잖아.
가정교사에게 안부 전해줘, 이건 그딤(그림) 그리는 나야
　이건 풍경화(풍경화)인데
　여러 신문에 아주 좋게 났어.
　너희 아빠가 사면 좋겠지만 알면 안 산다고 하실 걸.
　난 아주 잘 지내, 안젤라도 아주 잘 지내고 있어 세즌(시즌)이 거이(거의) 끝나가고
라일락 장식과 알파까(알파카) 망토와 덧신 장화[3]와 깅엄 우샨(우산)이 유행하고 있어
코듀로이는 완전히 갔어 해지질 않아 여태 입고 다니는데 말이야

에(애)정의 벗

에드워드 번–존스

1 이 편지를 받을 즈음 다프네는 10살 혹은 11살이었다.　2 필립의 애칭　3 옛날 비올 때 신발 위에 신던 장화

Dear Sir

I begin with the latter end of your letter & grieve more for Miss Pooles ill health than for my failure in sending proofs tho I am very sorry that I cannot send before Saturdays Coach. Engraving is Eternal work. the two plates are almost finished You will receive proofs of them for Lady Hesketh. whose copy of Cowpers letters ought to be printed in Letters of Gold & ornamented with Jewels of Heaven Havilah Eden & all the countries where Jewels abound I curse & bless Engraving alternately because it takes so much time & is so untractable. tho capable of such beauty & perfection

My Wife desires with me to Express her Love to you Praying for Miss Pollys. perfect recovery & we both remain
Your Affectionate
Will Blake

March 12
1804

윌리엄 블레이크가 ●————————● 윌리엄 헤일리에게 1804년 3월 12일
William Blake (1757–1827) William Hayley (1745-1820)

1800년 9월 블레이크는 시인이자 전기 작가인 헤일리에게서 런던을 떠나 서섹스 주 펠팜의 시골집으로 이주하라고 종용을 받았다. 헤일리는 가까이에 새로 '은둔처'를 마련해 놓은 터였다. 블레이크는 지금은 몽환적인 화가이자 신비주의적인 시인으로 알려져 있지만, 직업 판화가였다. 헤일리는 최근 세상을 떠난 시인 윌리엄 쿠퍼의 일대기를 쓸 요량으로 블레이크에게 삽화를 의뢰했다. 쿠퍼는 헤일리의 재능 있는 친구 중 하나였다 – 상당한 재력가였던 헤일리는 송시, 비문, 각광받지 못한 극본도 쓰고 – 선뜻 재정적 지원을 하곤 했다. 개인주의 성향의 블레이크는 간섭하기 좋아하는 헤일리의 성향을 받아들이기 어려웠음에도 펠팜에 3년이나 머물렀다.

런던으로 돌아온 뒤 블레이크는 1804년 3월 헤일리에게 편지를 쓰면서 판화들이 완성되지 않았다고 시인하고 있다. 그러면서도 '인그레이빙은 끝이 없는 작업'이라며 기한을 넘긴 건 자기 잘못만은 아니라고 넌지시 덧붙이고 있다. 그의 판화는 그해 『쿠퍼의 생애*Life of Cowper*』에 제때 실려 출간되었고, 이 책이 엄청난 성공을 거두면서 헤일리는 11,000파운드(지금 약 485,000파운드)를 벌었다. 블레이크는 '자기 사촌을 시인으로 숭배하는 데다 완전체로 여기는' 해리엇 헤스케스 부인을 만족시키는 것이 어렵다는 점을 강조하고 있다. 헤스케스 부인은 조지 롬니(헤일리의 또 다른 예술가 친구)가 그린 초상화를 판화로 뜬 블레이크의 쿠퍼 두상을 내심 못마땅해했다. 그 이유는 '눈을 잔뜩 치켜뜨고 있어서 간수를 피해 달아나는 딱한 처지' 같다는 것이었다.

———

선생님,

편지 말미에 쓰신 내용부터 말씀드리면, 면목 없게도 견본을 토요일 마차 편으로나 보낼 수 있을 것 같고, 그보다 풀 양의 건강 상태가 더 걱정이네요. 인그레이빙은 끝이 없는 작업이에요; 두 개 판은 거의 끝나갑니다. 헤스케스 부인을 위한 두 판 교정쇄를 보낼 텐데, 부인이 가지고 있는 쿠퍼의 편지 사본은 꼭 금문자로 인쇄하고, 하늘나라와 하윌라¹, 에덴과 모든 나라의 보석으로 장식해야 해요. 저는 인그레이빙을 저주하기도 하고 찬양하기도 하는데, 아름다움과 완성도를 기할 수는 있지만, 시간이 엄청나게 걸리고 다루기 어렵기 때문이에요.

아내가 선생님에 대한 애정을 전해드렸으면 하는군요, 풀 양의 완쾌를 빌게요,

애정을 담아,
윌 블레이크

———

1 에덴동산에서 발원한 비손 강으로 둘러싸인 지역으로 순금과 베델리움과 호마노가 많이 난다.

June 6/36
CALDER
PAINTER HILL ROAD
R. F. D. ROXBURY,
CONN., U.S.A.

TEL. & TEL. WOODBURY 122-2

Dear Agnes

From your list of colours you must be a parcheesi hound. But its purple, not blue

I too, am very fond of the parcheesi

4/ colour scheme
i.e. the size, + (area)
intensity of each
colour (I guess you get it)

Please do send the things back to New York

You can have the one from Hartford for 100 —

But if you make me work in pastel shades its 125 —

(I hope this wont create a dilemma)

And your credit can be quite long drawn out and gentle

3/ I'm too much of a truck driver already to come over — you must excuse me! — But there seems to be so much time spent concentrating on keeping out of the gutter that at times I hate the car.

If you go to Middletown via Hartford you certainly circum-navigate us with a vengeance!

Next time go thru New Milford and follow my map

4

CONN., U.S.A.
TEL. & TEL. WOODBURY 122-2

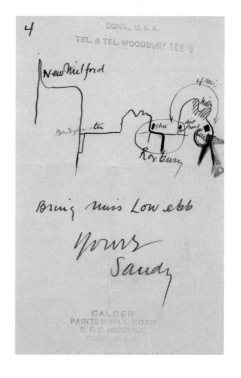

New Milford
Bridgewater
Roxbury
4 mi

Bring miss Low ebb

Yours
Sandy

CALDER
PAINTER HILL ROAD
R. F. D. ROXBURY,
CONN., U.S.A.

알렉산더 칼더가 •————— • 아그네스 린지 클라플린에게 1936년 6월 6일
Alexander Calder (1898–1976) Agnes Rindge Claflin (1900–77)

칼더는 1926년 처음으로 유럽을 여행한 이후에 프랑스와 미국을 정기적으로 오갔다. 양차 대전 사이에 칼더는 가는 철사와 천 조각, 코르크 등의 다양한 재료로 만든 미니어처 서커스 모듬 공연 〈칼더의 서커스 Cirque Calder〉로 파리 아방가르드의 유명 인사가 되었다. 1930년 10월 몬드리안의 작업실을 방문한 칼더는 추상화를 실험하게 되었고, 이어서 기계적 추상 조형물을 실험하는데, 뒤샹이 이를 '모빌'이라고 명명했다.

1933년 7월 칼더와 아내 루이자는 파리를 떠나 뉴욕으로 향했다. 그들은 코네티컷 주 록스베리에 식민지 시대의 낡은 농가를 구입해 작업실을 조성했다. 록스베리 농가는 손님이 끊이지 않았으며, 그 가운데 포킵시 바사 대학의 젊은 미술사 교수 클라플린도 있었다. 둘의 우정은 1936년 여름 클라플린이 칼더에게 모빌 혹은 스태빌(공중에 매달지 않고 세워 놓는 모빌)을 의뢰하며 시작된 듯하다. 칼더는 색깔별 직사각형과 그 아래 분류되는 원들로 구성된 파치지' 말판에 그녀가 좋아하는 색깔들을 조합해 넣는다. 1944년 클라플린이 파티에 '입고 갈 옷이 없다'고 불평했을 때는 구부린 철사에 금속으로 만든 철자들을 흔들리게 매단 현대적 스타일의 티아라 〈불연성 베일Fire Proof Veil〉(뉴욕 칼더 재단 소장)을 만들어줬다.

..

페인터 힐 로드, 록스베리, 코네티컷 주, 미국
Tel. & Tel. 우드버리 122–2

아그네스

보낸 색 목록을 보니 파치지 전문가가 따로 없네. 하지만 파랑이 아니라 보라야
　파치지 색 조합, 즉 색깔별 크기와 강도가 내 마음에도 쏙 들어(알고 있겠지만!)
　〔뉴욕으로 도로 보내 줘
　하트퍼드에서는 100달러로 만들 수 있어 –
　나에게 파스텔 색조로 만들어 달라고 하면 125달러 들고 –
　(딜레마에 빠지지 않기를)
　돈은 그럭저럭 버틸 수 있잖아.
　트럭을 몰고 이미 멀리 와 버린 상황이니 – 양해해줘 – 진창을 피하는 데만도 시간이
너무 많이 들어서, 차 자체가 싫어질 지경이야.
　하트퍼드에 들러서 미들타운에 간다면, 말하나 마나 우리 부부를 제대로 피해가는 셈이
될 거야!
　다음번에는 뉴밀퍼드를 거쳐서 내 지도를 따라가
　의기소침 양을 데려와

당신의 벗 샌디²

1 인도의 보드게임 파치시Pachisi에서 유래한 것으로 말판이 색이 있는 원형과 직사각형들로 구성되었다.　2 알렉산더의 애칭　　　　　　39

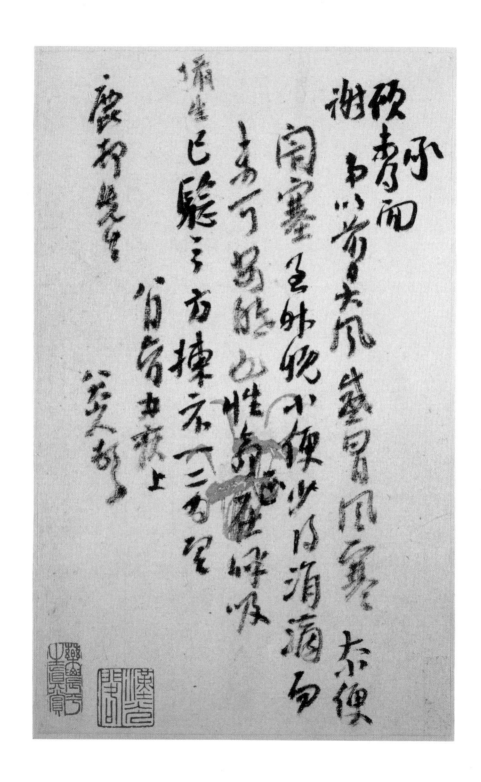

주답이 ────────────────────── • 방사관에게 1688-1705년경
朱耷 (1626–1705, 팔대산인八大山人으로 알려진) 方士琯 (1640-1711?)

주답은 중국 명나라 황족 주씨 가문[1] 사람이다. 몇 년의 각축 끝에 만주군이 북경을 점령하고 명 왕조를 무너뜨리자 1644년 주답은 18살의 나이로 고향 난창에서 도망칠 수밖에 없었다. 그는 승려, 시인, 그리고 화가가 된다. 이전 정권에 연루되었다는 이유로 벼슬을 얻지 못한 데 좌절한 그는 1680년 신경 쇠약에 걸려 돌연 승복을 벗어 불살랐다는 얘기가 전해 온다. 그 후 '미친 승려' 주답은 떠돌이 예술가가 되어 새, 동물, 풍경 등을 표현적인 서체 화풍으로 그려 유명해졌고, 처지와 기분이 변할 때마다 이름을 바꿔 표기했다. 그는 1681년부터 1684년까지 그림과 붓글씨에 '여덟 가지 위대함을 갖춘 산사람'을 뜻하는 팔대산인으로 서명했는데, 친한 친구 방사관에게 보내는 이 편지에도 팔대산인으로 썼다.

방사관은 주답이 풍경화에 주력했던 60대와 70대에 보낸 수많은 편지들을 보관해 두었다. 주답은 – 나무, 갑岬, 탁 트인 하늘, 바다에 떠 있는 배 등 – 모든 풍경을, 먹을 근소하게 묻힌 마른 붓을 사용해 극도로 절제된 자연스러운 화법을 구사했기 때문에, 흡사 기호에 의한 표기법처럼 보인다. 주답 같은 화가 겸 서예가의 편지는 높이 평가되어 왔다. 내용이 평범하더라도(이 편지에서는 변비와 요폐를 하소연하고 있다), 자연스럽고 개인적인 예술적 표현의 매체로 간주되었기 때문이다.

자네의 친절에 고마운 마음을 표할 길이 없었네. 일전에 세찬 바람으로 감기에 걸려서 소변도 대변도 볼 수 없었다네. 어젯밤에 간신히 몇 방울 떨궜을 뿐 잠도 설쳤고. 가까스로 연명하고 있네. 효험 있는 약을 좀 구해 주겠나? 팔대산인이 루쿤 선생에게 음력 8월 6일 온갖 병치레 중에 안부하네.

1 명나라 태조 주원장(朱元璋)의 16번째 아들인 영왕 주권의 9대손(孫)

qui est plus sec que Kew. qui
pensait qu'il n'était pas néces-
saire de quitter l'angleterre
qu'à Bournemouth ou l'Ile
de White ce serait très bien,
Ce n'est en somme qu'une
opinion, ces gas ont eru que
l'on voulait les empêcher
d'aller en Espagne. Cela m'est
égal l'Espagne si cela convient.
En somme le vrai mal est
enrayé et tu as dû voir par
la lettre de L. Simon qu'il
n'en paraissait pas inquiet,
Je n'ai pas assez d'argent
pour payer 80 à L. Simon
ce sera à mon retour.
Tu as dû recevoir 500 de
Durand.
Le Dr de Londres dit que
dans une quinzaine les gas
pourront partir, car tu sais
qu'il ne faut pas prendre froid
quand on est sous l'influence
de Mere. Sol ou Bella.

Voici la lettre Lucien.
je vous embrasse tous
ton mari aff.
C. Pissarro

Peux tu m'envoyer mon shall
ou couverture. pour partir
il commence à faire froid.

피사로는 카리브해 세인트토머스 섬 태생의 젊은 유대계 프랑스인 화가로, 1860년 피사로의 부모가 부르고뉴 출신의 포도 재배자의 딸 줄리 벨레이를 요리사로 고용하던 시절에 두 사람의 만남이 시작된다. 대체로 독학에 의지해 온 피사로가 파리의 '스위스 아카데미'에서 모네, 세잔과 함께 수학하며, 살롱전에도 막 발을 들여놓은 시점이었다. 줄리와 카미유는 그 후 24년 동안 여덟 명의 자녀를 두었다. 두 사람은 보불 전쟁으로 잠시 런던으로 피신해 있던 중 1871년에 결혼식을 치렀다. 피사로는 1896년 루앙의 앙글르테르 호텔에서 줄리에게 보내는 이 편지에서 아들 조르주의 건강, 영국에서 찾고 있는 해양 요법과 주치의에게 받은 편지 등을 거론하며, 장성한 아들 뤼시앵의 편지도 동봉한다. 뤼시앵도 아버지의 조언을 받으며 예술가로 성장했고, 1890년 영국으로 영구 이주했다.

'인상주의의 아버지'로 여겨지는 피사로는 1874년부터 1886년까지 열린 여덟 차례의 인상주의 전시회에 모두 참여한 유일한 화가였다. 그는 1880년대 중반 폴 시냐크와 조르주 쇠라를 만난 후 혼합되지 않은 색상의 작은 점들을 사용하는 점묘법을 채택했다. 앙글르테르 호텔 창문에서 보엘디외 다리 쪽을 바라본 〈루앙의 흐린 날 아침*Morning: An Overcast Day, Rouen*〉에서 보듯, 그는 1896년이 되어서야 인상주의의 큼직큼직한 터치와 대기 색채로 돌아왔다.

피사로는 줄리에게 독감 때문에 작업을 못 하고 있고, 돈이 부족하다고 투덜댄다. 그녀가 자신의 딜러 뒤랑-뤼엘에게 대금을 받았을 거라고 여긴 것이다. 그는 동종 요법에 대해 잘 아는 듯하다. 조르주는 중이염과 인후통에 대표적으로 쓰는 메큐리솔루빌리스와 벨라도나(가짓과의 독초)를 복용하고 있는 것으로 보인다.

─────────────────────────────────────

[의사] 판단은 본머스나 와이트 섬에서 지내는 것이 좋기 때문에, 런던을 떠날 필요가 없다는 거였소. 단지 의견에 불과한 걸 가지고 이 녀석들이 스페인에 가지 못하게 되었다고 단정했던 것이오. 최선책이기만 하다면 나는 스페인도 상관없소. 문제는 진짜 건강 이상설이 제기됐다는 것인데, 당신도 시몬이 걱정하지 않는다는 걸 그의 편지에서 눈치챘을 것이오.

지금은 시몬에게 80프랑을 지불할 형편이 안 돼서, 내가 돌아갈 때나 돼야 할 것 같으오. 뒤랑이 당신에게 900프랑을 건넸어야 하는데 말이오.

런던의 의사 말이, 당신이 알고 있는 대로 메큐리솔루빌리스와 벨라도나의 약효가 지속되는 동안에는 감기에 걸리지 않으니까, 녀석들이 2주 안에 출발하면 된다는 구려.

뤼시앵의 편지 동봉하겠소.

모두에게 사랑을 전하며
당신의 다정한 남편
카미유 피사로
숄이나 담요를 좀 보내줄 수 있겠소[?] 날이 추워지기 시작했다오.

15 Janvier au soir.
mon cher Jean,

Merci énormément pour t'occuper de toutes mes affaires — Mais pourquoi n'aurais tu pas pris cet atelier pour habiter. J'y pense j'arrête maintenant mais je pense que peut-être ça ne t'irait pas.

En tout cas, le bail finit 15 Juillet et si tu reprenais, ne le fais qu'en proposant à mon proprio. de louer 3 mois par 3 mois, comme cela se passe ordinairement; il acceptera sûrement. Peut être père ne serait pas mécontent de dégager mon terme si c'est possible que tu quittes la Condamine pour 15 Avril. — But I don't know anything about your intentions and je ne veux que te suggérer quelquechoise. ———

Maintenant si tu es monté tu as ce que j'ai moi — dans l'atelier une roue de bicyclette et un porte bouteilles. — J'avais acheté cela comme une sculpture toute faite. Et j'ai une intention à propos de ce dit porte bouteilles: Écoute.

Ici, à N. Y., j'ai acheté des objets dans le même goût et je les traite comme des readymade. tu sais assez d'anglais pour comprendre le sens de "tout fait" que je donne à ces objets. — Je les signe et je leurs donne une inscription en anglais. Je te donne qques exemples:

J'ai par exemple une grande pelle à neige sur laquelle j'ai inscrit en bas: In advance of the broken arm. traduction française: En avance du bras cassé — Ne t'efforce pas trop à comprendre dans le sens romantique ou impressionniste ou cubiste — cela n'a aucun rapport avec;

un autre "readymade" s'appelle: Emergency in favor of twice. traduction française possible: Danger (crise) en faveur de 2 fois.

Tout ce préambule pour te dire:
Prends pour toi ce porte bouteilles. J'en fais un "Readymade" à distance. Tu inscriras en bas et à l'intérieur du cercle du bas en petites lettres peintes avec un pinceau à l'huile en couleur blanc d'argent la phrase inscription que je vais te donner ci-après. et tu signeras de la même l'écriture comme suit:
[d'après] Marcel Duchamp.

마르셀은 여섯 명의 형제자매들 중(네 명은 예술가가 되었다), 자신에게 그림에 관해 조언을 구하곤 했던 누이동생 수잔과 가장 가까웠다. 1차 세계대전이 발발하고 징집 불합격 판정을 받은 뒤샹은 작품 성공의 경험이 있는 뉴욕행 배에 올랐다. 수잔은 파리에 남아 간호사로 일했다. 뒤샹은 개념으로 방향을 튼 자신의 낯선 전환을 최소한 이해해 보려고 하는 동료 예술가를 대하듯 수잔에게 편지를 쓴다. 그는 자전거 바퀴, 병걸이, 눈삽 같은 일상용품을 조각품으로 지정했다. 그것들을 '판에 박은 것toute faite'으로 이름 붙이고, 영어로 '레디메이드readymade'로 옮긴다 – 처음 사용된 이 말은 20세기 미술 실천과 비평 이론을 누비게 된다. 뒤샹은 파리의 옛 작업실을 관리해 주는 수잔에게 고마움을 표하며, 병걸이에 자기 이름을 서명하게 해 '원격으로 "레디메이드"'를 공동 제작하자고 제안한다. 뒤샹은 수잔이 이미 병걸이를 쓰레기와 함께 내다버린 것을 몇 년이 지나서야 알게 된다.

사랑하는 수잔,

내 모든 짐을 챙겨줘서 정말 고마워 – 그런데 왜 내 작업실을 거처로 사용하지 않니? 문득 떠올랐는데 도움이 되지 않는 모양이구나. 아무튼 계약 만료가 7월 15일이니, 사용할 거면 관례대로 석 달 단위로 빌리렴; 집주인은 당연히 동의할 거야. 네가 4월 15일까지 콩다민〔가〕를 떠날 수 있다면, 아버지는 한 달 치 집세 회수에 연연하지 않을걸. – 네 의중을 몰라서 그냥 제안해 본 거야 –

내 작업실에 가면 자전거 바퀴와 〈병걸이bottle rack〉가 있을 거야. 기성품 조각으로 사다 놓은 거지. 이 병걸이에 대한 아이디어가 있어:

여기 뉴욕에서 같은 맥락으로 물건들을 사다가 '레디메이드'로 취급하고 있어. 넌 영어를 잘하니까 내가 이 물건들에 붙인 '레디메이드'의 의미를 알 거야. 거기다가 서명하고 영어 비문을 넣어. 몇 가지 예를 들어볼게:

커다란 눈삽 아랫부분에 〈부러진 팔 앞에In advance of the broken arm〉, 프랑스어로 옮기면 'En avance du bras cassé'라고 썼어. 그것을 낭만주의, 인상주의, 또는 입체주의의 의미로 해석하려고 너무 애쓰지 마 – 아무 연관도 없거든.

또 하나의 '레디메이드'는 〈비상사태가 두 번 발생함Emergency in favour of twice〉, 프랑스어로 'Danger (Crise) en faveur de 2 fois'야. 이렇게 운을 뗀 것은 다 이 말을 하려는 건데:

이 병걸이를 가져. 내가 그걸 '레디메이드'로 만들어줄게. 편지를 마치고 비문을 줄테니 병걸이 밑부분의 원형 안쪽에 유화 붓으로 은백색 작은 글자로 써넣고, 이렇게 서명해:

마르셀 뒤샹〔의 지시대로〕

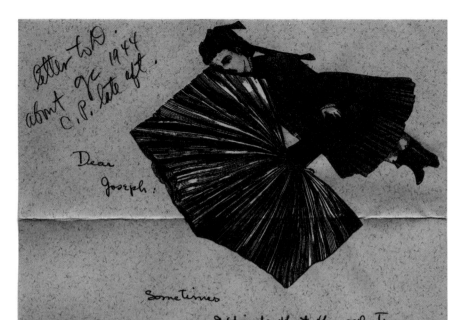

letter to D.
abmt 9c 1944
C.P. late aft.

Dear
Joseph:

Sometimes
I think that the only true
and satisfactory means of contact with those
we love is by writing rather than talking.
So it seems to me that our letters are far
more the real barometer of our feelings
than when we speak for a few over-
charged moments in New York. Certainly
you will agree that the atmosphere there,
in most cases, is electric and artificial.
And yet, wavering and
struggling as I am nearly all of my
waking moments, with the problems of au-
thenticity and value, it is not always
that I am fit to write a letter of any
kind. I want the letters I write to you
to have a real clarity which I feel I
am ill equipped to give them. My dreams,

도로시아 태닝이 •————————————• 조셉 코넬에게 1948년 3월 3일
Dorothea Tanning (1910–2012) Joseph Cornell (1903-72)

태닝은 1944년 뉴욕 줄리앙 레비 화랑에서 첫 개인전이 열리던 무렵 코넬을 처음 만났다. 코넬은 이정표가 된 1932년의 초현실주의 전시 이후에 콜라주 작업을 하고, 이어서 나무상자 아상블라주를 이곳에서 전시했다. 태닝은 '그는 백지장 같은 수척한 얼굴에 놀란 표정을 하고 약간 떨어진 곳에 앉아 있었다'고 회상했다. 코넬은 태닝의 작품에서 꿈같은 이미지를 좋아하며, 이런 요소를 가리켜 '세련된 혼효'라고 이야기했다. 태닝은 1946년 막스 에른스트와 결혼해 애리조나로 이주한 뒤 코넬과 정기적으로 편지를 주고받았다. 편지에서 이야기하는 비단옷 입은 왕자, 매, '무슨 일이 벌어질 것만 같은' 공간에 대한 꿈은 1942년 자화상 〈생일 Birthday〉(필라델피아 미술관 소장)을 반영한 것이다.

⸻

캐프리콘 힐, 세도나, 애리조나 주

조셉:

때때로 사랑하는 이들과 만나는 단 하나의 진실하고 만족스러운 통로는 말보다는 글 같아요. 제가 보기엔, 우리가 주고받는 편지들이 뉴욕에서 잠깐 만나 많은 말을 했던 순간들보다 우리 감정을 더욱 진실되게 전달하는 통로가 돼요. 그곳의 분위기는 대체로 자극적이고 부자연스럽다는 데 당신도 동의할 줄 알아요.

하지만 저는 눈만 뜨면 진정성과 가치의 문제들로 엎치락뒤치락 씨름을 하니 언제든 편지를 쓰기에 적합한 체질은 아니에요. 당신에게 쓰는 편지가 명료하기를 바라는데, 자질이 미치지 못하는 느낌이에요. 꿈, 환상, 현실이 뒤섞여 뭐가 뭔지 모르겠으니, 실재라는 게 있나 싶은 의구심이 들어요. 사람은 쉽게 우울에 빠지고, 또 쉽게 상승되곤 하죠. 적정선은 어디일까요? 어리석게 들릴 수도 있겠지만, 시와 혐오감만 있을 뿐이라는 게 저의 신념입니다. 시를 끌어들여 혐오감을 막아내고 싶어요. 제가 아는 모든 사람들 중에서 당신만이 어떻게든 해낸 일이 바로 그거예요 [⋯]

어젯밤 어렸을 적 영화에서 본 어린 왕자 꿈을 꿨어요. 12살쯤 됐는데, 더블릿¹에 실크 스타킹과 작은 새틴 실내화 차림이었어요 [⋯] 그에게는 반려 매가 있었어요. 매가 무슨 일이 벌어질 것만 같은 어두컴컴한 공간을 차지하고 있고, 어린 왕자가 매를 데리고 나타났는데, 매가 글쎄 말을 하는 거예요. 왕자는 다짜고짜 '그들이 너에게 도전하고 있어'라고 하더니 ⋯ 어찌된 일인지 제가 왕자가 돼서, 매를 어깨 위에 얹고, 매는 제 귀에 대고 무슨 말을 속삭였는데 이해할 수 없어서 무서웠어요. 그가 한 말은 기억나지 않아요. 꿈은 항상 마법이 일어나는 그 순간에 멈추죠.

제가 아주 좋아하는 인형 사진 보내줘서 고마워요. 눈밭에 있는 귀여운 새 사진들도 고맙고요. 또 연락 줘요, 조셉.

제 남편 막스가 안부 전해요.
사랑을 전하며
도로시아.

⸻

1 14–17세기 남성들이 입던 짧고 꼭 끼는 상의 47

2장

"몽유병자처럼"

예술가에게

Mon cher Vincent

Nous avons accompli votre désir, d'une autre façon il est vrai mais qu'importe puisque le résultat est le même. Nos 2 portraits. N'ayant pas de blanc d'argent j'ai employé de la céruse et il pourrait bien se faire que la couleur descende et s'alourdisse. Du reste ce n'est pas fait au point de vue de la couleur exclusivement. Je me sens le besoin d'expliquer ce que j'ai voulu faire non pas que vous ne soyez apte à le deviner tout seul mais parceque je ne crois pas y être parvenu dans mon œuvre. Le masque de bandit mal vêtu et puissant comme Jean Valjean qui a sa noblesse et sa douceur intérieure. Le sang en rut inonde le visage et les tons de forge qui enveloppent les yeux en feu

indiquent la lave de feu qui embrase notre âme de peintre. Le dessin des yeux et du nez semblables aux fleurs dans les tapis persans résume un art abstrait et symbolique. Ce petit fond de jeune fille avec ses fleurs enfantines est là pour attester notre virginité artistique. Et ce Jean Valjean que la société opprime mis hors la loi, avec son amour sa force, ne n'est-il pas l'image aussi d'un impressioniste aujourd'hui. Et en le faisant sous mes traits vous avez mon image personnelle ainsi que notre portrait à tous pauvres victimes de la société nous en vengeant en faisant le bien. Ah ! mon cher Vincent vous auriez de quoi vous divertir

à voir tous ces peintres d'ici confits dans leur médiocrité comme les cornichons dans le vinaigre. Et ils ont beau être gros, longs ou tordus à verrues c'est toujours et ce sera toujours des cornichons. Eugène, viens voir ! Eugène c'est habert, habert c'est celui qui a tué Dupuis vous savez... Et sa jolie femme et sa vieille mère tout le bordel quoi ! Et Eugène peint, écrit dans les journaux, voyage gratis, en Première Monsieur. Il y a de quoi rire ici à en pleurer. En dehors de son art quelle sale existence et est-ce vraiment la peine que Jésus soit mort pour tous ces sales peintres. En tant qu'artiste oui

en tant que réformateur je ne crois pas. Le copain Bernard travaille et tire des plans pour vous aussi à Arles. Laval que vous ne connaissez pas mais qui vous connaît par vos lettres et nos racontars se joint à nous pour vous serrer la main

À vous

Paul Gauguin

soleil ardent qui passe scabreux arrête ta course échauffée je veux sans peindre ta face — chérie douce ! — par un mutilation

고갱은 고흐처럼 비교적 늦은 나이에 예술가로서의 삶을 시작했다. 해군, 주식 중개인 등 다양한 직업을 거쳐 1870년대 중반 첫 전시와 1879년 인상주의 그룹전 참가로 본격적인 예술가로서의 이력을 시작했다. 그의 작품을 눈여겨본 반 고흐의 동생이자 화상 테오는 1888년 6월, 고갱의 그림을 매달 한 점씩 구매해 주는 조건으로 남프랑스 아를에 와 달라는 고흐의 초청을 받아들일 것을 제안했다. 고흐와 함께 기거하며 갈수록 불안정해지는 그의 상태를 살펴봐달라는 것이었다. 하지만 고갱은 아를의 반대편에 위치한, 예술이 점령한 도시 퐁타방에 이미 마음을 빼앗긴 상태였다. 그는 한 편지에 '나는 브르타뉴¹를 사랑해! 내 나막신이 화강암 대지를 구르면, 내가 그림에서 찾고 있는 강하고 둔중한 쿵 소리가 나'라고 썼다. 한편 고갱과 젊은 예술가 에밀 베르나르는 서로의 초상이 담긴 자화상을 그려서 고흐에게 보낸다(암스테르담 반 고흐 미술관 소장). 빅토르 위고의 소설 『레 미제라블Les misérables』과 그 주인공 장발장에 영감을 받은 고갱은, 자신의 자화상 부제를 '레 미제라블'이라고 붙였다. '우리 예술가들은 장발장과 같아. 사회의 희생양이지만, 선행으로 사회에 되갚지.' 고갱은 고흐의 마음에 들 것이라 여기며 이와 같이 말한다. 한편 고흐는 – 기대 반 걱정 반으로 – 3주 후 아를의 '노란 집'에 오기로 한 고갱을 맞을 준비에 돌입한다.

...

친애하는 빈센트

우린 자네의 바람을 이뤘어; 방식은 달랐네만 결과만 같다면 뭐가 문제가? 여기 우리의 초상화 두 점이라네. 은백색이 없어서 연백鉛白색을 사용했는데, 그래서 색이 더 어둡고 무거워졌을지도 몰라. 비단 색만 그런 건 아니라네. 내가 애초에 의도했던 걸 설명해야 할 것 같군. 물론 자네가 추측할 능력이 없다는 얘기는 아닐세. 내 의도나 생각대로 된 것 같지 않아서 그래. 고결함과 내면의 선의를 지닌, 장발장 같은 도둑의 외모와 남루한 행색, 그리고 힘 말일세. 얼굴엔 정염의 피가 흘러넘치고, 눈을 휩싸고 있는 대장간의 불길 같은 색깔은 우리 화가들의 영혼에 불을 지피는 시뻘겋게 달아오른 용암을 떠오르게 한다네. 페르시아 양탄자의 꽃문양 같은 눈과 코 드로잉은 추상적이고 상징적인 예술의 전형이고. 유치한 꽃들이 박힌 소녀풍의 아기자기한 배경은 우리의 예술적 순결함을 증명하려는 것이네. 사회로부터 억압받고 추방된 장발장; 사랑과 힘을 지닌, 그야말로 딱 오늘날의 인상주의 화가들의 모습 아닌가?² 내 이목구비로 그를 묘사했으니, 자네는 내 개인의 이미지는 물론이고 우리 전체, 즉 선행으로 사회에 되갚는 가련한 희생양들의 초상을 가지게 되었네 – 오! 사랑하는 빈센트, 식초에 절은 피클처럼 평범한 이런 화가들을 눈앞에 볼 수 있으니 자넨 적이 기쁘겠군. 길고 통통하건, 구부러지고 우둘투둘하건 큰 차이가 없다네, 그들은 여전히, 그리고 영원히 멍청한 피클들이거든 […]

당신의 벗,
폴 고갱

[…]

1 퐁타방이 속한 프랑스 북서부 지방 2 고갱의 그림은 오늘날 우리가 알고 있는 인상주의 회화가 아니지만, 고갱을 포함한 당시의 화가들을 지칭할 다른 명칭이 없었으므로 자신의 작품을 인상주의에 속한다고 말했다.

Eh bien cela m'a enormement amusé
de faire cet interieur Sans rien
D'une simplicité à la Seurat

le dessin seulement

A teintes plates mais grossierement brossées
en pleine pâte les murs le lilas pâle
le sol d'un rouge rompu à fané les
chaises et le lit jaune de chrome les oreillers
et le drap citron vert très pâle la couverture
rouge Sang la table à toilette orangée
la cuvette bleue la fenetre verte
J'avais voulu exprimer un repos
absolu par tous ces tons très divers
vous voyez et ou il n'y a de blanc que
la petite note que donne le miroir à
cadre noir (pour fourrer encore la quatrième
paire de complementaires dedans)
Enfin vous verrez cela avec les autres et nous
en causerons Car je ne sais souvent

파리에서 본 일본 목판화 인쇄물에 매료된 고흐는 일본에 갈 여비 마련이 여의치 않아 1888년 2월 남프랑
스로 향했고, 이곳이 일본 풍광과 비슷하지 않을까 내심 기대했다. 그는 아틀의 '노란 집'을 세내고, 고갱에
게 합류를 종용했다. 화가라면 응당 색채를 써서 〈침실*The Bedroom*〉(암스테르담 반 고흐 미술관 소장)의 '완
전한 휴식' 같은 – 매우 특별한 감정을 이끌어 낼 수 있다고 굳게 믿었다. 하지만 고갱이 도착했을 때, 노란
집에서의 생활은 평화로움과는 딴판이었다. 시작은 장밋빛이었지만, 두 예술가의 관계는 이내 무너져 내렸
다. 둘은 대판 싸웠고 급기야 고흐의 귀가 훼손되었다.

친애하는 고갱,

편지 감사해요, 빠르면 20일에 오겠다는 약속도요. 건강이 좋지 않아 기차 여행에 적당한
시기가 아니라는 데 동의해요, 이 여정이 성가신 일이 되지 않도록 가능한 한 일정을
미뤄도 좋아요. 그것만 아니라면 오는 길에 가을의 광채를 머금고 끝없이 펼쳐지는
각양각색의 시골 풍경을 보게 될 당신이 부럽습니다.
 지난겨울 파리에서 아를로 오는 여정에서 느낀 것들이 아직도 생생해요. '일본 같았으면'
하고 밖을 내다보는 꼴이라니! 유치하죠? 그건 그렇고, 일전에 제 눈이 이상하리만치
피곤했다고 쓴 적이 있잖아요. 꼬박 이틀하고도 반나절을 쉬고야 다시 일을 시작할 수
있었답니다. 아직은 밖에 나갈 엄두가 나지 않아 또다시 집안을 꾸몄는데, 당신도 잘 아는,
하얀 목가구가 있는 제 침실을 30호 캔버스에 그렸어요. 텅 빈 실내를 장식하는 것은 엄청
신나는 일이더군요. 핵심은 쇠라식[1] 단순함이에요. 단색조로 두껍고 거칠게 칠했는데,
벽은 엷은 라일락색, 마루는 칙칙한 붉은색, 의자와 침대는 크롬옐로, 베개와 시트는
창백한 라임색, 이불은 선홍색, 화장대는 주황색, 세면기는 파란색, 창틀은 녹색이랍니다.
다채로운 색으로 완전한 휴식을 표현하고 싶었거든요, 흰색은 유일하게 딱 한 곳, 검은
테를 두른 거울에 사용되었어요(굳이 따지자면 네 번째 보색이죠).
 각설하고, 직접 보고 이야기 나누도록 해요. 거의 몽유병자처럼 일하다 보니 제가 대체
뭘 하고 있는 건지 잘 모르겠거든요.
 날이 추워지기 시작했어요, 미스트랄[2]이 부는 날은 말할 것도 없고요. 작업실에 놓은
가스등이 우리의 겨울을 밝혀줄 거예요. 미스트랄이 불 때 아를에 오면 실망할 수도
있지만, 기다려 보세요 … 이곳 남녘에도 시적인 정취가 스미는 날이 올 테니까요.
 우리가 하나둘 만들어 나가는 집보다 편안한 곳은 세상에 없을 거예요. 돈이 많이 드는
작업이라 한 번에 해치울 수는 없답니다. 일단 이곳에 오고 나면 미스트랄이 불어 대는
틈틈이 가을의 효과를 그리는 데 빠져들 거예요. 당신을 이곳으로 부른 걸 이해할 수 있을
걸요. 흐드러지게 아름다운 날들도 종종 있거든요. 그럼, 곧 만나요.

언제나 당신의 벗,
빈센트

1 고흐는 아를로 오기 전 조르주 쇠라의 신인상주의 회화에 영향을 받아 점묘법으로 그림을 그렸다. 2 프랑스 남부 지방에서 주로
겨울에 부는 춥고 거센 바람

16세기 초 이탈리아에서는 일류 화가와 건축가들이 명망 높은 프로젝트에 스카우트되어 로마로 가는 경우가 많았다. 미켈란젤로와 베네치아 화가 세바스티아노 루치아니(나중에 교황의 인장 관리자로 임명되면서 '델 피옴보'라는 별칭으로 알려진)도 그 대열에 합류하여 친구이자 협력자가 되었다. 이와 같은 긴밀한 협업 관계는 – 평소 까다롭기로 유명한 미켈란젤로로서는 매우 드문 일이었다. 1516년 줄리오 데 메디치는 미켈란젤로가 먼저 인물 스케치를 하는 조건으로, 세바스티아노에게 〈라자로의 부활Raising of Lazarus〉(런던 내셔널 갤러리 소장)을 의뢰했다. 이미 라파엘로에게 〈그리스도의 변용Transfiguration〉(로마 바티칸 미술관 소장)을 의뢰해 놓은 줄리오가 사실상 양쪽의 실력을 견주어 본 셈이다.

그림이 완성되자, 미켈란젤로는 피렌체로 돌아왔다. 추기경이 미켈란젤로의 최종 승인까지 요구하는 바람에 친구가 업무량에 질릴 것을 우려한 세바스티아노는, 하루빨리 급료를 받아야 한다고 강조한다.

친애하는 벗, 반가운 편지를 받은 지 여러 날이 지났군요. 당신이 제 아들의 대부가 되는 데 동의해 주는 영광을 누리다니, 정말 감사해요. 여자들이 마련한 이러한 절차들로 말하면, 우리 집안 풍습은 아니랍니다; 당신이 제 친구라는 것만으로도 충분해요. 다음에 편지 보낼 때 세례수를 보내도록 할게요.

아기는 며칠 전 세례를 받았고, 이름은 루치아노입니다. 제 부친의 이름이지요. […]

그건 그렇고, 그림을 완성해서 궁전에 전달했음을 알리려고 편지를 씁니다. 무슨 말을 해야 할지 모르는 교황청 관리들을 제외하면, 다들 그림을 좋아하는 것 같아요. 존경하는 예하Monsignor[1][줄리오 데 메디치 추기경]께서 기대한 것보다 더 만족스럽다고 말씀하시니 그걸로 충분하지요. 저는 제 그림이 플랑드르산 태피스트리보다 더 낫다고 생각해요.

제 편에서 할 건 다 했기 때문에 급료 최종 정산을 했습니다. 예하께서는 도메니코[2] 경의 동의를 전제로 당신이 급료를 평가하면 좋겠다고 하셨어요. 문제를 신속하게 해결하기 위해 [교황 레오 10세]께 상신하려 했지만, 그런 일은 통 하려고 하질 않으시네요. 교황님께 통산 청구서를 보여드렸더니, 전체를 따져볼 수 있도록 당신께 보냈으면 하셨어요. 그래서 여기 동봉합니다. 우리 모두 당신을 믿으니, 부디 아무 의심 없이 정산해 주면 감사하겠습니다. 작업 시작부터 보셨으니, 배경 인물을 제외하고 총 40명으로 치면 되겠지요. 청구서에는 랑고네 추기경을 위한 그림도 포함되어 있는데, 도메니코 경께서도 보신 그림이라 그 규모를 알고 계시지요. 자, 제가 하려는 말은 이게 전부예요. 부디 예하께서 로마를 떠나기 전에 답장을 보내주세요, 까놓고 말해서 전 지금 적자거든요. 그리스도의 가호가 있기를. 도메니코 경께 저를 추천해 주시기를 바라며 저를 영원히 당신 뜻에 맡깁니다.

로마의 화가, 당신의 가장 충직한 벗 세바스티아노가
피렌체의 조각가, 미켈란젤로 경에게

1 가톨릭 고위 성직자에 대한 경칭　2 줄리오 데 메디치의 회계 담당자인 도메니코 부오닌세니

cher Monsieur Monet, mes très
respectueuses et si cordiales amitiés.

Paul Signac

Un bon souvenir aux Butler. Je
vous prie, s'ils sont auprès de vous.

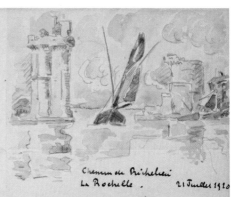

Chemin de Richelieu
La Rochelle . 21 Juillet 1920

Cher Monsieur Monet.
 Bonnard, que vous verrez certainement,
vous dira quel triste hiver j'ai passé -
après ma rude maladie de Février
je n'ai pu retrouver mes forces. J'ai
traîné à Paris, jusqu'en Juin, sans

pouvoir ni travailler, ni créer, ni marcher.
Je n'ai donc pu profiter de votre bonne invi-
tation. C'eut été pour moi une si grande
joie de passer une belle journée à Giverny
près de vous, et de voir vos grands travaux.
Veuillez m'excuser : j'ai grand chagrin de
ce déboire.

 Les médecins m'ont envoyé au
Mont-Dore ! Mais à l'idée de la table
d'hôte de cette station thermale, j'ai
fui : Et j'ai préféré faire une cure
d'aquarelles dans ce port aux voiles
bigarrées, aux coques multicolores,
à la lumière argentée, et si pittoresques
à faire écumer un cubiste ou un
néo-Davidien. Elle me trouve très
bien ce traitement = les forces
reviennent et le travail reprend.

 Je vous adresse,

폴 시냐크가 ●━━━━━━━● 클로드 모네에게

Paul Signac (1863–1935) Claude Monet (1840-1926) 1920년 7월 21일

노년의 모네는 정기적으로 예술가, 작가, 수집가, 정치인들을 지베르니의 본인 작업실 겸 집과 정원으로 초대하여 오찬 모임을 열곤 했다. 시냐크는 모네의 초청에 응할 수 없는 것에 애석함을 표하는데, 진심으로 보인다. 그는 1880년, 17살의 나이에 파리에서 처음 모네의 그림을 접하고서 예술가가 되기로 결심했다. 그로부터 40년 뒤, 모네는 프랑스에서 가장 유명한 생존 작가로서 국가에 기증할 대大 장식화를 남길 요량으로 기념비적인 '수련' 연작을 작업하는 중이었다. 시냐크 역시 성공 가도를 달리고 있었다. 시냐크와 쇠라는 분할주의, 즉 점묘법의 창시자로, 색을 섞지 않고 작은 크기의 점으로 화면에 찍어 관람자 눈에서 색의 혼합이 일어나게 하는 회화 기법을 구사했다. 카미유 피사로와 고흐도 시냐크의 기법에 탄복하여 이를 채택했다.

시냐크는 자신과 모네 공동의 친구인 피에르 보나르가 병으로 고통 받는 자신의 근황을 잘 전할 것이라고 확신하고 있다. 오베르뉴 주의 몽도르Mont-Dore 온천(지금은 스키 리조트가 있다)에서의 휴양을 처방 받은 그는 요양원 생활을 주저하다가, 라로셸¹에서 휴가를 보내며 놀라운 변화를 맞는다 – 오래된 항구는 입체파나 '네오 다비드파'² 화가라도 탐낼 만큼 수려했다. 시냐크는 요트맨의 눈으로 보트 종류와 장비를 유심히 살폈고 편지 첫머리에 항구의 범선을 수채로 스케치해 넣는다. 길게 휘어진 낚싯대들도 보인다. '자가 수채화 요법'은 〈라로셸의 어선*Fishing Boats in La Rochelle*〉(미니애폴리스 미술관 소장)으로 결실을 맺는다. 멀리 외해에 라로셸의 랜드마크인 중세 탑이 보이고, 같은 종류의 배 측면도 보인다.

모네 선생님,

보나르에게서 제가 참으로 끔찍한 겨울을 보냈다는 애기를 듣게 되실 겁니다. 2월에 심하게 앓고 나서, 지금까지도 기력을 회복하지 못했습니다. 6월까지 파리에 머물렀지만, 그림을 그리거나 글을 쓸 수도, 산보를 나갈 수도 없었지요. 선생님의 친절한 초대에 도저히 응할 수 없었습니다. 대 장식화를 직접 보고, 지베르니에서 함께 근사한 하루를 보냈다면 기뻤을 터인데요. 부디 용서하세요: 차질을 빚어 정말 죄송합니다.

의사의 처방은 몽도르였습니다! 온천에서 다른 환자들과 함께 식사할 것을 생각하면 설레기도 했지만, 저는 각양각색의 돛과 선체들, 물결의 반짝임이 있는 이곳 항구에서의 수채화 요법을 택했습니다. 입체파나 네오 다비드파 화가라도 군침을 흘릴 만한, 그림 같은 항구에서 말이지요! 치료 과정을 잘 따랐더니 – 차츰 기력이 생겨 작업에 복귀하고 있습니다.

모네 선생님, 이곳에서 존경과 충심의 인사를 전합니다.

폴 시냐크
버틀러 부부가 아직 그곳에 있다면, 그들에게도 안부 전해 주세요.

1 프랑스 서부 항구 도시　2 신고전주의의 대표 화가 자크–루이 다비드의 양식을 추종한 화가들

December 1936.

Comrades: *Pollack, Sandy, Lehman;*

Since I realize that there exists a misunderstanding on the part
of some of you as to the provisional closing of the workshop and my
present activities for my next exhibition, I believe that it is
necessary to write this letter by way of explanation.

I would like you to remember our last meeting at 5 West 14th St.
when we unanimously agreed to close our workshop as a place for daily
xxxxxxxxxxxxxxxxxxxxx production so as to give me time to prepare
my personal exhibition, believing this exhibition could help our
initial movement to further the understanding of the people about our
technique. To further this plan we agreed that a small number of
comrades who could devote most of their time would help me in the
realization of my work.

I believe I explained everything very clearly at this meeting -
that to realize my plan it would be necessary for me to seclude my-
self for some time. And now I want to say that I am working in
accordance with this plan, and at this time I am at more unrest with
the problems of form in art than ever. I have not yet crossed the
bridge of experimentation that will put me on the road to production,
and for this reason I have not yet asked you all to come to my place
and carry on a collective discussion of our realizations. However,
the time is near, and I sincerely ask you to be patient-with the
assurance that before I leave the United States our workshop will open
again under very different conditions from the lamentable misunder-
standings which disrupted our work in the past.

Always your comrade,

Siqueiros

다비드 알파로 시케이로스가 ●─────── ● 잭슨 폴록, 샌드 폴록, 1936년 12월
David Alfaro Siqueiros (1896–1974) 그리고 해럴드 리먼에게

 Jackson Pollock (1912-56), Sande Pollock (1909-63),
 Harold Lehman (1913-2006)

멕시코 화가 시케이로스는 1920년대에 대규모 공공 벽화 사업을 통해 멕시코의 역사를 사회주의 시각으로 새로 쓰는 혁명 후 운동에 깊이 관여했다. 1925년에는 그림을 포기하고 본격적으로 멕시코 공산당에 투신했다. 이후 이 일로 투옥된 그는 1932년 미국으로 망명했다. 로스앤젤레스에서 그는 정치적 벽화를 창작하는 '화가단Bloc of Painters'을 결성했고, 해럴드 리먼, 필립 거스턴, 잭슨 폴록의 형 샌퍼드(샌드) 폴록 등이 속속 여기에 합류했다.

 시케이로스는 1936년 뉴욕으로 이사하고, 그해 4월 웨스트 14번가의 로프트[1]에 현대미술 기법 실험실 Laboratory of Modern Techniques in Art을 차려서 젊은 예술가들이 합성 재료와 비전통적인 기술로 실험을 하도록 독려했다. 이곳 작업장의 다른 참가자들처럼, 폴록 형제도 대공황 시대의 연방 예술 프로젝트Federal Arts Project[2]에 참여했다. 그들은 시케이로스와 협력하여 뉴욕의 노동절 퍼레이드용 대형 장식차량을 제작했다.

 시케이로스는 폴록 형제와 리먼에게 보낸 편지에서 작업장을 임시 폐쇄한 이유를 설명하고, 새로운 일에 집중하기 위한 '고립'과 '불미스러운 오해' 방지를 언급하고 있다. 그는 이듬해 스페인으로 건너가 공화국군으로 내전에 참여했다.

..

폴록, 샌디, 리먼 동지;

작업장의 잠정 폐쇄와 다음 개인전을 위한 나의 현재 활동에 대해 자네들 일각에서 오해가 있음을 알게 돼서, 해명의 편지를 꼭 써야 할 것 같았네.

 개인전을 준비할 시간을 벌기 위해 우리의 작업장을 잠정 폐쇄하는 것에 만장일치로 합의했던 웨스트 14번가 5번지에서의 회의를 기억해 주기 바라며, 이번 전시가 우리의 기술에 대한 사람들의 이해를 증진하여 우리가 시작한 운동을 가속화할 거라고 믿네. 이 계획을 진전시키기 위해, 자기 시간 대부분을 할애할 수 있는 몇몇 동지들이 내 작업을 돕기로 합의하지 않았나.

 지난 회의 때 명확하게 해명한 것 같은데 – 내 계획을 실현하려면 당분간 고립이 필요하네. 현재 내 작업 방향은 계획에 부합하고, 지금은 예술 형식 문제로 그 어느 때보다 좌불안석이지. 실험을 성공해야 생산의 길에 들어설 수 있는데, 아직 완성되지 않았거든. 자네들 모두 이곳에 와서 우리가 실현할 것들에 대해 집단 토론을 해야 하는데, 그렇게 하지 못하는 이유라네. 하지만 때가 가까워졌다네. 내가 미국을 떠나기 전, 지난날 우리 일을 방해했던 불미스러운 오해와는 전혀 다른 조건에서 실험이 재개될 것을 확약하니 – 부디 인내심을 가져 주게.

자네들의 영원한 동지,
시케이로스

1 과거 공장 등을 개조한 아파트 2 뉴딜 정책의 일환으로 미국 내 예술가들을 정부가 경제적으로 지원한 정책

피카소와 콕토는 1915년 6월에 처음 만났다. 당시 파리의 입체파는 1차 세계대전을 앞두고 조르주 브라크 등 여러 예술가들의 징집으로 와해된 상태였다. 피카소는 콕토의 부추김으로 세르게이 댜길레프 단장과 그 휘하의 러시아 발레단이 주축이 된 새로운 아방가르드에 끌렸고, 콕토는 피카소의 마력에 완전히 사로잡혔다.

콕토는 20대 초반에 첫 시집을 출간한 후에 댜길레프와 발레단 무용수, 그리고 공동 창작자들을 만나게 된다. 당시 유럽 관객들에게 댜길레프의 작품은 현대성의 전형 – 음악, 동작, 시각 예술이 융합된 물의와 충격 그 자체였다. 콕토는 러시아 발레단의 포스터를 디자인한 데 이어, 1912년에는 러시아의 위대한 무용수 니진스키 주연의 「푸른 신Le dieu bleu」을 위한 리브레토¹를 썼다.

콕토는 피카소와 처음 마주쳤을 당시 발레극 「퍼레이드Parade」 시나리오를 구상 중이었고, 이 새로운 발레극을 '종합 예술작품'으로 만들 생각이었다; 피카소를 잘 설득해 의상과 무대 디자인을 맡길 수만 있다면, 「퍼레이드」는 – 동시대 미술 조류들 중 가장 낯설고 혁명적인 – 입체주의를 무대로 가져와 모두를 놀라게 할 것이었다. 그는 1916년 5월 댜길레프를 대동하고 피카소의 작업실을 방문했다. 피카소는 8월에 팀 합류를 받아들였고, 곧이어 작곡가 에릭 사티와 안무가 레오니드 마신도 속속 여기에 합류했다. 피카소가 11월 몽루주 새 작업실에서 콕토의 쾌유를 기원하는 편지를 썼을 때는 아직 「퍼레이드」에 대한 둘의 본격적인 작업이 시작되기 전이다(이 작업은 1917년 2월 공동 창작자들이 로마에 모이면서 시작된다). 새로운 시각적 효과를 들여와 탐색하는 일에 늘 관심을 기울여 온 피카소는 러시아 발레단의 직물 패턴처럼 보이는 수채화 디자인으로 편지 여백을 장식했다.

「퍼레이드」는 1917년 5월 18일 파리 샤틀레 극장에서 초연됐다. 입체주의 구조물을 착용한 등장인물들의 모습들이 보이고 – 피카소가 지금껏 그린 것 중 가장 큰 – 그림 무대막이 펼쳐진다. 여기에는 각양각색의 연기자들이 무대를 점유하고, 날개 달린 말 위에 올라탄 요정이 우아하게 균형을 잡고 있다. 현대미술 애호가들과 서부 전선에서 휴가 나온 군인들이 뒤섞인 객석에서는 예상대로(심지어 기대한 대로) 격분의 반응이 일었다.

..

빅토르 위고 22가, 몽루주 (센 주)

친애하는 콕토

아프다는 소식 들었네. 마음이 안 좋네. 어서 쾌유되기를 바라.
　돌아오는 수요일에 그 음악가를 기리는 몽파르나스 축제에서
　자네를 만날 수 있기를 기대할게. 「퍼레이드」에 관한 좋은 생각이 떠올랐는데 – 자세한
건 만나서 이야기 나누자고

행운을 빌며
피카소

1 발레의 줄거리 또는 플롯의 개요를 적은 것

Vermont
Thursday, Aug 16

Dear Lee —
I wish I could find some way
to tell you how I feel about Jackson. I do
remember my last conversation with you,
and that, then, I made some effort to tell you.
Unfortunately I had never found the occasion
nor really knew a way in which to
sufficiently indicate to him. Whatever
it may have meant to him, it would have
meant a lot to me to say so; especially
now that I realize I can never do it.

What I am trying to say that,
particularly in recent months, and
in addition to his stature as a great
artist, his specific life and struggle
had become poignant and important
in meaning to me, and were a great
deal in my thoughts; and that the
great loss that I feel in not an
abstract thing at all,

마크 로스코가 •━━━━━━━━━━━━━━━━━━• 리 크래스너에게 1956년 8월 16일
Mark Rothko (1903–70) Lee Krasner (1908-84)

1956년 여름 크래스너는 롱아일랜드 스프링스의 집에 폴록을 남겨두고 홀로 유럽으로 향했다. 휘청대는 결혼 생활에서 두 사람 모두 숨 돌릴 틈을 갖기 위한 것이었다. 크래스너는 7월 하순 파리에서 폴록에게 보낸 편지에 '보고 싶어요. 당신과 함께라면 좋았을 텐데'(210쪽 참조)라고 적는다. 그리고 8월 11일, 그녀가 집에 돌아오기 직전 폴록은 음주운전 사고로 사망하고, 크래스너는 그의 장례식을 치르러 돌아왔다.

장례식 다음 날 보낸 로스코의 애도 편지에는 자신이 폴록을 '위대한 예술가'로 생각한다는 말을 직접 하지 못한 것에 대한 회한이 표현되어 있다. 이것은 현역 예술가들 사이에서 흔히 주고받는, 그런 유의 찬사가 아니었다. 로스코와 폴록이 주역이었던 전후 미술운동 – 즉 미국 추상표현주의가 1956년에 이르러 역사로 자리매김해 가고 있다는 반증이었다. 두 사람의 작업은 매우 달랐다. 1950년대 초 로스코의 그림이 밝게 빛나는 색을 얇게 펴 바른 커다란 직사각형 블록을 기본으로 했다면, 폴록의 그림은 붓글씨 같은 선들, 흩뿌린 물감이 만들어내는 형태들이 기본이 됐다. 하지만 두 사람 모두 구겐하임의 금세기 미술 화랑Art of This Century Gallery을 대표하는 인물들로, 예술계 친구들과 동료들을 서로 공유했다(로스코는 바넷 뉴먼을 언급한다).

크래스너도 예술가였지만, 폴록을 내조하는 일에 전념했다. 로스코는 폴록이 지난 18개월 동안 탈진 상태로 방향을 잃고 아무 작품도 내지 않았다는 사실을 들며, 그녀의 노고가 헛되지 않았음을 다시 확인해 주려 한다. 로스코는 자신이 느끼는 찬사를 '표현'할 '방법을 알지' 못한다고 거듭 말의 한계를 언급하며 폴록의 창조적 '투쟁'을 상기한다. 그는 '엄청난 상실감'이라는 표현이 의례적으로 들릴까봐, 자신이 느끼는 상실감이 '절대 추상적인 것이 아니'라는 것을 크래스너가 알아주길 바라고 있다.

⋯⋯⋯

버몬트 주

리 –

잭슨에 대한 감정을 당신에게 털어놓을 방법을 찾고 싶어요. 지난번에 당신과 나눈 대화가 생각나서 당신에게 이야기하려고 해요. 불행하게도 잭슨에게 내 감정을 말할 기회가 없었고, 또 충분히 표현할 방법도 도무지 떠오르지 않더군요. 그런 말이 그에게 무슨 소용이겠느냐마는, 저에게는 중요한 일이었어요; 그런 말을 영원히 할 수 없게 되었음을 절감하는 지금은 더욱 그렇습니다.

특히 최근 몇 달간 위대한 예술가라는 그의 위상은 말할 것도 없고, 그 나름의 생활과 투쟁이 너무나 가슴 아프고, 제게 큰 의미로 다가와 제 머릿속에 크게 자리 잡았다는 걸 말씀드리고 싶어요; 제가 느끼는 엄청난 상실감은 절대 추상적인 것이 아니라는 점도요.

토니와 대화를 나눴는데, 그와 바니'가 수요일에 당신과 만나기로 했다는 걸 알았어요. 저도 그 자리에 있었더라면 좋았을 텐데.

어서 우리를 보러 오세요, 사랑을 전하며.

마크

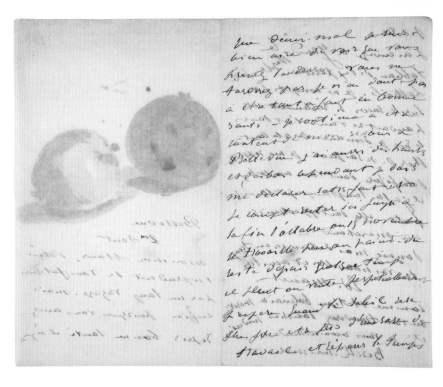

에두아르 마네가 ● ─────────── ● 외젠 마우스에게 1880년 8월 2일
Édouard Manet (1832–83) Eugène Maus (1847-81)

마네는 40대 내내 매독으로 인한 급성 관절염을 앓았다(51세에 타계했다). 파리 교외의 벨뷔에 세낸 작은 집에서 아내 수잔과 함께 보낸 1880년 여름은 일하는 휴가이자 휴식 요법이었다. 1859년 파리 살롱에 처음 소개된 이래 마네의 작품은 매우 엇갈린 평가를 받았다. 1860년대 〈풀밭 위의 오찬*Déjeneur sur l'herbe*〉과 〈올랭피아*Olympia*〉는 대大화가의 작품을 모티프로 당대의 노골적 성욕을 융합한 것으로 엄청난 물의를 빚었다. 1870년대 들어 색깔이 밝아지고, 붓질이 경쾌해지면서 마네라는 이름은 함께 전시된 적도 없는 젊은 인상파 화가들과 연결이 된다.

　벨기에 예술가 마우스에게 보내는 편지에는 작년에 완성해 1880년 겐트 살롱에 출품한 – 카페의 야외 테이블에서 일상적으로 벌어지는 유혹을 그린 – 〈페르 라튀유에서*Chez Père Lathuile*〉(투르네 미술관 소장) 얘기가 나온다. 그의 바람은 작품을 판 돈을 '스스로를 건사하는' 비용에 충당하는 것이었다. 그는 병약한 동료 마우스에게 북쪽 해안의 보양지 베르크쉬르메르'를 추천한다. 항생제 이전의 시대에 중산층의 여행은 폐결핵 같은 중증 질환에서 벗어나기 위한 시도였다. 마네는 굿은 날씨가 좋아지자 '잃어버린 시간을 벌충'할 수 있었던 것 같다. 야외에서 쉬고 있는 수잔을 그리거나 실내 정물을 그리고, 다른 날에는 친구들에게 보내는 편지에 정원에서 따 온 과일과 꽃을 수채로 그려 넣었다.

───

친애하는 마우스, 긴 여행으로 나가떨어지는 건 어리석은 짓일 터. 하지만 다시 나아지고 있다니, 아주 나쁘진 않군. 회복 중이라니 정말 기뻐. 머지않아 완전히 회복될 거라고 장담하지 – 나는 여전히 벨뷔에 머무르며 행복한 시간을 보내고 있어. 아직 기복이 있지만, 그래도 만족한다고 할 만해. 10월 말 혹은 11월 15일까지 여기 머물 계획인데, 한동안 비가 오거나 바람이 부는 굿은 날씨가 이어지면서 작업은 거의 못 했어. 날이 화창해지면 일에 대한 열정에 사로잡혀 잃어버린 시간을 벌충하기를 바라고 있네.

　겐트 살롱에 〈페르 라튀유에서〉를 출품했는데, 성공을 기대하지는 않고, 다만 그림이 팔리기만 바랄 뿐이야. 스스로를 건사하는 데는 많은 비용이 들거든 – 자네가 말한 그 사람이 기억나; 오래 전 그린 것인데 – 분명 딜러의 소유겠지. –

　자네 소식과 안부 종종 들려줘

에드[아르] 마네

수水치료법과, 의사들이 있는, 바닷가 휴양지로 베르크쉬르메르를 추천하네.

───

1 프랑스 북부 파드칼레 주에 있는 공동체로 자연 보호 구역인 지역 공원 내에 위치 65

 21036 Pacific Coast Hwy
 14ᵗʰ Sept 1988 Malibu 90265

 213 456 9780

My dear Ken,
 I am now living in a lovely cosy
little house on the very edge of Western
Civilisation, — it ends about 12 inches from
my window. I have a little studio here,
and i'm painting portraits. I still have
Montcalm of course + the laser printer is
up there, — but my fax machine is here
so I can communicate in a _new_ way
with my friends. I love the way
really advanced technology is bringing
back the hand again, — another aspect
of intimacy from new technology.
 Write me, this new use of the
phone is terrific for deaf people. I
see the messages now.

 much love

 David

Fax 4⁵⁶ 6251

데이비드 호크니가 •───────────• 케네스 E. 타일러에게 1988년 9월 14일
David Hockney (1937-) Kenneth E. Tyler (1931-)

상단에 'DH' AT THE BEACH'가 인쇄된 이 팩스물은 작은 작업실이 딸린 '아늑한 오두막'에서 보낸 것이다. 1980년대에 구입한 말리부 가옥으로, 할리우드 힐스 몬트캄 거리의 작업실 겸 집을 대체하는 작업 공간이었다. 호크니는 '이곳'을 '세상에서 가장 큰 수영장의 가장자리'로 표현한다. 몇 미터 밖의 태평양은 '불과 연기처럼 끝없이 변하고 끝없이 매혹하는' 곳이다. 신기술을 그림에 적용하는 데 관심이 많았던 호크니는 복사기, 폴라로이드 카메라, 레이저 프린터로 실험을 했다. 이 무렵 사무용품으로 쓰임새가 커진 팩스는 '아무도 예술로 만들 생각을 한 적이 없는 기계'일 뿐 아니라 호크니의 청각 장애로 인한 문제를 완화해 주는 도구였다. 그는 현장에 나가지 않더라도 지시를 줘서 설치를 할 수 있도록 여러 장의 팩스 형식으로 작품을 제작하기 시작했다. 1989년 《상파울루 비엔날레 전시》는 이런 방식으로 진행되었다.

호크니는 팩스 작업 초기에 인쇄술의 대가 타일러에게 편지를 보낸다. 타일러는 끊임없는 노력으로 인쇄술을 혁신했으며, 헬렌 프랑켄탈러, 재스퍼 존스, 로이 리히텐슈타인, 로버트 라우션버그와도 협업했다. 호크니가 영국에서 로스앤젤레스로 이주한 직후 1965년 석판화 시리즈 〈할리우드 컬렉션A Hollywood Collection〉을 제작하면서부터 타일러는 호크니와 특히 오래도록 친밀한 관계를 맺어 왔다. 1978년 타일러는 호크니와 색을 넣어 압착한 종이 펄프 인쇄 작업을 같이했고, 최근에는 호크니의 2미터 높이의 패널 세트 〈카리브해의 티타임Caribbean Tea Time〉(1985–87)을 인쇄했다.

1988년에 호크니는 '항상 첨단 장비를 많이 가지고 있었지만, 사실 나는 로우테크, 즉 저차원 기술의 신봉자다. 나는 심장과 눈, 그리고 손을 믿었다'고 회고했다. 삼십 년이 지난 지금도 그는 아이패드에 그림을 그리며, '친밀함'과 '손의 힘을 되찾아 주는' 아이패드의 반직관적 역량을 재확인하면서, 작품 제작에 최신의 기술을 흡수하고 있을 것이다.

⋯⋯⋯

퍼시픽 코스트 하이웨이 21036, 말리부

친애하는 켄,

저는 지금 서양 문명의 가장자리에 있는 아늑한 오두막에 살고 있어요. – 제 방 창문에서 12인치가 전부인 집이랍니다. 아담한 작업실에서 초상화를 그리고 있어요. 물론 몬트캄의 작업실은 아직 있고, 레이저 프린트도 그곳에 있어요. – 하지만 팩스가 여기 있으니 친구들과 신식으로 소통할 수 있어요. 저는 진보된 기술이 손의 힘을 되찾아 주는 방식을 사랑해요. – 새로운 기술이 낳은 또 다른 친교죠.

편지 주세요, 전화의 새 용도가 청각 장애인들에게는 아주 좋아요. 메시지를 바로 볼 수 있으니 말이에요.

사랑을 전하며

데이비드

MoUVEmENt
DADA

BERLIN, GENÈVE, MADRID, NEW-YORK, ZURICH.

PARIS.

CONSULTATIONS : 10 frs

S'adresser au Secrétaire
G. RIBEMONT-DESSAIGNES
18, Rue Fourcroy, Paris (17ᵉ)

DADA
DIRECTEUR : TRISTAN TZARA

DₐO⁴H²
DIRECTEUR :
G. RIBEMONT-DESSAIGNES

LITTÉRATURE
DIRECTEURS :
LOUIS ARAGON, ANDRÉ BRETON
PHILIPPE SOUPAULT

M'AMENEZ'Y
DIRECTEUR : CÉLINE ARNAUD

PROVERBE
DIRECTEUR : PAUL ELUARD

391
DIRECTEUR : FRANCIS PICABIA

'Z'
DIRECTEUR : PAUL DERMÉE

Dépositaire
de toutes les Revues Dada
à Paris : Au SANS PAREIL
37, Av. Kléber Tél. : PASSY 25-22

le 8 Novembre 1920

Mon cher Stieglitz,

Laffitte, directeur de "La Sirène" va publier un livre important, je viens vous demander si vous voulez y collaborer en m'envoyant prose, poèmes, avec votre portrait — Je serai très heureux que vous figuriez dans ce livre qui sera certainement le plus considérable qui ait été fait depuis longtemps — Nous y serons les uns à côtés des autres et jouerons en le parcourant nous rappeler toutes nos idées et des années passées — Très affectueusement —

Francis Picabia

P.S. En ce qui concerne votre portrait vous pouvez nous envoyer photo dessins ou reproductions typifics —

1차 세계대전 중에 태동한 다다는, 유럽이 무의미한 학살과 파괴의 나락으로 추락하는 것을 막지 못한 것에 예술가들이 반발하며 유서 깊은 문화 규범 일체를 전복하려는 반작용이었다. 루마니아의 예술가 트리스탕 차라 – 다다의 정신적 지주이자 대변인 – 은 전후 파리로 이주해 동료 다다이스트인 피카비아의 집에 기숙했다. 베르사유 조약이 유럽을 재편하는 동안 차라는 전후 세계 질서의 무정부주의적 재편을 표방하는 '다다글로브'[1]를 착수할 계획이었다. 피카비아는 일의 진전을 위해 차라를 콕토에게 소개하고, 콕토가 다시 두 사람을 자본가 겸 편집자인 폴 라피트에게 소개한 것으로 보인다. 라피트는 1917년 시렌 출판사Éditions de la Sirène를 설립한, 프랑스 영화계의 초기 투자자였다.

　　1920년 11월, 차라와 피카비아는 '다다글로브'에 실을 기고문을 모으기 시작했다. 편지지 상단에는 공식 로고 '다다 운동'이 인쇄되었다. 베를린, 제네바, 마드리드, 뉴욕, 취리히 등지에 지점들을 보유한 글로벌 기업을 벤치마킹해서 자기들이 벌이는 반권위적 무정부주의 운동이 세계 장악의 태세를 갖추고 있다는 포즈를 취했다.

　　피카비아는 미국의 잠재적 기고자들을 접촉하는 일을 도맡았다. 1915년 프랑스 해군 함선에서 이탈하여 뉴욕에서 1년 동안 머무르며 사진작가 스티글리츠와 협력하고, 그를 기고자 대상자에 올렸다. 한편 마르셀 뒤샹과 피카비아의 별거 중인 아내 가브리엘도 뉴욕에서 '아메리칸 다다' 섹션을 채우기 위해 능력껏 움직였다. 뒤샹의 친구인 만 레이는 초상 사진 세 장을 동봉하여 답장을 한 반면에, 스티글리츠는 응답하지 않았다. 피카비아의 편지가 산문이나 시 기고를 요청하는 것으로 시작하기 때문에, 스티글리츠는 그에 상응하는 것을 내놓을 형편이 안 됐던 것 같다.

··

에밀 오지에 14가, 파리

다다 운동
베를린, 제네바, 마드리드, 뉴욕, 취리히.

친애하는 스티글리츠,

시렌 출판사의 편집장 라피트가 중요한 책을 준비 중입니다. 여기에 산문이나 시를
기고하고 사진도 보내주실 의향이 있는지 여쭙니다 – 이 책은 출판물들 가운데 상당 기간
선두를 달릴 것이 확실하며, 그 지면을 통해 선생님을 소개할 수 있다면 매우 행복할
것입니다 – 우리는 서로의 곁을 지키며, 우리의 생각과 과거의 이상을 오롯이 다시
상기하는 즐거움을 누리게 될 것입니다 – 행운을 빌며 –

프란시스 피카비아

선생님의 모습은 드로잉도 좋고 객관적 초상〔사진들〕도 좋습니다.

Dear Enno,

I just returned from Utah. I'm happy to hear you enjoyed my work in Emmen. But hope they will not destroy it. It seems that John Weber did not find time to visit my work — that is unfortunate, because I have so few photos of the work. Both Beeren + Zijlstra have yet to let me know whats going on. So, I really appreciate your serious concern and interest in the project. For one thing, the project is outside the limits of the "museum show"; there are a few curators who understand this. As Jennifer Licht says, "art is less and less about objects you can place in a museum", yet, the ruling classes are still intent on turning their Picassos into capital. Museums of Modern Art are more and more banks for the super-rich.

로버트 스미스슨이 •————————————• 엔노 디벨링에게　　　1971년 9월 6일
Robert Smithson (1938–73)　　　　　　Enno Develing (1933-99)

뉴욕의 젊은 예술가 스미스슨의 출발은 추상표현주의였다. 그러더니 1960년 중반 결정질 금속과 유리 조
각에 돌과 공업용 자갈을 같이 쓰는, 미니멀리즘 양식을 쓰기 시작했다. 스미스슨은 인간의 자연 훼손에 대
한 배상으로 대규모의 대지 미술에 관심을 두었다. 그는 1970년 그레이트솔트호[1]의 폐 유전 부근에 돌, 소
금, 흙을 쌓아 올려 초대형 곡선의 곶串 〈나선형 방파제Spiral Jetty〉를 디자인했다. 이듬해에는 네덜란드 에
먼 부근에 2부작으로 〈열린 원Broken Circle〉과 〈나선 둔덕Spiral Hills〉을 조성했다. 지역 미술관 관장 스요크
제일스트라에게서 작품 보존 약속을 받아내는 일의 연장선상에서 그는 헤이그 시립미술관의 연구원 디벨링
이 현재의 미술담론에서 이 작품이 차지하는 중요성을 인식하고 예의 주시해 주기를 바랐다. 그로부터 2년
후 스미스슨은 텍사스의 대지미술 자리를 둘러보던 중 비행기 사고로 사망했다.

...

엔노,

유타 주에서 막 돌아온 참이에요. 제 에먼 작품이 좋았다니 정말 기쁘네요. 그들이 작품을
해체하지 않아야 할 텐데. […] 프로젝트에 대한 당신의 진지한 관심과 걱정 감사해요.
이 프로젝트는 '미술관 전시'의 한계에서 벗어나 있답니다. 이걸 이해하는 큐레이터는
드물지요. '미술은 점점 미술관에 놓기 어려운 오브제가 되어 간다'는 제니퍼 리히트의
말이 있잖아요. 지배 계급은 여전히 자기네 수중에 있는 피카소를 자본으로 만드느라
여념이 없고, 뉴욕 현대미술관은 갑부들을 위한 은행 노릇에 점점 더 골몰하고 있지요.
[…] 예술은 모든 계층을 포괄하는 지속적인 발전이어야 해요. 보다시피 예술가들은
조직적으로 수탈되는 식민지인 취급을 당하고 있답니다. 물론 이러한 반동적인 상태를
지지해서 지배 세력이 현금화할 수 있는 추상화나 조각을 작정하고 만들어 대는
예술가들도 당연히 있겠지만요.
　휴대용 추상화를 제작하는 중산층 예술가는 중상주의자의 지배에 놀아나고 있어요
[…] 개념미술은 통장 잔고가 제로인 신용카드 같은 거고, 추상화는 실질 가치가 없는 돈
같은 거예요. 숱한 화랑들이 파산하고 있는 이유지요. 현대미술관들의 과소비가 그들을
파산으로 몰고 갔어요.
　말씀드렸다시피 이제 에먼 프로젝트로 복귀해야 해요. 〈열린 원〉이랑 〈나선 둔덕〉은
물리적 변화를 통제해야 해서 작업이 계속되는 셈이니, 제 입장에서는 전시가 끝이 아닌
거죠. 공사 장면을 촬영한 필름을 가지고 있지만, 항공 촬영 필름은 아직이랍니다. 각도를
치밀하게 계산해서 스틸사진들을 찍어야 할 텐데. 프로젝트 작업하러 네덜란드로 돌아가고
싶어요. 스요크 제일스트라가 이 프로젝트의 중요성을 인식하고 해체를 막아 주기를 바랄
뿐이에요. 프로스펙트 작업에 착수하게 될지 아직 모르겠네요. 트루디에게 인사 전해
주세요

밥[2]

Giverny par Vernon
eure

Chère Madame

Je n'ai pas encore
eu la possibilité de
venir vous voir depuis
mon existence, si étant-
venu à Paris que hier
et pour quelques heu-
seulement, j'ai étaient
prise d'avancer .
Vous avez su tan
nas ennumi chez Petit
depuis s'être tant donné
de mal en m'ait
pas droit. D'être
j'avi si cette façon.
il aurait été singulier
d'une manifestation
chez Durand u —

모네와 모리조는 1874년 파리에서 열린 《제1회 인상파전》 이후로 교유하며 정기적으로 함께 전시해 왔다. 인상파 회화가 놀림거리에서 누구나 탐내는 고가의 수집품으로 바뀌면서, 두 예술가는 여러 해에 걸쳐 상업적 성공을 누렸다. 인상파 미술 진흥에 막대한 돈을 투자한(때로는 크게 잃기도 한) 화상 폴 뒤랑–뤼엘이 이 과정에서 결정적인 역할을 했다. 그는 1888년 뉴욕에 화랑을 열고, 두 번째 전시회를 계획하고 있었다. 한편 모네는 뒤랑–뤼엘과 사이가 틀어졌고, 최근에 그린 풍경화들을 고흐의 동생이자 화상인 테오에게 거액에 팔기 위해 협상을 벌이는 한편, 뒤랑–뤼엘의 경쟁자 조르주 프티를 통해 전시회를 열었다. 그사이 뒤랑–뤼엘은 파리 화랑의 운영권을 아들들에게 넘겨준다. 모네가 보이콧하려고 하는 1888년 5월 25일 전시회에는 모리조, 르누아르, 피사로, 시슬레가 참여하기로 되어 있었다. 편지에서 언급하는 '마네 선생'은 화가 에두아르 마네의 동생이며 모리조의 남편이다.

───

베르농 근처 지베르니, 외르 주

모리조 부인,

어제 파리에 갔다가 짧은 시간에 선약들을 바삐 처리하고 돌아온 터라 여태 당신을 보러 가지 못했습니다.

우리가 프티와 문제가 있었다는 얘기 다 들으셨겠지요. 열심히 일했는데 이런 식으로 대우하다니 마음이 언짢습니다. 뒤랑–뤼엘의 화랑에서 전시회를 연다고 하던데: 프로젝트가 성에 차지 않아 파리에 도착한 즉시 포기했어요. 이유를 설명하자면 너무 길어요.

그런데 오늘 아침 르누아르의 말로, 토요일에 전시 오픈인데, 뒤랑–뤼엘의 아들이 내게 일언반구도 없이 그와 잡다한 수집가들이 소장하고 있는 내 그림들을 넣을 거라네요. 모든 수단을 동원해서 막을 작정입니다, 유료 전시회라면 제게 그럴 권리가 있으니까요, 이런 제 입장을 당신에게 미리 알리는 게 도리라 생각합니다, 당신에게 영향력을 행사하려는 게 아니고, 그쪽에서는 틀림없이 저를 비겁하다고 할 텐데 그 말을 곧이곧대로 믿지 않으셨으면 해서 말씀드리는 겁니다. 저는 나름대로 선의를 보였고, 당신과 함께 전시하는 것이 제 가장 큰 소원임을 입증했었지요.

하루 이틀 파리에 가게 되면 곧장 당신을 만나러 가겠습니다. 언제 한 번 지베르니를 들러 주시면 고맙겠습니다.

당신과 마네 선생께 저의 우정을 전하며,
클로드 모네

MEXICO, June '78

DEAR PARR'S ... LIEBE FAMILIE PARR,

AFTER WE HAVE BEEN 3 WEEKS IN
NEW YORK WE WENT DOWN SOUTH
TO MEXICO ... THE BEST WE DID ...!
YOU CAN'T BELEAVE HOW GOOD WE FEEL
OVER HERE THE CLIMAT, FOOD, NATURE
THE PEOPLE'S BEHAUGIRS, SHORT IT'S
JUST WHAT WE LIKE AND MAKE US
FUNCTION SO GOOD)
THERE IS SOMETHING THERE ... LIKE AIR
EVERYWHERE WHICH MAKES US FEELING
CONFORTABLE. BITCH. SLOWLY WE ADOPT
NATURE AND DISCOVER GREAT THINGS.
LIKE JUMPING BEENS WHICH YOU CUT
JAM BY OWN ENERGY THERE MOVING,
JUMPING FOR MONTH
PIGKS (KILLING AND) EATING RATTLE SNAKS ...
NOT TO FORGET ... TEQUILA OR BETTER, MESCAL
A UNBELIEVEBL DRINK FROM THE GOD'S
... I BELEAVE.
ALL TOGETHER. IT'S A FRUTEBAL TRIP.

TO YOU. DID YOU HAD A GOOD TRIP
BACK HOME?! WHAT WE IMAGE ABOUT
IT MUST BE LIKE LEAVING IN A SATELITE
THE EARTH ...
ONES WE HOPE HAVING THIS EXPERIENCE
AND IT SEEMS TO BE POSSIBLE NEXT YAER.
WE WILL HAVE A GREAT TIME ALL OF US!
AS WE PUROT ALLREADY ON THE CARD) WE
DID) SEW A FEW DAY AGO, AS SOON AS
WE ARE BACK IN HOLLAND, WE WORK OUT

울라이와 마리나 아브라모비치가 •————————• 마이크 파에게
Ulay (1943-2020), Marina Abramović (1946-) Mike Parr (1945-)

행위 예술가 아브라모비치와 울라이(프랑크 우베 라이지펜의 예명)는 1976년부터 함께 작업하고 생활하기 시작했다. 그들은 공동 목표를 '정착하지 않기, 영구적인 운동, 직접 접촉, 장소 관련성, 스스로 선택하기, 한계를 넘어서기, 위험을 감수하기, 유동성 에너지'로 공표했다. 서로 상대 예술가가 내쉬는 숨만 들이쉴 수 있게 설계한 초기 공동 작업 〈숨 들이쉬기, 숨 내쉬기*Breathing In, Breathing Out*〉는 인체를 극단으로 모는 퍼포먼스였다(호흡의 이산화탄소 농도가 지속적으로 증가해서 의식 소실에 가까워지기까지 20분 가까이 소요되었다).

아브라모비치와 울라이는 1978년 4월 빈에서 열린 국제 행위 예술제에서 호주 예술가 파를 만났다. 두 사람이 멕시코에서 파에게 보낸 이 편지는 대부분 울라이가 쓴 것으로, 상대도 이곳에 같이 있기를 바라는 간절한 마음, 유럽에서 예술가 레지던스를 신청하는 것에 대한 조언, 암스테르담 화랑 드 아펠De Appel에서 열릴 울라이의 퍼포먼스를 위한 소품 - '부메랑'의 요청 등이 섞여 있다.

∙∙

파 ⋯ 그리고 파의 가족,
우리는 뉴욕에서 3주를 지낸 후 남쪽으로 내려가 멕시코로 갔어요 ⋯ 최고의
선택이었지요⋯! 이곳의 기후, 음식, 자연, 사람들의 행동을 우리가 얼마나 좋아하는지
믿기 힘들 거예요. 요약하면 우리가 좋아하는 것, 우리 몸에 생기를 주는 것이랍니다.
이곳에는 뭔가가 있어요 ⋯ 어디에나 있으면서 우리를 편안하고 풍요롭게 해 주는
대기처럼, 천천히 자연을 흡입하다 보면, 점핑 빈¹처럼 굉장한 것들을 발견하게 돼요. 그걸
가르면 저절로 움직여 입으로 튀어 오르죠 ⋯ 잡아먹을 방울뱀을 고르기도 하고요 ⋯
테킬라는 잊을 수 없어요, 메스칼²은 신이 내린 믿을 수 없는 술이랍니다 ⋯ 저는 믿어요
〔⋯〕
집에는 편히 잘 갔나요?! 우리로선 당신의 귀향을 상상하는 건 위성을 타고 지구를
떠나는 것과 같아요 ⋯
언젠가 이런 경험을 해 볼 수 있기를, 아마 내년에는 가능하지 싶어요. 우리 모두에게
굉장한 시간이 될 거예요! 며칠 전 엽서에 쓴 대로, 네덜란드에 돌아가자마자 당신과 당신
가족을 위해 예술가 레지던스 입주를 백방으로 알아볼 생각이에요?! 〔⋯〕
하마터면 잊을 뻔했는데, 중요한 부탁이 하나 있어요 ⋯ 부메랑. 나무로 된 오리지널과
같은 걸로 열 개가 필요해요. 날리면 되돌아오는 그것 말이에요. 가능하면 관련 문헌이나
문서도 있었으면 해요. 준비가 되면 우리 주소: 드 아펠, 브라우버스흐라흐트 196,
암스테르담, 네덜란드로 보내주세요. 한 달 안에 돈을 보낼게요, 100달러쯤으로 예상하고
있어요. 돈이 더 필요하다면 말씀하시고. 돈이 남는다면 가족 파티를 열어 우리를 위해
건배해 주세요. 또 연락해요 ⋯
멕시코에서 사랑을 전하며(제임스 본드가 된 느낌으로)

울라이 마리나
더 쓸 공간이 없네요, 모두 사랑해요 마이크에게 키스를 마리나

1 멕시코산 등대풀과의 식물 씨앗. 씨앗 속에 작은 벌레가 생기면서 그것이 움직이는 대로 씨앗이 튀어 오르는 것처럼 보인다 하여 이런 이름이 붙었다. 2 용설란의 액을 발효시켜 만든 멕시코의 증류주

Mike Parr,
P.O. Box M56,.
Newtown South, nsw 2042.
Australia. 24.7.1978

Dear Marina/Ulay,

Parr's very very pleased to hear from you. we got the
card ok and i've had the girl's kicking right under my nose for about a
month but i'm still very slow off the mark. today(about 4½minutes ago)
i got your letter with the news about mexico and the tequila etc which
sounds very good indeed. i am really so pleased you've kept in touch.
since being back we've had a very hectic time but now it is coming under
control. got the same house back in this suburb of sydney we previously
rented and now everything is going ok. our 3rd winter in a row. got back
and we all headed up to queensland which is the northern part of australia
to get car and dog. very strange after the heavy civilization matrix
europe(but not so strange after the country south of yugoslavia). 1000km's
in a typically crazy australian train-very slow and we had the cheapest
arrangement and all night there was a country football team off to the
big match in some northern ant town of 11½people drinking and swopping
stories anf gum trees anf goannas and drink vomiting-technicolor yawn we
call it here till the sun came wandering over hill that look like the
end of the world and spaces that crawl to the edge of the horizon line
that make you feel in a dream. at breakfast just as we were knawing eggs
a woman became epileptic besides us and started swallowing her tongue
and tearing up the vacuums round the cowboys heads. she ate my spoon as
we were saving here. her little son crawled under a table and ate a piece
of bread. in a little town with maybe 30people she got out and wandered
away in the dust. maybe the countryside is a little bit like mexico.
these anglo saxons from 150yrs ago are very strange when they're inbred.
mexico sounds amazing. i have a friend in the country felipe ehrenberg who
you may know because he was many yrs in europe-very nice but when you
receive this perhaps you'll be in amsterdam and mexico will be another
life you remember when you're old sitting in the sun. we very much hope
that all can be organized for you to come here. i keep talking to nick
waterloh about it but you must write to him as quickly as you can and start
a dialogue about all arrangements. i'll include his address here though i'm
sure you'll have it maybe i'll put it at the bottom of the letter because
if i stop now i'll have to have another cup of coffee. we hope we hope you'll
be here next year. this is a big place and you can stay here without any
problem at all we have a little car which you can use and while you're by
whatever means it does not matter how we much take you for a long trip out
into the interior of australi that is such amazing country you could not
imagine it and stretches endless and barren like stones had been falling
endlessly from the sky for thousands of years in the deserts and many times
you can go all day or 2 days 3days without seeing a human being or a shelter
in all that great distance. i think it would be very strange with you and
i would love to be with you on such a trip to sit round a fire at night and
watch your faces. about a boomerang i understand exactly and i'm sure
there is no problem in getting you one this weekend i will go with tess and
try to get you an authentic one and will send it to the de appel address
i'm sure it costs no where near $100 so i think you should wait before
sending money because maybe it is very little. i do not know how to throw
them so as to make them return but it is a 'knack' where you get a flick
into your wrist maybe like the kind of rhythmn you must have to crack a
whip along the ground. i'm sure that there must be a lot of information on
them. its a very ancient weapon and i think widespread once in paleolithic
times even in europe but now the aboriginals here must be the last people
on earth to have it. all this is nova express stream of c. from my head
and hope that you can frame it into sense. it has been a very lucky day
for me because simultaneous with your letter was one from the australian
foreign affairs in canberra informing all my stuff had returned from
hungary including the prints of my films so that makes life easier and the
people who bought them will maybe think mike parr is not such a rat. i am
fighting the battle to get money to finish the 3rd part which is a big
film of a couple of hours but here the government is crazily going backwards
and soon we'll be eating the money and operating on one another because onl
meat is cheap you got to try hard i suppose to be a surrealist but here th
try so hard they're soft in the head. love from insatiable parrs

마이크 파가 •————————→ 마리나 아브라모비치와 울라이에게 1978년 7월 24일
Mike Parr (1945-) Marina Abramović (1946-), Ulay (1943-2020)

호주 예술가 파는 최근 유럽에서 만난 동료 행위 예술가 아브라모비치와 울라이에게 편지를 받고 바로 답한다. 세 사람 모두 인체를 극단으로 모는 퍼포먼스에 대한 의욕을 공유하고 있다. 파가 말하는 기차 여행때의 '총천연색 하품'은 자신의 1977년 작 〈구토; 난 예술에 넌더리가 나*Emetics; I am sick of Art*〉를 딴 것이다. 그는 여기에서 몬드리안의 색 조합인 빨강, 노랑, 파랑 아크릴 물감을 삼킨 후 게워냈다. 1979년 아브라모비치와 울라이는 《제3회 시드니 비엔날레》에 참여차 호주에 들렀다가 1980년 5개월간의 오지 생활을위해 호주로 돌아왔다. 그들의 1981년 퍼포먼스 〈예술가들이 손수 찾아낸 금*Gold found by the artists*〉에는도금 부메랑(파가 구해 주기로 했던 부메랑 중 하나)과 살아 있는 비단뱀이 등장한다.

마리나와 울라이,

오늘, 정확히 말하면 4분 30초 전에 당신 소식 듣고 매우 기뻤어요. 멕시코 소식과 테킬라등등 정말 근사하네요. 저는 이곳에 돌아와 눈코 뜰 새 없이 바쁜 시간을 보내고 있답니다〔…〕 자동차와 강아지를 얻으러 호주 동북부 퀸즐랜드 주로 올라갔는데, 무지막지한유럽 문명의 모체를 본받아 기괴망측한 곳이더군요(유고슬라비아 남부를 본받은 부분은기괴망측하지는 않아요). 호주답게 말도 안 되는 열차로 1000킬로미터 – 느려 터졌어요.우리는 제일 싼 티켓을 끊었지요. 마침 한 향토 축구단이 기차를 타고 인구 열한 명 반의어떤 코딱지만 한 마을로 큰 경기를 하러 가는 길이었는데 밤새도록 술 마시고 이야기가오가고 유칼립투스와 왕도마뱀, 그리고 토 – 여기서는 총천연색 하품이라고 하는 – 를하는 사람들이 있었어요. 흡사 말세의 진풍경 속에 공간들은 꿈결처럼 시나브로 지평선저 끝을 향해 다가갔죠. 아침 식사 중 달걀을 까고 있는데, 옆에 있던 여자가 간질발작을 일으켜 혀가 말려들어 갔고, 카우보이들의 머리를 휘감고 있는 정적이 일거에깨져버렸어요. 마지막 남은 기력마저 그 여자가 다 먹어치우고는 〔…〕 서른 명이 될까말까 한 작은 마을에 내려 먼지 속으로 사라졌어요. 여기 시골은 멕시코와 비슷할 텐데〔…〕 당신이 여기 올 만반의 준비가 되면 정말 좋겠어요 〔…〕 호주 내륙으로의 긴 여행에당신을 꼭 데려갈 거예요 〔…〕 함께 여행하며 밤에 모닥불 가에 둘러앉아 당신의 얼굴을보고 싶어요. 부메랑 건은 정확히 이해했어요. 이번 주말에 별 문제없이 구해드릴 수있을 거예요 〔…〕 이것은 매우 오래된 무기라, 구석기 시대에 유럽에서도 널리 쓰였을 것같아요. 이곳 원주민들이 부메랑을 쓰는 마지막 지구인들이 될 게 틀림없어요. 모든 건제 머리에서 나온 새로운 의식의 급류이니, 당신이 그걸 붙들 수 있기를 〔…〕 파 부부의끝없는 사랑을 전하며

Ecc.mo & diuino preceptor, mio M. Michelagniolo

Perche dicontinuo io uitengo stampato inèmia occhi & dentro almio cuore.
nò mi essendo uenuta occasione di auergli affare qualche seruitio
penolle dare noia si e lacausa che molto tempo fa io nollo scritto.
ora uenendo M.° giouanni da udine arromo & pesserfj stato
certi pochi giorni a fare penitenzia i casa mia, mi e parso ap
proposito di confortarmi alquanto inello scriuere questi mia
parecchi uersi a V.S. ricordandole quanto io lamo. Comolto
mio marauiglioso piacere itesi alli passati giorni come pcer
to. uoi ueniui a rimpatriarui che tutta questa cita pur gradi
mente lo desidera e maggiormente questo nostro gloriosissimo Duca
il quali sie tanto amatore delle mirabil uirtu uostre et è ilgiubenig
mo et ilpiu cortese signiore che mai formassi & portassi laterra
che uenite hormai a finire questi uostri felci anni inella patria uostra
cotanta pace e cotanta uostra gloria. sebene io ne o riceuero qual
che strauezza da ildito mio signiore. leguali mi e parso diriceuere a
gra torto. pcerto cognioscho questo nonessere stato causa ne disua
ecc.tia Issma ne manto mia. e che questo sia il uero le dico pcerto che
mai nofu huomo isua patria piu cordialmente amato che sono io. et
il simile iquesta mirabilissima Corte e questo dispiacere che miuene
senza causa. tutto siuede lo essere potenzia digualche malignia
stella alla qual potenzia io nocogniosco altro remedio che ilrimener
si tutto inel uero et imortale idDio. il quali priego che cotento uiciti
da & gualche anno ancora. difirenze alli 14 dimarzo 1559

sempre alli comadi di V.S. paratiss.mo

Benuenuto cellinj

Benvenuto Cellini (1500-71)　　　　　Michelangelo Buonarroti (1475-1564)

첼리니는 남색으로 4년형을 받아 피렌체에서 가택 연금 중일 때, 노령의 예술가 미켈란젤로에게 로마를 떠나 고향 도시로 돌아오라는 서한을 보냈다. 그가 이 일에 열을 올렸던 진짜 이유는 가늠하기 어렵지만: 미켈란젤로보다는 그에게 득이 되는 일이었던 듯하다 – 아마도 개인적인 영향력을 이용하여 이탈리아의 가장 유명한 예술가를 되찾는 것으로 감형을 받을 심산이었을 것이다. 미켈란젤로는 첼리니가 코시모 데 메디치를 '이 세상에서 가장 인자하시고 인정 많으신 대공'이라고 치켜세우다가, 동시에 그가 받은 '부당한 대우'에 책임이 있는 사람이라고 불평하는 것에 틀림없이 의아했을 것이다.

　첼리니는 미켈란젤로에 대한 사랑을 표현하기 위해 펜을 든다고 내세우지만, 자기가 당한 부당한 일과 자신의 평판에 골몰하느라 이를 금세 잊은 듯하다. 그는 금세공사와 조각가로서 상당한 예술적 성취를 이루고, 스캔들, 권력과 위험, 성적 모험과 우발적 살인을 거쳐 온 지난 40년을 돌아보며, 가택 연금 기간을 이용해 자서전 구술에 몰두하고 있었다. 그의 『전기Vita』는 훗날 이탈리아 문학의 고전이 된다.

─────────────────────────────────────

더없이 높고 높으신 미켈란젤로 귀하, 제 눈과 가슴에 귀하를 영원히 새겨 놓았습니다. 서한을 보낸 지 오래라면, 그저 귀하를 모실 일이 없었고, 귀하에게 괜한 불편을 끼치고 싶지 않았기 때문입니다.

　마침 마에스트로 조반니 다 우디네께서 로마로 가는 길에 며칠 저희 집에 묵는 고역을 치르시는 동안, 이런 두서없는 편지로라도 귀하께 저의 애정을 표해야 마음이 조금이나마 가벼워질 것 같습니다. 얼마 전 귀하께서 고향으로 돌아오신다는 소식을 듣고 너무나 기뻤습니다. 이 도시 전체의 크나큰 소망이며, 특히나 귀하의 경이로운 미덕을 너무나도 숭앙하는, 이 세상에서 가장 인자하시고 인정 많으신 대공(코시모 데 메디치)의 간절한 바람이기도 합니다. 어서 고향으로 오셔서 귀하의 마지막 행복한 시간을 크나큰 평화와 영광에 안겨 보내십시오! 비록 제가 대공께 부당한 대우를 받았다 하더라도, 훌륭하신 대공의 의도도, 저의 의도도 아니었다는 걸 분명하게 알고 있습니다. 고향에서 저보다 충심 어린 애정을 받는 사람은 없다는 사실을 힘줘서 아룁니다. 더없이 존귀한 궁정 안에서 따져 보더라도 얼추 그렇습니다. 이유 없이 닥친 이 불쾌한 일은 액운으로밖에 설명될 수 없으며, 그 액운의 결과를 보상하는 길은 저의 전부를 바치는 것입니다. 제 기도를 들으시는 진리와 영원의 하느님께서 앞으로 긴 시간 귀하의 행복을 지켜 주시도록 말입니다.

　1559년[그레고리력으로 1560년] 3월 14일 피렌체에서
　언제라도 귀하를 따를 준비가 되어 있습니다

벤베누토 첼리니
저보다 월등히 높으시고 지극한 존경에 합당하신,
로마의 미켈란젤로 부오나로티 귀하께.

A favourable opportunity now offers
itself of sending ~~the~~ You the perspective drawing lent to me
by Mr Shane who ~~begs~~ wished me to send it You when
done with; the bearer hereof is a native of our Village and
my. Tho makes perhaps never twenty miles from home before.

I inserted a sentence in my last letter to You which
I ~~was~~ sorry for after I sent it. Shane I was disappointed at
Your ~~not~~ writing only upon half that large piece of paper
and ~~but~~ upon recollection I wonder how I could be so ungratefull
for I'm exceedingly thankfull for what there was.

I think You told me that You made Your aqua Fortis
with spt of Nitre with two parts Water, I suppose you meant
the acid spt. I bought some aqua Fortis at a neighbouring
Town and believe have spoilt one Plate with it not knowing the
strength it was of.

 Yours as ever

 J Constable

View from my Window.

컨스터블은 장차 아버지의 곡물업과 석탄업을 이어받기 위한 실습으로, 고향 이스트 앵글리아[1]에서 풍차 작업을 하고 스투어 강을 통한 해운업을 배우느라 십대 후반을 보냈다. 그는 예술가가 되기를 원했지만, 1797년 스미스에게 보낸 편지에 쓴 대로 '내 성향에 반하는 길로 인생을 걸어갈 운명'을 두려워했다. 20살의 컨스터블은 이전 해에 런던 근교의 에드먼턴에 출장을 가서 스미스를 만났다. 스미스는 역사적인 건물과 지형 지도를 전문적으로 다루는 매우 숙련된 판화가였다. 1796년 그는 『시골 풍경 해설Remarks on Rural Scenery』로 펴낼 아름다운 오두막과 풍경의 동판화 시리즈를 작업하는 중이었다. 컨스터블이 어머니의 성화를 언급하자 스미스는 그의 예술적 야망을 북돋아 주며 성공한 직업 예술가에게 받은 첫 번째 지침을 전했다.

　　컨스터블은 이스트 버골트 본가에서 스미스가 좋아할 법한 창밖 풍경 드로잉을 넣어 편지를 쓴다. 이 외딴집 스케치는 성숙기의 풍경 대작 〈플랫포드 제분소Flatford Mill〉와 〈데덤 수문Dedham Lock〉의 예고편이다. 이들 작품은 나무, 탁 트인 하늘과 인물, 유년기의 집과 유사한 지형 등이 균형을 이루고 있다. 그는 에칭에 대한 스미스의 조언을 열심히 따르는 초심자로서 동판을 '부식'시키는 적정 질산 농도를 맞추는 데 어려움을 겪고 있는 것으로 보인다. 그로부터 2년 뒤 동생 에이브럼이 가업을 승계하면서, 컨스터블은 자유의 몸이 되어 런던에서 미술 공부를 하게 되고, 1802년에 이스트 버골트로 돌아와 '고된 자연 습작'을 하며, 자신만의 변별적 어법, 즉 '자연 그대로의 풍경natural painture'을 전개해 나간다.

[…] 테인 씨에게 빌린 투시도 드로잉을 선생님께 보낼 수 있게 됐습니다. 제가 사용하고 나서 선생님께 보내줬으면 하셨거든요; 배달원은 저희 마을 토박이로, 제 구두 제작자예요. 마을 밖으로는 30킬로미터 이상 나가본 적이 없는 사람이랍니다.

　　지난번 편지에 문장 하나를 더 넣었는데, 보내고 나서 마음에 걸리더군요(그 큰 종이를 반만 채운 선생님 편지에 실망했다고 말한 부분), 돌이켜 생각하니 어찌 그리 배은망덕했는지 스스로도 의아해요, 지금 생각하면 너무나 고마운 일이었는데 말입니다.

　　질소에 그 두 배의 물을 섞어 질산을 만들었다고 하셨잖아요. 제 생각에는 산acid을 말씀하시는 것 같아요. 이웃 마을에서 질산을 샀는데, 그것이 얼마나 강한 산인지 모르고 동판 하나를 망쳤거든요.

당신의 벗
컨스터블
창밖의 풍경 함께 보내요

1 영국 동남부에 있던 고대 왕국으로 지금의 노퍽과 서퍽 주에 해당한다.

3장

선물, 안부 인사

"당신의 마법 책"

UNTITLED #216, 1990
PHOTOGRAPH BY CINDY SHERMAN

3/8/95

Dear Arthur,
 Thank you for your
sweet phone message
concerning my show.
I'm touched that you
took the time to call.
Your thoughts mean a lot

Arthur Danto
420 R.S.D.
NYC 10025

to me and I'm sorry for taking so long in
acknowledging that. I do hope to see you both
 sometime soon. My best to you
 and Barbara, Cindy

©CINDY SHERMAN. COURTESY METRO PICTURES, NEW YORK
©FOTOFOLIO, BOX 661 CANAL STA., NY, NY 10013
Z332

1995년 1월 14일 미국의 사진작가 셔먼의 사진 15점이 맨해튼 메트로 픽처스 화랑에 걸렸다. 셔먼은 곧 있을 워싱턴 전시와 《상파울루 비엔날레》, 《베네치아 비엔날레》 준비로 바쁜 한 해를 막 시작한 참이었다. 비평가 겸 철학자 단토에게 보내는 엽서는 이 소규모 뉴욕 전시를 언급하고 있다.

단토는 셔먼 작품의 오랜 팬이었으며, 『네이션The Nation』지 미술 평론가와 컬럼비아 대학의 철학 교수로서 유력한 지지자였다. 그는 1991년 『신디 셔먼: 무제 영화 스틸Cindy Sherman: Untitled Film Stills』 카탈로그에 글을 썼다. 이 카탈로그는 처음으로 셔먼의 이름을 알린 사진 연작을 단행본 형식으로 묶은 것이다. 셔먼은 대중 앞에 포즈를 취하는 할리우드 B급 영화 속 여배우들의 이미지를 차용하여 포스트모더니즘 논객들이 득달같이 달려들 만한 이미지들을 만들어냈다. 다양한 배역으로 분한 그녀의 사진들(대부분 무제라는 제목을 붙인)은 전통적 의미의 자화상이 아니라, 자기를 보여주는 방식의 선택이 우리의 존재를 결정한다거나, 또는 단토의 구절에서 '인간은 본질적으로 표현 체계'라는 메시지로 보였다. 단토는 열광했다. '그녀는 믿기지 않는 변용성을 이룩했다. 거리에서 그녀를 마주치면 알아보지 못할 것이다 … 나는 그녀의 작품이 누군가의 초상화라고 생각하지 않는다. 모든 것은 상상의 산물이다. 그저 대문자 "G"로 표현되는 이런저런 상황의 소녀들, 감독이 주는 정체성 외엔 아무런 정체성도 없는 신인 여배우처럼 위험에 빠진 소녀, 사랑에 빠진 소녀, 편지를 개봉하는 소녀.'

단토는 『신디 셔먼: 역사 초상화Cindy Sherman: History Portraits』(1993)에도 글을 썼다. 실린 작품들은 (대부분) 여성에 대한 고정관념을 패러디한 것으로, 이번에는 르네상스 예술가들의 유명한 그림을 이용했다. 1990년 메트로 픽처스 화랑에서 열린 초대형 컬러 사진전 《역사 시리즈History Series》에는 라파엘로의 〈라 포르나리나La fornarina〉, 레오나르도 다빈치의 〈모나리자Mona Lisa〉, 카라바조의 〈바쿠스Bacchus〉를 바탕으로 한 초상들도 있다. 〈무제Untitled #216〉(1989)를 위해 그녀는 장 푸케(프랑스 왕의 정부를 본떠 인물을 그리는 것으로 유명했다)의 15세기 〈믈룅 제단화Melun Diptych〉의 성모 마리아로 분했는데, 아기 그리스도에게 젖을 먹이기 위해 호화로운 드레스에서 한쪽 젖가슴을 다 드러내고 있다.

셔먼은 '예술이 종교적이거나 신성시되는 데에 넌더리가 났다'고 회상했다. '나는 문화의 소산을 흉내 내고, 문화를 조롱하고 싶었다.' 〈무제 #216〉에서 그녀는 풍선처럼 부푼 가슴 보형물을 가만히 움켜쥐고 있다. 단토에게 엽서를 보낸 사람이 패러디한 성모 마리아가 아닌 현실의 셔먼임을 인증이라도 하듯, 그녀는 보형물을 깨끗이 도려냈다.

..

아서,

제 전시에 관한 달콤한 전화 메시지 고맙습니다. 일부러 시간 내서 전화 주시다니 감동했습니다. 당신의 생각은 제게 너무나 중요하며, 그 점을 인정하는 데 시간을 오래 끌어 죄송합니다. 조만간 당신 부부를 만나기를 바랍니다. 두 사람에게 안부 전하며,

신디

Cher Monsieur - Il me donne un plaisir prodigieux de vous presenter, s'il vous plait, thaumotrope

s for their motion in art' shindig but would only offer to supply 3 guards to insure its safe-
ty. I did not feel this was adequate for such a treasure & so the world must still wait. The
sender of this temoignage remains anon but sends you his love.

à l'image d'apollinaire en travestie

when you twirl it fast enough he breaks into a slow, sad smile or the trace of one xxx

there are those who claim that they see a tiny bird of dazzling plumage pop out of the turban and

ape the dolorous gesture but I have been

quick enough to catch this phenomenon. The "Norelse Ironsten" people wanted this

조셉 코넬이 ●————————————● 마르셀 뒤샹에게　　　1959-68년
Joseph Cornell (1903-72)　　　　　　　Marcel Duchamp (1887-1968)

코넬은 예술가보다 '디자이너'라는 호칭을 선호했다. 실제로 그는 1930년대에 뉴욕에서 섬유 디자이너로 일했다. 그런 그가 새로운 미술 형식을 창안해 - 무작위로 보이지만 시적 연관 속에 있는 오브제와 이미지 미니어처들을 나무상자 안에 놓는 형식으로 - 미국 현대미술에서 독보적인 자리를 차지했다.

코넬은 1931년 줄리앙 레비 화랑을 지나가다 그곳에서 열린 초현실주의 전시에 흥미를 느꼈다. 그는 고물상에 난입해 - 눈을 끄는 것이면 무엇이든 - 오래된 나무상자와 장난감, 도구, 문서, 편지 - 잡동사니를 조합해 첫 작품을 만들었다. 레비는 1932년 11월 그의 개인전을 열어준다. 코넬은 원하는 모양으로 상자를 만들기 위해 목공을 배우고, 초현실주의 영화를 제작하기 시작했다. 살바도르 달리, 막스 에른스트 같은 외국의 예술가들, 도로시아 태닝 같은 젊은 미국 예술가와 함께, 그는 양차 대전 사이에 미국에서 꽃핀 초현실주의의 중진으로 여겨졌다. 하지만 코넬은 초현실주의자들이 골몰하는 성애와 프로이트적 무의식과는 무관한 점을 들어, 초현실주의자들과 한통속으로 취급되는 것을 거부했다.

편지지 가장자리에 프랑스어와 영어로 빽빽하게 타이핑해서 뒤샹에게 보낸 편지는 초현실주의적 환상(46쪽 태닝이 코넬에게 보낸 편지와 비교)이 아니라, 받는 이의 마음이 동할 만한 생각들을 별나지만 뜻이 통하게 늘어놓은 것이다. 코넬이 '우정의 징표' 또는 표시로 동봉한 회전 그림판'은 빅토리아 시대 장난감을 본뜬 것이었다. 양면에 서로 다른 이미지를 붙인 원판에는 구멍을 뚫어 잡아당기는 줄을 달아 놓았다. 원판이 돌면 - 새와 새장, 편지에서 언급하는 프랑스 시인 기욤 아폴리네르 비슷한 동전 탁본의 두 가지 이미지 - 가 동적인 착시 현상으로 떠오른다.

뒤샹은 1959년 마셜 체스클럽에서 가까운 맨해튼의 웨스트 10번가로 이사했다. 체스는 예술작품만큼이나 - 때로는 그 이상으로 - 그를 사로잡은 열정의 대상이었다. 봉투에 요금 직인이 없는 걸로 봐서 선물은 뒤샹의 손에 들어가지 않았을 것이다 - 하기야 예술의 요체는 생각이라는 주장으로 유명한 뒤샹이었다.

───

선생님 - 원하시던 아폴리네르의 패러디 초상화 회전 그림판을 드릴 수 있어 정말 기쁘네요. 　빠르게 돌리면 굼뜬 슬픈 미소를 짓거나 xxx의 그림자가 어른거린답니다 눈부신 깃털의 작은 새가 터번에서 튀어나온다거나 슬픈 몸짓을 하고 있다는 사람들도 있는데, 저는 아직　이러한 현상이 보일 만큼 빠르게 돌려보지 못했어요. 《예술의 움직임》전 측에서 '예술의 동작' 난장을 벌이기 위해 이 회전 그림판을 원하는데, 경호원을 달랑 셋만 보내주겠다고 하더군요. 보물을 이런 식으로 취급하다니 당찮다고 생각했습니다. 세상은 아직 멀었어요. 이 우정의 징표 발송인은 무기명이지만, 선생님께 그의 사랑을 전합니다.

1 원반의 한 면에는 새장을, 다른 면에는 새를 그려서 돌리면 새가 새장 속에 있는 것처럼 보인다.　　　87

Chihuahua 14.
Mexico.

Dear Kurt

I want to tell you that I have just
come to the end of your very beautiful
book on Witchcraft & I would like to say
how very much delight your lucidity &
intelligence have given me. Naturally it
is very difficult to give a complete
opinion by letter & I am also far more
interested in what you have to say on the
subject than what I do! all through
the book I was most moved & touched
by the scrupulous honesty with which
you treated each subject & the great
rarity of someone writing on Magic
without any attempt at mystification
which seems to be the vulgar habit—

I feel I would like to talk to
you & unfortunately this being

impossible I must content myself with
a very inadequate letter—

I am still emprisoned
in this foul & filthy place
I have 2 beautiful children, 4
dogs, 2 cats & a goat, but I still
hate this place & suffer from the
enforced isolation being a communally
sociable creature—

Please give my salutes to
Helith & again my admiration
& all possible good wishes for
yourself
yours

Leonora Carrington

리어노라 캐링턴이 •————————• 커트 셀리그만에게 1948년
Leonora Carrington (1917–2011) Kurt Seligmann (1900-62)

1937년 런던의 미술학교 시절 캐링턴은 자신에게 초현실주의를 소개해 준 독일 화가 막스 에른스트와 염문을 일으켰다. 캐링턴의 부모가 에른스트를 고발하자 두 사람은 프랑스로 달아났다. 이후 캐링턴은 도피, 이별, 정신분열을 겪었고, 1940년대 초 – 멕시코의 시인이자 외교관 레나토 레둑과 결혼하면서 – 멕시코 초현실주의 화가 그룹의 일원이 된다. 살바도르 달리가 뉴욕으로 건너오고, 판화가 커트 셀리그만을 포함한 전시 망명 예술가들의 유럽 탈출 행렬이 이어지자 초현실주의는 미국에서 새로운 국면을 맞이하게 된다.

초현실주의적 이미지의 주요 원천은 프로이트적 무의식과 더불어 오컬트[1]였다. 1939년 파리를 떠나 뉴욕으로 오기 전, 셀리그만은 〈흑마술Black Magic〉과 〈마녀The Witch〉 같은 불가해한 환상물 판화로 이름을 알렸고, 마술, 연금술, 손금 관련 고문헌을 다량 보유하고 있었다. 셀리그만은 독학으로 오컬트 전문가 겸 작가가 됐다.

오컬트에 대한 캐링턴의 관심은 꿈을 그린 〈건넛집The House Opposite〉(1945, 웨스트 딘 대학 소장)에서 볼 수 있다. 이 무렵 멕시코 북부의 '더럽고 냄새나는' 치와와 주에서 두 번째 남편인 사진작가 시지 와이즈, 어린 두 아들 가브리엘과 파블로와 함께 살고 있던 캐링턴은 종종 셀리그만에게 오컬트에 대한 조언을 구했다. 그녀는 셀리그만이 보낸 『마법의 거울The Mirror of Magic』(1948) 사본을 얼마나 재미있게 읽었는지 전하고 있다.

．．

치와와 주 194, 멕시코

커트,

당신의 멋진 마법 책을 막 끝냈음을 알려드리고 싶어요. 당신의 명석함과 지성이 제게 엄청난 기쁨이라는 것도요. 편지로 온전한 소견을 전하기란 매우 어려운 법이지요. 아울러 그 주제에 관해 내 말보다는 당신의 말에 훨씬 더 관심이 가요! 저는 책을 통틀어 각각의 주제를 다룰 때 하나하나 따지는 당신의 정직성과 마법에 대해 글을 쓸 때 천박한 신비화의 습성을 개입시키지 않는 자세 등에 더없이 감동했어요 –

당신과 대화하고 싶지만 불행히도 그럴 수 없어서 이 불충분한 편지로 만족할 수밖에 없군요 –

저는 여전히 이 더럽고 냄새나는 곳에 갇혀 지내요 두 명의 예쁜 아이와 강아지 네 마리, 고양이 두 마리, 앵무새 한 마리가 있지만. 그래도 이곳이 싫어요. 보통의 사회성을 가진 존재로서 강제 격리로 고통 받고 있답니다 –

아를레트에게 안부 전해 주세요. 다시금 존경을 표하며 가능한 모든 행복을 빕니다

당신의 벗
리어노라 캐링턴

1 과학적으로 해명할 수 없는 불가해한 현상

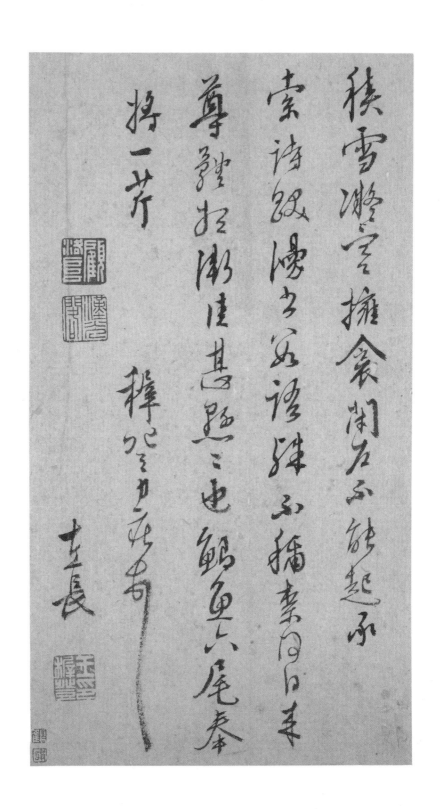

중국 문화에서 서예 또는 서도('글씨를 쓰는 방법')는 '시서화詩書畵'[1] 중 하나로 – 회화와 시와 대등할 뿐 아니라 화가나 시인의 예술 영역을 이루는 엄연한 예술 형태이다. 글자들은 붓으로 오른쪽에서 왼쪽으로, 위에서 아래로 쓰여 있다. 왕치등은 10살 때 이미 시서에 능한 신동이었던 것으로 전해진다. 그는 장쑤성의 쑤저우에 살았는데, 이 도시는 섬유 산업으로 중국에서 가장 부유한 고장이었고 문화의 중심지이기도 했다. 왕치등은 이곳에서 초창기 화가–서예가와 시인–서예가들의 모음집들을 접했다. 명나라 중기(1368–1644)에는 쑤저우의 학자들을 서예가 중에서 최고로 쳤다. 왕치등은 영향력 있는 스승이자 당대 '사대가'의 하나로 꼽히는 문징명文徵明의 서예를 기반으로 자기만의 서예를 정초했다. 1559년 문징명의 타계 후 왕치등은 쑤저우 시인–서예가의 전위가 된다.

　왕치등의 제일 유명한 몇 작품은 1610년 푸위안富源[2]의 불교 사원 비용을 위해 글을 써서 꾸린 서책 같은 두루마리 권두 삽화들이다. 쑤저우 근방 호수의 섬에 있는 사원 건물들은 '가시와 덤불로 뒤덮인' 노후한 상태였다. 왕치등은 글을 마무르는 시를 풀어 놓는다. '옛 푸위안 사원을 되살린다면, 봄의 소리와 소나무 그늘이 산문을 메우리.' 물고기 선물과 함께 보내는 이 격의 없는 안부 편지의 '길고 살짝 좁은' 글자체는 우아하되, 문징명의 서체에서 선호하는 힘과 분방한 율동감은 없다는 감정가들의 평이 있어 왔다. 한편으로는 – 편지에서 설명한 것처럼 – 눈 내리는 날 얼음장 같은 집에 누워 있는 상황에서는 온 힘을 다하기에 너무 춥고 아팠기 때문이었을 수도 있다.

──────────────

폭설에 파묻힌 얼음장 같은 집에서,
창문을 굳게 닫고, 담요로 몸을 둘둘 말고 있으니, 몸을 일으키기도 힘이 드네.
이런저런 단어들로, 시나 산문을 짓는 게,
도통 되질 않는군.
자네가 점점 나아지기를 진심으로 바라.
잉어 여섯 마리를 선물로 보내네.

진심을 담아,

왕치등

1 보통 한시(漢詩)와 서예(書藝), 동양화를 이른다.　2 윈난성(雲南省) 취징(曲靖)에 있는 현

June 26, 1974

Dear Don;

How are you and your family? This is to let you
that You'll be receiving my sculpture
work as a gift in a short while. This
work was exhibited in Philadelphia
Civic Center Museum for "American
Woman Artists Show" sponsored by
the group called "FOCUS", there during
April 21 ~ May 26.

I'll be in New York before long,
and I'm looking forward to seeing
you and your family then.

Best regards;

Yayoi

쿠사마가 1958년 뉴욕에서 인피니티 네트Infinity Nets로 명명한 일련의 방대한 추상 작업을 시작했을 때, 이미 고국 일본에서는 여러 차례 전시를 한 이력이 있었다. 그녀는 어릴 때부터 시야 전체가 점이나 무늬로 가득 차는 환각을 경험했다. 수많은 작은 물감들이 만들어내는 – 12미터에 이르기도 하는 – 새로운 그림의 '그물'은 쿠사마가 자신의 환각으로 인한 공포를 통제하고 가두기 위해 만들어낸 여러 전략 중 하나다. 그녀는 종종 강박적으로 밤새도록 작업했다. 1959년 10월 브라타 화랑에서 열린 뉴욕 첫 전시회의 리뷰는 전직 미술학도이자 생업 평론가가 된 도널드 저드가 맡았다. 저드는 쿠사마의 작품이 '뉴먼, 로스코, 윗대 예술가들을 빼면 … 나름 새로운 최고의 그림'이라 생각하고, 한 점을 200달러에 구입했다. 그렇게 해서 저드는 쿠사마에게 '뉴욕 미술계의 친한 친구 1호'가 됐다. 그는 그녀의 미국 영주권 신청을 돕고, 1960년대 초 맨해튼 시내의 같은 건물에 거주했다.

저드는 그림 전시를 시작했고, 1962년 '어설픈 추상화'를 중지하고 조각을 시작했다. 그는 판금과 목재를 사용해 자칭 '구체 사물specific objects', 즉 무엇의 재현이나 시사, 상징이 아닌 존재 자체를 목적으로 하는 오브제를 제작했다. 쿠사마는 '저드는 재료 살 돈이 없었다. 그래서 근처 공사장에 여기저기 널려 있는 목재들을 모아 집으로 실어오곤 했다'고 회상했다. 쿠사마가 창문에서 지켜보다가 경찰이 나타나면 신호를 보냈다. 저드는 그런 와중에 느닷없이 '미니멀리즘의 선구자이자 리더'로서 '우리 눈앞에서 스타가 됐다.' 동시에 달걀 상자 같은 하찮은 대량생산품으로 만든 쿠사마의 콜라주와 조형물들이 미국 팝아트 작가들에게 영향을 주고 있었다. 그녀는 해프닝을 조직했고, 1960년대 후반 정치적으로 팽배한 분위기에서 과격한 누드 퍼포먼스를 통해 베트남전 반전운동을 펼쳤다. 그때부터 건강이 점점 나빠져, 1973년 단기 요양을 위해 일본으로 돌아갔지만 '차도가 없자' 그대로 눌러앉았다.

1974년 6월 도쿄에서 쓴 편지 수신인은 뉴욕에 있는 저드로 되어 있다. 그녀는 필라델피아에서 열린 여성 예술제에 전시된 작품을 언급하며, 이 조각품 – 뱀처럼 칭칭 감은 붉은색 똬리 형태에 쿠사마표 점을 빼곡하게 찍은 도자기 명판 – 을 선물로 보냈다.

..

돈:

당신과 가족들 모두 안녕하신가요? 조만간 제 조형 작품을 선물로 받게 될 거라는 걸 알리려고 연락했어요. 'FOCUS'라는 그룹 후원으로 필라델피아 시민 회관 미술관에서 4월 29일부터 5월 26일까지 열린 《미국 여성 예술제》에 냈던 거예요.

머지않아 뉴욕에 갈 건데, 그때 당신들을 만나기를 고대하고 있어요.

안부 전하며,
야요이

HENNESSY

hot ➤ but

40-41 221ST STREET
BAYSIDE, N. Y.

Dear ERICH,

zänks a lot für die wonderful
boxes — really for an advanced Hobbyist
as I am — it's grand —

— NOW — listen : boy !

You are cordially invited to attend the
birthday Party of ME Thursday 26 afternoon
we will have lots of drinks, this time
ME too

shake hands
yours old

George Grosz

If you got any new
Tagebuch
bring em along
will ye ?

조지 그로스가 • —————————— • 에리히 S. 헤르만에게
George Grosz (1893-1959)

그로스는 1945년 7월, 52번째 생일파티에 친구 헤르만을 초대한다. 그는 금주 기간의 종료를 축하할 요량으로 '이번엔 나도 진탕 마실 것'이라고 약속한다. 헤르만이 다른 편에 보내와 그가 고마움을 표하는 상자들에는 담배나 시가가 들어 있었던 것 같고 – 이 편지에서는, 헤르만이 런던에서 자신이 좋아하는 영국 파이프 담배를 가지고 돌아왔기를 바라고 있다.

그로스의 영국 애호는 1차 세계대전 중 반영anti-British선전에 항의하여 이름을 게오르크에서 조지로 바꾼 시절로 거슬러 올라간다. 그는 풍자적 펜화와 그림으로 독일군, 부르주아 등 편견, 생각 없는 복종, 사회적 가식으로 형성된 사람들을 비난했고, 자신의 예술이 18세기 영국의 윌리엄 호가스처럼 도덕적 영향을 미치기를 바랐다. 그는 '준열함, 야수성, 폐부를 찌르는 명징함!'을 목표로 삼았다. 1918년 베를린 다다 그룹에 합류했는데, 구성원들은 '작금의 수많은 문제들'을 다루는 수단으로 콜라주와 합성 사진 같은 '시선을 분산하는' 예술 형태를 다각도로 탐색하고 있었다.

1932년 그로스는 아트 스튜던트 리그¹의 초빙교수가 되어 뉴욕에 갔다. 귀국해서는 급진적인 예술가이자 공산주의자로서 나치즘 대두에 질겁하고 실제로 신변의 위협도 받았다. 1933년 아돌프 히틀러가 총통으로 임명되어 독재 권력을 잡겠다는 의지가 분명해지자, 그로스는 미국으로 망명했다. 오랫동안 꿈꿔 온 자유주의 사회에 살면서, 그는 '폐부를 찌르는 명징함'을 모토로 한 풍자적 욕구를 잃어버렸다. 하지만 그의 작품은 존경과 수집의 대상이었다. 그로스는 1959년 5월 베를린으로 귀향했는데, '진탕 마시고' 계단을 내려오다 잇달아 구르는 바람에 부상을 입고 몇 주 후 세상을 떠났다.

베이사이드 221번가 40-41, 뉴욕

에리히,
멋진 상자들 정말 고마워 – 나처럼 고급 취미가 있는 사람에겐 – 최고의
물품들이지 – 자, – 들어봐!
26일 목요일 오후 내 생일파티에 참석해 주기를 바라
이번엔 나도 진탕 마실 거야
악수 나누며
자네의 오래된 벗

조지 그로스

새로운 영국 파이프 담배가 생기면
가져와 줘
그럴 거지?

1 맨해튼 웨스트 57번가에 있던 130년의 역사를 지닌 미술학교로, 합리적인 가격의 클래스로 각계각층의 학생들을 수용했다.

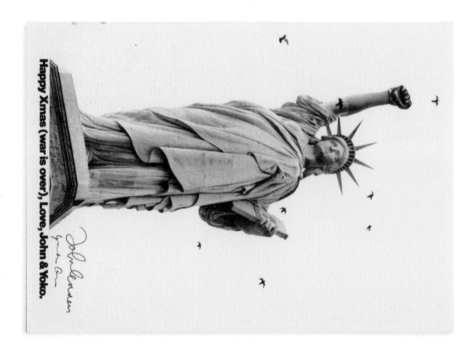

1966년 9월 일본계 미국인 예술가 오노는 – 온갖 신조를 지닌 급진적 실험 예술가들의 회합 – 파괴예술 심포지엄을 위해 런던에 왔고 체류하기로 결정했다. 그리고 몇 주 뒤 인디카 화랑에서 열린 자신의 전시회 《미완성 회화와 오브제들》에서 영국 록 스타 존 레논을 만났다. 오노 역시 자기 세계, 즉 퍼포먼스, 해프닝, 아방가르드 음악 부문의 스타였다. 오노가 무대에 부처님 자세로 앉아 있고, 관람자들이 그녀의 옷을 야금 야금 잘라 내는 〈조각 자르기Cut Piece〉는 1964년 교토 초연 뒤 1960년대 실험적인 예술장면의 고전격이 되었다. 오노와 레논은 1968년 교제를 시작하면서 지속적인 공동 작업을 개시했다. 두 예술가의 명성과 재능을 합친 음악, 퍼포먼스, 베트남전 반전운동 등은 세계를 장악하며 대중의 상상력을 사로잡았다. 두 사람은 1969년 3월 결혼했다. 그들이 벌인 퍼포먼스 '침대 속에서 평화를Bed-Ins for Peace' 1탄은 – 유럽과 미국 대학가를 휩쓴 1968년 학생 연좌시위의 명사판 버전으로 – 신혼여행 중에 암스테르담 힐튼 호텔의 스위트룸에서 열렸다.

1969년 9월 레논이 비틀즈를 떠난 뒤 그와 오노는 버크셔 주의 대저택 티튼허스트 파크에서 2년간 거주하며 플라스틱 오노 밴드를 만들어 음반들을 녹음하고 반전운동을 지속했다. 1969년 12월 그들은 국제도시 12곳에 옥외 광고 캠페인을 조직했다. 각 도시는 '전쟁은 끝난다! 당신이 원하면 – 행복한 크리스마스, 존과 요코로부터'라는 메시지를 거대한 글자로 넣은 포스터로 장식되었다. – 레논이 1971년 가을 뉴욕으로 이주하기 전 마지막으로 녹음한 앨범 – '이매진Imagine'의 커버에는 유명한 오노의 이미지가 담겼는데, 구름한 점이 레논의 꿈꾸는 이상주의자 얼굴을 가로지르고, 그 위에 오노의 이미지를 이중 노출한 사진이다.

언론이 자신들의 저항을 심각하게 받아들이지 않는다는 것을 알고 레논은 자신들의 정치적 메시지를 대중에게 관철하는 가장 효과적인 방법으로 '당의정'을 택했다. 오노와 함께 쓰고 1971년 12월에 발매한 싱글 '행복한 크리스마스(전쟁은 끝난다)'는 크리스마스의 표준곡이 된다. 레논과 오노가 함께 서명하고 코넬에게 보낸 '전쟁은 끝난다' 크리스마스 카드는 블랙 파워[1]에 주먹을 쥔 손을 들어 경례하는 자유의 여신상으로 저항에 평등권 차원을 더하고 있다.

아방가르드 집단에서 혼자 조용히 지내면서도 기이하게 인맥이 좋은 코넬은 뉴욕 시절에 레논을 만나기 이전부터 오노를 알고 있었다. 그는 오노와 레논이 퀸즈 교외의 유토피아 파크웨이로 자신을 방문했던 때를 회상하며, 오노는 속이 훤히 들여다보이는 드레스를 입고 있었고, 오노가 뺨에 키스해 주는 조건으로 콜라주 열 점을 두 사람에게 팔기로 동의했던 사실을 전했다.

행복한 크리스마스, J와 Y로부터

조셉 코넬
유토피아 파크웨이 3708, 플러싱, 뉴욕

JOAN MIRÓ
"SON ABRINES"
CALAMAYOR
PALMA MALLORCA

26/VIII 63.

Cher ami, merci beaucoup,
pour le livre qui vous a été consacré
et que j'ai reçu par l'intermédiaire de
monsieur Gili, de Barcelone.
Je l'ai regardé avec un très grand
plaisir, vous savez l'admiration que j'ai
pour votre oeuvre.
Avec tous mes hommages à Mrs.
Breuer, je vous envoie mes meilleures
et sincères salutations,

Miró.

예술가가 건축가에게 보내는 짧은 감사의 편지. 브로이어[1]는 미로에게 자신의 건축에 대해 다룬 책, 아마도 1962년 뉴욕에서 출판된 『마르셀 브로이어 빌딩과 프로젝트, 1921–61 *Marcel Breuer Buildings and Projects, 1921-61*』을 보냈다. 그는 두 사람 공동의 친구이자 바르셀로나에서 활동하고 있는 건축가 호아킴 길리에게 선물을 전해달라고 부탁한 듯하다. 카탈루냐인 미로가 독일어를 쓰는 헝가리 태생의 브로이어에게 프랑스어로 편지를 쓰고 있다. 그는 그 책을 읽었다고 말하지 않고(그의 영어는 유창함과는 거리가 멀었다), 자신도 5,6년 전에 참여한 파리 유네스코 본부를 다룬다는 사실을 평가해 주거나 – 어떤 식으로든 입에 올리지 않은 채 – '아주 즐겁게 훑어보았다'고만 적고 있다.

　미로는 1957년 유네스코 건물 장식을 의뢰 받은 예술가 11인에 포함되어, 대형 도판벽화 〈낮*Wall of the Sun*〉과 〈밤*Wall of the Moon*〉을 디자인하고, 오래 협업해 온 도예가 요렌스 아르티가스에 제작을 맡겼다. 그는 브로이어에게 '내가 자네의 작품을 얼마나 숭배하는지 잘 알고 있을 것'이라고 적고 있지만, 미로 특유의 곡선과 교차선(편지에서도 볼 수 있는)을 손으로 그어서 신비롭게 약동하는 기호와 몽환적인 형태를 만들어 낸 색감 넘치는 이 벽화는 브로이어의 모더니즘 어법과 회색 콘크리트 질감의 완고한 기하학적 구조에 대해 작정하고 내놓은 해소책이었다.

..

　　　　　　　　　　　　　　　손 아브리네스, 칼라 마요르, 팔마

친애하는 벗, 바르셀로나의 호아킴 길리 씨가 전해 준 자네 책 대단히 고마워. 아주 즐겁게 훑어보았어. 내가 자네의 작품을 얼마나 숭배하는지 잘 알고 있겠지.

　자네와 브로이어 부인께 경의를 표하네,

미로

1　헝가리 출신의 미국 건축가. 1937년 미국으로 건너가 하버드 대학 건축과 교수를 지냈고, 파리 유네스코 본부 등을 설계했다.

4장

"제가 그린 것 중 최고"

후원자, 지지자에게

구에르치노와 파올로 안토니오 바르비에리가 ———→ 알려지지 않은 수신인에게
Guercino (1591-1666), Paolo Antonio Barbieri (1603-49)

그리스 신화에서 코린토스의 교활한 왕 시시포스는 지하세계에 도착하자 바위를 언덕 위로 밀어 올리는 형벌을 받았다. 바위는 정상에 도달하면 굴러 떨어지기 때문에 그는 영원히 똑같은 일을 반복해야 했다. 1636년경 볼로냐의 화가 조반니 프란체스코 바르비에리('사팔뜨기'라는 뜻의 구에르치노로 알려진)는 버거운 짐을 지고 몸부림치는 중년 남성의 몸을 시시포스 드로잉으로 수없이 표현해본다. 바위를 등에 업은 모습, 오르막에서 바위를 밀어 올리는 모습 등으로. 편지 뒷면에 스케치한 시시포스는 바위를 가슴에 끌어안고 있다. 지롤라모 라누치 백작이 의뢰한 시시포스 그림(현재 소실)의 준비 작업으로 보인다. 그는 훗날 〈천구를 지탱하는 아틀라스 Atlas Supporting the Celestial Globe〉(바르디니 박물관 소장)에서 다시 이 주제로 돌아온다.

　구에르치노는 (새 종이가 떨어지는 일은 거의 없었음에도) 동생 파올로 안토니오가 후원자에게 쓴 편지를 재활용하고 있다. 파올로도 화가였다. 그는 정물 같은 소소한 제재에만 매달렸고, 거기에 구에르치노가 이따금 인물을 덧그리곤 했다. 파올로는 구에르치노의 〈다윗의 분노를 달래는 아비가일 Abigail Appeasing the Wrath of David〉(현재 소실)을 언급하며, 형을 대신해 모종의 오해를 바로잡기 위해 중재에 나서는 정황이다. 그러나 편지 내용은 너무 단편적이어서, 예술가들이 늘 부딪히는 굳건한 직업 정신과 고객 응대 사이에서의 줄타기 상황을 평이하게 보여주는 데 그친다.

[…] 각하의 동생께 여쭈었더니, […] 만족한다고 하셨습니다만, 각하의 의중대로 수정을 건의해 보겠습니다. 안토니오 바르베리니 추기경님과 여러 분들이 〈다윗의 분노를 달래는 아비가일〉을 보고 흡족해하셔서 […] 매우 기뻤습니다. 제 형이 각하께 서신들을 올린 뒤 […] 안토니오 추기경님과 스파다 추기경님께서 그에 대한 답으로 조언을 주셨답니다. 송구스럽게도 제가 손쓸 수 있는 게 없었습니다, 그림을 전하께 보내, 제 형으로 하여금 최대한 각하의 기호에 맞게 고치도록 할 용의도 있습니다, 각하께서 아시겠지만, 저는 어떤 것도 […] 주저하지 않습니다. […] 제 형의 그림 건은, 본인이 해보겠다고 편지에서 약속한 바 있으니, 제가 명심하고 그 점을 형에게 상기시키고 […] 각하께 그림이 가도록 온 힘을 다하겠습니다. 솔직히 말씀드리면 […] 어제부터 제 형이 많이 아픕니다. 각하께서 지적하신 첫 번째 편지의 몇 마디 말은 […] 급히 적은 것이고, 더군다나 […] 각하께 올리는 말씀도 아니었는데, […] 친구끼리 말하는 자리도, 더욱이 각하가 말씀을 내리는 자리도 아닌 터 […] 원활하게 잘 끝나도록 최선을 다해 […] 각하께 진력했습니다.
　일이 잘 돌아가도록 최선을 다해 도왔는데, 형의 답은 그 표현이 말에 부합했는지 […] 살펴보겠답니다. 경의를 표합니다 […]

I have come to the conclusion that the "art world" has to
join us, women artists, not we join it. When women take
leadership and gain just rewards and recognition, then perhaps,
"we" (women and men) can all work together in art world actions.
Until the radical rights of women to determine such actions
is won, all we can expect is tokenism.

When men follow feminist leadership to the extent that women
have followed male leadership, then sexism is on its way out.
Also, until we see women getting from 40 to 60% of the finan-
cial rewards, museum and gallery exhibitions, college jobs,
etc., etc., etc., it is still tokenism. When women artists
attain this, then we'll know the sexist system is over.

Hopefully women artists will not be satisfied with parity, but
will continue to search for alternatives. Women's goals must
be more than parity. The established patterns in the art world
have proven frustrating and mostly non-rewarding to women a
artists since the ideal feminist stance of alternate structures
is contradicted by the status quo. But such an ideal of non-
elitist milieus will only prove itself over a long period.
While we claim the right to search for alternatives, we don't
intend to let the rewards of the system remain largely in male
hands.

Women artists have only recently emerged from the underground
(the real underground, not the slick storied underground of
the 60's) waging concerted political actions. Our future is
to maintain this political action and energy.

 Nancy Spero
 New York, Feb. 1976

미국인 예술가 스페로와 평론가 리파드는 1970년대에 여성 운동에 적극 나서서, 미술계의 남성 지배에 의문을 제기하며 맞섰다(당시 내로라하는 전시회는 대부분 또는 전적으로 남성 예술가들의 작품으로 구성되었다). 스페로는 뉴욕 화랑에서 화가로서 이력을 시작했지만, 1960년대 중반 단시간 매체와 정치적이고 비상업적인 예술 형식으로 눈을 돌린다. 1974년부터는 여성들의 경험이 작업 전체의 중점이 된다. 역사 서사, 문학, 시각 문화와 신화에서 다채로운 소재들을 가져다 붙이고, 드로잉, 판화, 일간지 콜라주를 결합해서 두루마리 모양의 파노라마로 만들었다. 1976년 초 리파드에게 편지를 쓸 당시 그녀는 신화 분위기의 신비한 여성상에 잔인한 문장들을 붙인, 고문 피해 여성들의 직접 진술 시리즈 『여성의 고문Torture of Women』을 작업하는 중이었다.

　리파드는 여성 미술가들만으로 구성되는 유례없는 전시를 6년간 기획해 왔고, 1970년에 요절한 후 페미니스트 미술의 중요 인물이 된 조각가 에바 헤세에 관한 책을 썼다. 스페로의 편지는 열정적이지만, 공식적인 어조 때문에 성명서나 선언문처럼 읽힌다(주디 시카고가 리파드에게 보낸 페미니즘에 관한 편지는 훨씬 더 개인적이다). '여성의 급진적 권리'에 대한 스페로의 옹호는 1900년대 여성 참정권 운동가의 정치적 수사를 상기시킨다. '토크니즘tokenism'[1]을 거부하며 '대안 모색'이 '동등함parity'보다 더 중요하다는 주장은 오늘날에도 여전히 유효하다.

⋯⋯⋯

　　　　　　　　　　　　　　　　　　　　　　　　　　　　　　　　　　　뉴욕

우리 여성 예술가들이 '미술계'에 합류할 게 아니라 '미술계'가 우리에게 합류해야 한다는 결론에 도달했어. 여성이 리더십을 발휘해 정당한 보상과 인정을 받을 때, 그땐 아마도 '우리'(여성과 남성)가 미술계의 행동에 공동보조를 취할 수 있을 거야. 여성의 급진적 권리가 쟁취되기 전에는 토크니즘이 우리가 기대할 수 있는 전부겠지.

　여성이 남성의 리더십을 따른 만큼 남성이 페미니스트 리더십을 따를 때, 성차별은 사라질 거야. 여성들이 소득, 미술관 및 화랑 전시, 대학 내 취업 등등의 40-50%를 차지하는 걸 눈으로 확인하기 전까지는 여전히 토크니즘이지. 여성 예술가들이 이런 것들을 성취할 때 비로소 성차별적 체제가 끝났음을 알게 될 거야.

　여성 예술가들이 동등함에 만족하지 않고, 계속해서 대안을 찾아 나서기를 바라. 여성들의 목표는 동등함 이상이어야 해. 대안 구성체들이 취하는 이상적 페미니즘의 자세가 현재의 상태와 충돌하듯 기성 미술계의 질서는 여성 예술가들에게 절망적이며 대체로 이득이 없는 것으로 드러났거든. 그런 비엘리트주의적 환경이라는 이상은 오랜 시간을 거쳐야만 실현되기 마련이야. 우리는 대안 모색의 권리를 주장하는 한편, 체제의 보상 대부분을 남성들의 손에 그대로 두는 것을 용납할 생각이 없어.

　여성 예술가들은 일치된 정치적 행동을 벌이는 언더그라운드(1960년대의 번드르르하게 잘빠진 언더그라운드가 아닌 진짜 언더그라운드)로부터 이제 겨우 모습을 드러냈어. 이 정치적 행동과 에너지를 유지하는 것이 우리의 미래지.

낸시 스페로

──

1　사회적 소수 집단의 일부만을 대표로 뽑아 구색을 갖추는 정책적 조치 또는 관행을 뜻하는 말

1875년 3월 르누아르와 모네가 속한 화가 그룹은 파리 드루오 호텔에서의 작품 경매를 준비했다. 그들은 지난해 《제1회 인상파전》으로 호명되는 단체전을 한 사이였다. 그들의 작품은 관심을 끌었지만, 가격은 형편없었다. 르누아르는 그림 20점을 각각 평균 112프랑에 팔았는데 – 이는 기성 예술가가 기대하는 작품가 대비 5%도 되지 않았다. 출판인 샤르팡티에가 그중 3점을 샀다. 샤르팡티에는 향후 5년간 르누아르의 가장 큰 후원자가 되는 사람이다.

샤르팡티에는 르누아르에게 가족의 초상화를 의뢰했으며, 그를 단골 금요 살롱에 불렀다. 손님들 중에는 귀스타브 플로베르, 샤르팡티에의 주선으로 삽화를 그리게 되는 소설 『목로주점L'Assommoir』의 에밀 졸라 같은 작가들, 영향력 있는 진보주의 정치인들이 있었는데 – 르누아르는 내심 이들이 공적 의뢰의 잠재적 인연이 되기를 바랐다. 르누아르는 〈물랭 드 라 갈래트의 무도회Ball at the Moulin de la Galette〉(오르세 미술관 소장)와 〈물뿌리개를 든 소녀A Girl with a Watering Can〉(워싱턴 국립 미술관 소장) 같이 장차 가장 사랑받게 되는 그림들을 제작하고 있었지만, 재정적인 문제는 계속되었다. 샤르팡티에 부부에게 임대료(월 400프랑)와 생활비 보조를 간청하는 편지들이 끝없이 이어졌다. 이 편지에서 르누아르는 돈을 배달하는 집배원을 포옹하고 있다.

르누아르는 샤르팡티에 부부의 후원에 힘입어 단체전을 그만두게 되면서, 동료 인상파 예술가들과 거리가 생겼다. 1878년 10월 샤르팡티에 대가족의 초상화 〈샤르팡티에 부인과 그 아이들Madame Charpentier and Her Children〉(메트로폴리탄 미술관 소장)이 완성되자, 샤르팡티에 부인은 이 그림을 공식 살롱전에 걸겠다고 마음먹었다. '샤르팡티에 부부가 르누아르를 밀고 있다'는 피사로의 판단이 있었고, 초상화는 정식 채택됐다. 훗날 르누아르는 '샤르팡티에 부인은 그 그림이 좋은 위치에 걸리기를 바랐고, 적극적으로 로비할 심사 위원들을 알고 있었다'고 회상했다. 르누아르는 그림 작업에 한 달을 들이고 1500프랑을 받았다. 집배원을 기다릴 일은 더 이상 없을 터였다.

<hr />

코냑에게서 편지 받았어요.

친절을 베풀어, 이번 주말까지 150프랑을 마련해 〔주신다면〕 집배원에게 하는 것처럼 포옹해 드릴게요.

안부 전하며
르누아르

4/5/63

Dear Ellen,

I finally finished the two works you photographed at my Broad St. studio. The original cartoons are enclosed here along with some photos of earlier work. I don't seem to have black + white ↑ photos of anything from 1951 to my recent work. I hope these are of help.

Come see us when you're in this area. Isobel sends regards.

Roy

P.S. Ileana will take the "I know how you must feel, Brad" + someone has "My Heart is always with You" probably has photos of the finish

ALTHOUGH HE HOLDS HIS BRUSH AND PALETTE IN HIS HANDS, I KNOW HIS HEART IS ALWAYS WITH ME!

1963년 초 리히텐슈타인의 작업실을 방문한 미술사학자 존슨은 최종적으로 대형 회화 〈네가 어떻게 느끼는지 알아, 브래드I Know How You Must Feel, Brad〉(아헨 주에르몬트 루드비히 미술관 소장)와 스크린 인쇄 〈피아노를 치는 소녀Girl at the Piano〉가 될 작품 두 점을 눈여겨보았다. 두 작품 모두 로맨틱 연재만화에 등장하는 미국 소녀들의 모습을 바탕으로 한 것으로, 리히텐슈타인은 만화 컷을 잘라 편지에 동봉했다. 그는 유채와 아크릴 물감으로 벤데이 점Ben-Day dot[1] 인쇄 방식을 재현하며, 불과 두어 해 만에 미국 팝의 새로운 현상의 스타로 일컬어졌다. 뉴욕의 레오 카스텔리 화랑에서 1962년 2월에 열린 첫 개인전은 개막 전에 모든 작품이 매진되는 대성공을 거둔다.

　짧은 내용이지만, 리히텐슈타인의 편지에는 미술계의 복잡한 관계망이 어렴풋이 담겨 있다. 존슨은 오벌린 대학 강사이자 세잔과 피카소 전공자로, 대학 측에 동시대 미국미술의 전시와 구입에 관해 조언하는 위치에 있었다. 그런 인물이 자신의 스튜디오에 와서 사진을 찍어가는 것을 보고, 팝아트를 역사적(즉, 인정) 계보에 포함하려는 노력의 일환이라고 여겼음직하다. 동봉한 만화 자료는 (딜러보다는) 미술사학자를 겨냥하는 보조 증거다. 1966년 존슨은 리히텐슈타인에 대한 글을 발표했는데, 〈네가 어떻게 느끼는지 알아, 브래드〉를 앵그르의 위엄 있는 〈마담 무아테시에 초상Portrait of Madame Moitessier〉(1851, 워싱턴 국립 미술관 소장)에 필적하는 '힘차고 위풍당당한 그림'으로 묘사했다. 그녀는 리히텐슈타인이 대중문화와 색채 분할기법을 차용한 점에서, '쇠라의 그림과 쥘 세레의 포스터 사이의 간극만큼이나 원작 만화에서 멀리 떨어져 있는' 프랑스 점묘주의의 미국 상속자로 보았다.

　1962년 가을 카스텔리의 전처이자 루마니아계 미국인 화상 일리아나 소나밴드가 프랑스 파리에 카스텔리 소속 예술가들의 유럽 시장 진출의 관문이 될 화랑을 열었다. 1963년 5월 예비 그룹전 《미국 팝아트pop art américain》에 이어 6월 리히텐슈타인의 개인전을 열었는데, 여기에는 〈네가 어떻게 느끼는지 알아, 브래드〉가 포함되어 있었다. – 존슨이 직감으로 알아보고 산파 역할을 한 – 이 그림은 1960년대 미국 팝아트 가운데 가장 유명하고 널리 재생되는 작품의 하나가 된다.

:::

브로드 가 스튜디오에서 촬영하셨던 두 작품이 드디어 끝났습니다. 전작 사진 몇 장과 원작 만화 동봉합니다. 1951년부터 최근까지의 작품 흑백사진이 제게 없는 것 같습니다. 이것들이 도움이 되기를 바랍니다.

　이쪽에 오시면 저희를 보러 오십시오. 이소벨[2]이 안부 전합니다.

로이

일리아나가 〈네가 어떻게 느끼는지 알아, 브래드〉를 가져갈 것이고, 캔자스시티에 사는 분이 〈내 마음은 항상 너와 함께 있어My Heart is always with you〉를 가져갈 것입니다. 아마 레오에게 완성 작품 사진이 있을 것입니다.

1 젤라틴 막 등을 사용하여 인쇄판에 음영, 농담 등을 나타내며, 일러스트레이터 겸 인쇄업자인 벤저민 데이의 이름에서 유래되었다.
2 리히텐슈타인의 아내

Monsieur

Voyez la Peinture de S. Laurens en Escurial
tracee selon la Capacité du Maistre intituleé
aucq mon adue), Pleue a Dieu que l'extrauagance
du Suget puisse donner quelque recreation a sa mate,
La montaigne s'appelle la siera de S. Juan en
Malagon, elle est fort saulte et erte, et fort
difficile a monter et discendre, de sorte que nous
auons les Nuees disous nostre veue bien bas,
dimeurant en sault le ciel fort clair et serain,
Il i at en la sommité un grande Croix de bois
laquelle se decouvre aysement de Madrit, et il y à de
Coste une petite Eglise dediée a S. Jean qui ne se
pouuoit representer dedans le tableau, car
nous l'aurons derriere le dos, ou que dimeure un
Ermite que voyez aucq son borico, Il n'est par
besoing que en bas est le Superbe bastiment de St.
Laurens en escurial aucq le village et ses allees
d'arbres aucq la fresneda et ses deux estangs et
le Chemin vers madrid qu'apparoit en sault proche
de l'orizont, La montaigne couverte de ce nuage se
dit la Sierra tocada pource qu'elle a quasi tous
jours comme un voyle alentour de sa teste
Il y quesque tour et mayson à Coste ne me souuenant
pas de leur nom particulierement, mais Je scay que
le Roy et alloit par occasion de la Basse la
Montaigne tout contre a main Gauese est la siera
y puerto de buitrago Voyla tout ce que Je puis
dire sur ce Suget, dimeurant a jamais

Vostre Serviteur très humble
Pietro Paulo Rubens

Monsieur

Vay alles de dire que au sommet mesme
von auchesmes, sorge Virugion comme
est represente en la Peinture

1640년 봄 안트베르펜에서 쓴 이 편지는 국제적인 예술가이자 외교관인 루벤스의 방대한 서신들 가운데
거의 마지막으로 보낸 것이다. 그는 그로부터 몇 주 뒤 62살에 타계했다. 영국 왕 제임스 1세에게 국가 차
원의 대형 의뢰 건들을 받아 이 궁정에서 저 궁정으로 작업을 하러 다니던 플랑드르 출신의 화가는 추후 제
임스의 아들 찰스 1세로부터 외교 밀사로 임명된다. 그는 1628년 가을 마드리드에 도착하고, 필립 4세를 위
한 그림 제작과 평화 조약 체결로 몇 달을 보냈다. 이 여정에 예술가 겸 외교관 헤르비에와 엔디미온 포터
가 동행했고, 필립 4세의 궁정 화가 디에고 벨라스케스와 친해졌다. 하루는 루벤스와 벨라스케스가 넓게 펼
쳐진 엘 에스코리알 왕궁을 굽어볼 수 있는, 마드리드 북쪽의 산에 올랐다.
　　루벤스는 한 지점에서 보이는 윤곽을 스케치하고, 추후 – '아주 평범한 예술가'로 생각한 – 페테르 베르
훌스트를 시켜 이 지점에서 그림을 그리게 한다. 찰스 1세의 신뢰받는 예술 컨설턴트 헤르비에는 이 그림을
왕실 소장품에 넣고 싶어 했다. 루벤스는 헤르비에가 왕에게 정보를 전달하도록 베르훌스트의 그림을 묘사
하며, 산의 풍경, 지명, 구름을 아래로 내려다본 경험을 생생하고 세밀하게 떠올리고 있다.

..

헤르비에 귀하:

제가 주관해서 완성한 엘 에스코리알 왕궁의 성 로렌스 그림입니다. 하느님 제발, 그림의
화려한 웅장함이 폐하께 조금이나마 기쁨이 되기를! 말라곤 산맥이라 부르는 이 산은 매우
높고 가팔라서 오르내리기가 매우 사납지만, 위로 하늘은 매우 맑고 고요하며, 아래로
발밑 까마득히 구름이 드리워져 있습니다. 정상에는 마드리드에서도 잘 보이는 커다란
나무 십자가가 있고, 등 뒤에 있어서 그림에는 넣을 수 없었지만, 근처에 성 요한에게
헌정된 작은 교회가 있습니다; 이곳에 사는 은둔자는 그의 노새와 함께 그렸습니다. 굳이
설명드릴 필요는 없지만, 엘 에스코리알 왕궁 안에 훌륭한 성 로렌스 건축물이 있고,
마을과 가로수길, 숲과 두 개의 연못, 지평선 어름에 마드리드로 가는 길이 보입니다.
구름으로 뒤덮인 산은 토카다 산맥인데, 산꼭대기가 베일에 가린 듯한 모양새 때문에 붙은
이름입니다. 한쪽에는 탑과 집이 있습니다; 이름은 딱히 기억나지 않지만, 폐하가 종종
사냥 나가던 곳으로 알고 있습니다. 왼쪽 끝에 보이는 산은 부이트라고 산맥입니다. 그림
제재에 관해서는 할 수 있는 한 다 말씀드렸습니다. 안녕히 계십시오.

공경하며 사뢰옵니다,
페테르 파울 루벤스

그림에서 보시는 사슴을 산꼭대기에서 발견한 걸 말씀드린다는 게 깜빡했습니다[다른
사람이 영어로 기입: 그는 사슴을 말하고 있다. 사슴 고기를 얹은 파이가 벤존이다].

Dear Leo, Have your
series finished —
9 in all and 1 separate
piece if you need it.
They are shaped this
way ☐ & can go 2
on the facing wall
3 on each side & 1
on the small, inner
wall making the
total 9 —
I am really terribly
happy over them &
think that you will
be pleased by them.
Now they must have
some time to dry —
Will have them stretched

1963년 겨울, 미국의 젊은 예술가 톰블리는 아홉 점의 대형 유화 연작 〈코모두스에 대한 담론Discourses on Commodus〉을 그렸다. 1957년부터 로마에 거주해 온 톰블리에게 레오 카스텔리 화랑 초대전은 뉴욕 미술계와 다시 연결되는 흔치 않은 기회였다. 1960년대 재스퍼 존스, 로이 리히텐슈타인, 곧 유명해 질 팝아트, 미니멀리즘, 개념미술의 현역들에게 첫 개인전을 열어준 카스텔리 화랑은 세계에서 가장 성공한 상업 화랑의 하나였다. 카스텔리는 예술가를 하나 전속으로 두면, 탄탄한 재정 지원을 했다. 톰블리는 로마 황제 아우렐리우스 코모두스의 값비싼 두상 조각품을 사준 덕분에 새 연작의 영감을 얻을 수 있었다며 고마움을 표한다. 그는 카스텔리를 친구로 여겼거나 – 그러고 싶어 해서 – 카스텔리의 새 가족(카스텔리는 1963년 재혼했다)에게 '따뜻한 인사'를 전하고, 공동 디렉터 이반 카프에게도 고마움을 표한다.

톰블리의 많은 작품들처럼 〈코모두스〉 연작은 그리스 로마 시대의 역사를 다룬 그림이다. 하지만 코모두스의 치세와 죽음에 대한 모독 – 밋밋한 회색 바탕에 휘갈기고 흩뿌려진 붉은 안료 – 는 직전인 1963년 11월의 존 F. 케네디 대통령의 암살 사건을 상기시킨다. 1964년 3월에 열린 톰블리의 전시는 악평을 받았다. 팝아트 시대에 그의 표현주의풍 붓질은 한물간 예술처럼 보였던 것이다. 어째서 동시대 미국 화가가 '옛 유럽'에 골몰하고 있을까? 결국 그림은 한 점도 팔리지 않았다.

'이것들 때문에 정말이지 너무나도 행복하다' – 는 톰블리의 경쾌한 낙관주의는 낙담으로 변하고, 그 후 한동안 작업량이 준다. 〈코모두스〉 연작은 1979년 휘트니 미술관에서 회고전이 열릴 때까지 기다린 끝에 비로소 미국에서 다시 선보이게 된다. 「뉴욕 타임스」의 언급대로 마침내 '톰블리 씨에게 기회가 온' 것이다.

──

레오, 당신의 연작을 끝냈습니다 – 모두 아홉 점인데 전체를 한 작품으로 봐도 되고, 각각 별개의 작품으로 봐도 됩니다. 전부 이런 모양[아래위로 긴 직사각 형태의 스케치]이니, 정면에 두 점, 양쪽 벽에 각각 석 점, 작은 내벽에 한 점 걸면 총 아홉 점이 됩니다 –

이것들 때문에 정말이지 너무나도 행복합니다. 당신도 보면 좋아하실 것 같아요. 이제 말릴 시간만 있으면 됩니다 – (가능하다면) 건조가 아주 잘된 팽팽해진 나무 상태로 받아보실 거예요 – 플리니오 [데 마티스]는 잘 당겨 팽팽해지는 대로¹, 작은 책으로 만들 수 있게 아홉 점 모두 컬러로 하기를 원합니다. 2월 중순까지 확실히 보낼 수 있고, 얘기한 대로 3월이 될 텐데 – 스케줄 관련해서 – 더 하실 말씀 있으신가요? 드로잉을 원하셨는데 몇 점이면 될까요? 〈코모두스〉 연작을 지원해 주셔서 정말 감사합니다. 작품이 잘 풀리진 않았지만, 이 연작에 영감을 주었거든요. 긴장을 풀고 새로운 생각을 해보는 건 좋은 일인 것 같습니다 – 당신의 멋진 새 가족에게 따뜻한 인사 전해 주시고 – 늘 친절한 도움을 주시는 이반 카프에게도 감사합니다.

사랑을 전하며 – 사이

──

1 그림을 다 그린 캔버스를 나무틀에 늘여서 고정시키는 것을 말함

Scarboro' one
Jan 4 1901

My dear Mr Clarke

I send today
to Mr Knoedler
the last of the
three pictures that
you are to have
on the Commission

I consider it

the best that I
have painted

The western light
I got from the
Point of Prouts Neck
overlooking the bay
Old Orchard —

You will see

[Jan. 4, 1901]

3

Of Old Orchard

on the right hand
of the Picture.

I have not put
any price on these
Pictures — Mr Knoedler
will have them for
sale, in a week or

so — This makes
every picture that
I have, (but two,
One at the Cumberland
Club, Portland me —
& one in my studio

Yours very truly
Winslow Homer

Mr Thomas B Clarke
&c &c &c 5th New York
&c

윈슬로 호머가 •━━━━━━━━━━━━━━• 토머스 B. 클라크에게 1901년 1월 4일
Winslow Homer (1836–1910) Thomas B. Clarke (1848-1931)

호머는 메인 주 해안의 바위투성이 반도 프라우츠넥에 넓은 발코니를 갖춘 해안 작업실이 있어서, 사코 만을 굽어보며 그림을 그릴 수 있었다. 그는 1884년 뉴욕 시에서 이곳으로 이주한 후, 건물 전체가 더 호젓하도록 재배치하면서 (잭슨 폴록이 롱아일랜드의 오두막을 개조한 것처럼) 마차 차고로 쓰던 곳을 개조해 작업장 겸 집으로 사용했다. 1866년 호머는 남북전쟁의 한 장면을 그린 〈전선에서 온 포로들*Prisoners from the Front*〉(뉴욕 메트로폴리탄 미술관 소장)로 명성을 얻었는데, 남부 연합군 포로들이 북부 연방군 장교를 노려보는 광경이다. 그는 1870년 내내 네덜란드, 프랑스, 영국 등의 해안 예술 마을에서 유행하는 야외 그림 스타일을 많이 작업했고, 1881–82년 잉글랜드 북동부의 쿨러코츠Cullercoats 어항에 머물기도 했다.

그의 프라우츠넥 바다 풍경들은 부둣가 노동과 해변의 여가에서 풍랑이 시커먼 암반에 세차게 부딪쳐 부서지는 〈북동풍*Northeaster*〉(1895, 뉴욕 메트로폴리탄 미술관 소장) 같은 무인 자연의 드라마로 바뀐다. 호머는 클라크에게 언급하는 근작 〈웨스트포인트, 프라우츠넥*West Point, Prout's Neck*〉(1900, 윌리엄스타운 클라크 미술관 소장)을 포함한 이런 종류의 그림들로 부자가 되었다. 편지의 자화상 스케치는 발코니에서 보이는 만灣 건너편 해안의 불빛을 지시하고 있는 자세다; 유화에서는 이 같은 인간 삶의 요소들을 삭제했다.

유머와 자신감이 넘치는 그의 짧은 작업메모는 뉴욕 문화사의 순간 스케치이기도 하다. 호머의 화상 M. 노들러 앤 컴퍼니는 동시대와 옛 거장들의 그림을 당대의 훌륭한 개인 및 기관 컬렉션에 팔았다. 린넨 업계 거물에서 전문 화상으로 변신한 클라크는 유니언 리그 클럽¹의 예술 위원회를 주재했을 뿐만 아니라 메트로폴리탄 미술관에 거액을 기부하고 1904년 미술관 관장에 취임한 금융가 존 피어폰트 모건의 자문 역을 했다.

━━

스카버러, 메인 주

친애하는 클라크,

유니언 리그 클럽을 위한 그림 세 점 중 마지막 것을 노들러 씨에게 보냈어요.
제가 그린 것 중 최고 같아요. 제목은 '웨스트포인트 프라우츠넥, 메인 주'입니다.
프라우츠넥의 웨스트포인트로부터 제가 보는 서쪽의 빛이 그림 오른쪽에 보이는 만灣과
올드 오처드를 내리비추죠. 이 그림들에 가격을 매기지 않았는데, ─ 일주일쯤 지나서
노들러 씨가 팔 거예요. ─ 이것이 제가 가지고 있는 그림의 전부입니다. (메인 주
포틀랜드의 컴벌랜드 클럽에 하나, 제 작업실에 하나 (총 두 점입니다.

진심을 다해
윈슬러 호머
토머스 B. 클라크
5 ─ 이스트 34번가, 뉴욕

1 남북전쟁 때 설립되어 미국 연합군에 대한 충성심을 고취했으며, 새로 선출된 16대 대통령 에이브러햄 링컨의 정책을 지지했다. 115

Dear Dr. Papanek _Mom_

Heard from Michigan
+ California. Both are
yes!
Spent a difficult
weekend since I heard
Friday from Mich. I was
unhappy. Today I feel great!
Will write and see you
soon.
My dad is ill, nothing
serious I hope.
I have needed the pills
on ~~FTTH~~. Chet is fine.
Love
Eva

헤세는 17살 때부터 불안과 우울 증세로 심리치료사 파파넥에게 치료를 받아 왔는데, 예일 예술건축대학 마지막 학기에 증세가 재발했다. 1959년 3월 14일 파파넥에게 보낸 편지에, 숨이 안 쉬어져서 잠에서 깬 뒤 예일 정신건강센터에 입원했지만 퇴원이 너무 일렀던 것 같다고 쓴 바 있다. 파파넥은 곧바로 '그렇게 불안과 초조에 시달리고 있다니 매우 유감이구나 … 네가 괜찮다고 생각했는데'라고 답장했다. 헤세는 자신의 공황상태가 수업과 인간관계에서 촉발된 것으로 단정하며, '그 이상일까 봐 무서워요'라고 덧붙인다.

헤세는 3월 27일 뉴욕에서 파파넥을 만나 자살 충동을 호소하자, 파파넥은 항정신병 약물을 처방했다. 이틀 후 헤세는 '감사해요!! 선생님과 얘기한 게 큰 도움이 되었어요'라고 썼다. 약도 효과가 있었다. 파파넥은 예일 대학의 헤세 주치의 로렌스 프리드만 박사에게 그녀의 재발을 알렸다. 그녀는 '타인에 집착하고, 그것에 죄책감을 느끼고, 이 죄책감 때문에 더 많은 지지가 필요해지는 악순환'이라고 진단했다. 프리드만은 헤세가 철학 논문을 완성하고 여름 일자리를 취득한 것에 주목하며 그녀의 병세가 호전되기를 기대했지만, 새로운 위기를 인정했다. 헤세는 이미 그에게 콤파진Compaxine[1]을 처방 받은 뒤였다. 파파넥은 프리드만의 편지와 '며칠 괜찮았는데 다시 가라앉고 있어요'라고 적은 헤세의 편지를 같은 날 받았음에 틀림없다. 파파넥은 답장을 보낸다. '나를 보고 싶을 때 뉴욕으로 올 수 있으면 언제라도 연락해.' 이 편지는 헤세의 편지와 엇갈린다 – 일자리, 가족의 근황과 남자친구 얘기를 하고, '아주 좋아요!'라고 파파넥을 안심시키는 헤세의 엽서는 – 감정을 있는 그대로 고통스럽게 터뜨리는 교신의 마지막 편이지만, 이야기의 끝은 아니다.

1964년 헤세는 미국의 미니멀리즘 조각가 솔 르윗을 만난 뒤, 회화에서 조각으로 전향한다. 그녀는 기계 같은 매끄러운 마감과 반표현주의적인 차가움 대신 불규칙한 질감, 유기적인 모양, 해부학을 사용해서 개성적인 미니멀리즘을 발전시켰다. 직물, 유리섬유, 라텍스 실험을 통해 작품에서 '부조리함이나 극한의 느낌'의 구현을 도모했던 것이다. 헤세가 뇌종양으로 세상을 떠났을 때 그녀의 나이는 고작 34살이었다. 그녀의 작품은 사후에 조각, 특히 예술에서 신체에 대한 페미니스트적 해석에 큰 영향을 미친다.

⋯⋯

파파넥 선생님

미시간과 캘리포니아에서 연락이 왔어요. 양쪽 다!

금요일에 미시간 소식 듣고 속상해서 힘든 주말을 보냈어요. 오늘은 아주 좋아요! 편지 드릴게요. 곧 봬요.

아빠가 아프신데, 심각한 게 아니면 좋겠어요.

전 간간히 약을 먹어야 해요. 쳇Chet은 잘 있어요.

사랑을 전하며
에바

Sept. 5th

Dear Mr. Beatty

I have long been wanting to write to you, & have hardly known how. It is so long ago that I had the pleasure of meeting you in Paris that you may have forgotten the conversations we had at that time. I then tried to explain to you my ideas, principles I ought to say, in regard to jurys of artists, I have never served because I could never reconcile it to my conscience to be the means of shutting the door in the face of a fellow

앨러게니 시(현재의 피츠버그)의 부유한 가정에서 태어난 카사트는 미술 공부를 위해 1864년 배편으로 유럽으로 건너가 1874년 파리에 정착했다. 그녀는 에드가 드가에게 1879년 《제4회 인상파전》 참가를 권유받은 뒤, 그 집단과 관계를 굳건히 하면서, 화상 폴 뒤랑-뤼엘이 일군 경제적 성취를 공유했다. 1894년 파리 근교 보프렌에 대저택을 사고, 피츠버그의 카네기 연구소 소장 비티에게 편지를 쓴다.

　카사트는 카네기 연구소의 연례 미술 전시회의 심사위원 제의를 정중히 거절하며, 심사 제도가 창작의 독창성을 억압하는 장치라고 설명한다. 그녀는 1884년 공식 살롱전의 대안으로, '심사는 물론 포상도 없다 sans jury ni récompense'는 모토로 설립된 《앙데팡당전》을 인용하며, 카네기 연구소를 다른 방법으로 도울 것을 제안하고 ‒ 훗날 이 연구소의 대외 자문 위원으로서 자신의 제안을 훌륭하게 실현한다.

──

메닐-보프렌, 프레노-몽슈브레이유, 메닐-테리뷔스 (우아즈)

비티 씨, 오래 전부터 편지를 드리고 싶었는데, 방법을 잘 모르겠더군요. 파리에서 당신을 만나는 기쁨을 누린 게 오래전 일이라 그때 나눈 대화를 잊으셨겠지요. 예술가 심사위원 관련해서 제 입장에서 나름의 생각과 원칙들을 설명하려 했었는데, 동료 화가 면전에서 문을 닫는 도구가 되는 것은 도저히 제 양심이 허락하지 않아서 한 번도 그 역을 맡지 않았습니다. 심사 제도가 평균치를 높일 수도 있다고 생각합니다. 카네기 연구소 전시들은 여지없이 그렇습니다만, 미술에서 우리가 원하는 것은 독창적인 천재의 섬광 하나라도 꺼뜨리지 않는다는 보장이며, 그것이 평균적인 탁월함보다 낫습니다. 장차 살아남는 것은 천재의 섬광이며, 그게 있고 나서야 무엇을 키워도 키울 것입니다 ‒ 파리 《앙데팡당전》의 시작은 저희 그룹이었습니다, 저희의 전시 구상이었는데, 다른 사람들이 가져가 버렸지요. 이곳에는 심사위원이 없고, 독창적인 재능을 가진 예술가들 대다수는 지난 10년 동안 이곳에서 데뷔했습니다. 공식 살롱전이었다면 기회조차 없었겠지요. 작금의 우리 직업은 노예와 매한가지인데, 경쟁자들이 포진하고 있는 심사단은 말할 것도 없고, 작가들로 구성된 심사단의 오케이 사인이 없으면 글 한 줄 발표할 수 없는 작가의 처지를 상상하시면 됩니다 ‒

　구구절절한 설명 용서하세요, 하지만 이 주제는 저를 도발합니다. 우리 직업이 안고 있는 대단히 심각한 문제이며, 제가 카네기 연구소의 심사위원으로 단 한 번도 일하지 않은 이유입니다. 미력이나마 제가 도울 일이 있다면, 기꺼이 하겠습니다. 저로서는 당신이 아주 헌신적으로 이끌고 있는 연구소를 돕는 데 거리낄 게 없습니다. 그림 출품 관련해서는, 파리에서 작품들이 팔리는 바람에 올해는 낼 게 없습니다, 소장자들에게 출품을 종용할 수는 없는 노릇이에요. 그 사람들 입장은 그럴 겁니다.

　진심 어린 유감과 송구함을 전합니다, 저를 믿어주세요, 비티 씨

당신의 신실한 벗,
메리 카사트

Dear Lou. — It was good to get your letter.
I hardly know what to advise — the housing
shortage in N.Y. (as every place is) is
terrific — don't think there is any thing
to be had — possibly a cold water flat on the
lower East side.

We are about 100 miles out on Long Island
three hours on the train. Have been here
thru the winter and we like it. We have
5 acres a house and a barn which I'm
having moved and will convert into a studio
the work is endless — and a little depressing
at times. — but I'm glad to get away from
57th Street for a while. We are paying
$5000 for the place. Springs is about 5 mile
out of East Hampton (a very swanky wealthy summer
place). — and there are a few artists — writers
etc. out during the summer. There are a few
places around here at about the same price.

폴록은 1943년 11월 페기 구겐하임의 금세기 화랑에서 첫 개인전을 열었다. 구겐하임과의 계약은 풀타임으로 그리는 자유를 의미했다(이전에는 립스틱 케이스 장식과 다른 이상한 일들로 생계를 꾸려온 터였다). 같이 공부했던 친구이자 동료 화가 번스에게 겸손하게 언급한 것처럼, 그의 작품은 '그런대로 괜찮은 반응'을 얻고 있었다(1944년 뉴욕 현대미술관이 그의 〈암늑대She-Wolf〉를 구입했다). 폴록은 1945년 10월 예술가 리 크래스너와 결혼하고, 두 사람은 '마모된' 뉴욕 생활을 접고 롱아일랜드 스프링스로 이사했다. 폴록은 이사에 대해 투덜대며 미술계 뒷담화에 열을 내는 모양새다(그는 – 아트 스튜던트 리그에서 그와 번스의 전통주의적 멘토 역할을 했던 – 토머스 하트 벤튼을 언급한다). 번스에게 설명한 계획대로, 위치를 옮겨 작업실로 개조한 스프링스의 헛간 바닥에서, 그의 첫 번째 '드립 페인팅'이 탄생한다.

───

루, –

편지 받아서 좋았어요. 뉴욕 주택난이 워낙 심해서(어디나 다 그렇지만) – 뭐라 조언해야 할지 모르겠는데 – 얼을 만한 게 있을까 싶어요 – 로어이스트사이드에 온수 공급이 안 되는 싸구려 아파트가 있을 수도 있겠네요.

　우리는 기차로 세 시간 거리인, 롱아일랜드에서 160킬로미터 정도 떨어진 곳에 있어요. 겨우내 있었더니 정이 들었어요. 약 2만 평 넓이의 가옥과 헛간이 있는데, 이사해서 작업실로 개조할 거예요. 작업은 끝도 없고 – 가끔 우울할 때도 있어요. – 하지만 잠시나마 57번가를 벗어나게 되어 기뻐요. 이곳을 5000달러에 샀어요. 스프링스는 이스트햄튼(호화로운 피서지)에서 8킬로미터쯤 떨어져 있어요. – 몇몇 예술가들과 – 작가들이 여름내 머무는 곳이에요. 근방에 그 가격대의 피서지들이 몇 있어요.

　당신도 알다시피, 저는 2차 세계대전 내내 그림을 그릴 수 있었고 – 그런 기회는 정말 감사하죠. 이를 십분 활용하려고 노력했답니다. (제 그림 스타일에 관심이 있는) 대중과 평단의 반응도 그런 대로 괜찮았어요. 여기로 이사 와서는 빛과 공간이 달라서 어려움이 있고 – 주변에 해야 할 일들이 빌어먹게 널려 있어요, 하지만 곧 작업을 시작하게 될 거예요 〔…〕

　당신이 말한 화가들 가운데 바지오테스가 가장 흥미롭고 – 고르키는 – 피카소에서 출발해서 미로를 거쳐 – 칸딘스키와 마타의 영향을 받아 더 나은 새로운 국면을 맞이했어요. 고틀리프와 로스코의 작업도 흥미로워요. 리처드 푸세트–다트도 그렇고요 〔…〕

　미술 잡지 이번 호에서 벤튼을 교묘하게 공격하고 있네요. – 몇 년 전부터 저도 느꼈던 부분이에요. – 제가 여기로 오기 전에 그의 기류가 달라지는 기미가 보였어요. 제 작품이 좋다고 했는데, 그게 얼마나 대단한 의미인지 당신도 알잖아요.

　에드와 존²에게 안부 전해줘요, 당신 계획에 대해서는 와서 이야기 나눠요!

잭.

───

1 붓을 사용하지 않고 그림물감을 캔버스 위에 떨어뜨리거나 붓는 회화 기법　2 번스의 아내와 아들

Hauedo io ignor mio Ill.mo visto et considerat horamai ad suffizientia le proue di tutti quelli che si repputano maestri et compositori de instrumenti bellici: et che le inuentione et operatione di dicti instrumenti nō sono niente aliene dal cōe uso: mi exforzero nō derogando a nessuno altro farmi intendere da v. exc.a aprēdo a quella li secreti mei: et apresso offerēdoli ad ogni suo piacimēto i tempi oportuni operare cō effecto circa tutte quelle cose che sub breuita sarano qui di sotto notate: et ancora i molti piu secōdo le occurrētie de diuersi casi etc.

1. Ho modi de ponti leggerissimi et forti et acti a portare facilissimamēte: et cū quelli seguire et alcuna uolta fugire li inimici: et altri securi et offensibili da foco et battaglia facili et cōmodi da leuare et ponere. Et modi de ardere et disfare quelli de li inimici.

2. So in la obsidione de una terra togliere uia l'acqua de fossi: et fare infiniti ponti ghatti et scale et altri instrumenti pertinēti ad dicta expeditione.

3. Item se per altezza de argine op per fortezza de loco et di sito nō si potesse in la obsidione de una terra usare l'oficio de le bombarde: ho modi de ruinare omni forte o altra forteza se gia nō fusse fondata i su el saxo etc.

4. Ho ancora modi de bombarde cōmodissime et facile ad portare: et cū quelle buttare minuti saxi a similitudine quasi di tempesta: et cū el fumo di quella dando grāde spauēto al inimico cū graue suo danno et cōfusione etc.

5. Et quando accadesse essere i mare ho modi de molti instrumenti actissimi da offende et defende: et nauili che farano resistentia al trare de omni grossissima bōbarda: et poluere et fumi etc.

6. Item ho modi per caue et uie secrete et distorte facte senza alcuno strepito per uenire ad un certo designato che bisognasse passare sotto fossi o alcuno fiume etc.

7. Item farò carri coperti securi et inoffensibili li quali intrando intra li inimici cū sue artiglierie nō e si grande multitudine di gente darme che nō rompessino. Et dietro a questi potrano seguire fanterie assai illese et senza alcuno impedimēto.

8. Item occurrendo di bisogno farò bombarde mortari et passauolanti di bellissime et utile forme fora del cōe uso.

9. Doue mancassi la operatione de le bombarde cōponerò briccole mangani trabucchi et altri instrumenti di mirabile efficacia et fora del usato: et in somma secōdo la uarieta de casi cōponerò uarie et infinite cose da offende et defende.

10. In tempo di pace credo satisfare benissimo ad paragone de omni altro in architectura in cōponere edificii et publici et priuati: et in conducere acqua da uno loco ad uno altro.

11. Item conducerò in sculptura di marmo di bronzo et di terra: similiter in pictura ciò che si possa fare ad paragone de omni altro et sia chi uole.

Ancora si potra dare opera al cauallo di bronzo che sara gloria immortale et eterno honore de la felice memoria del sig.re uostro patre et de la inclyta casa sforzesca.

Et se alcuna de le sopra dicte cose a alcuno paressino impossibile et infactibile me offero paratissimo ad farne experimento in el parco uostro o in qual loco piacera a uostra excel.tia a la quale humilmente quanto piu posso me recomando etc.

레오나르도 다빈치가 ●────────● 루도비코 스포르차에게 1482년경

Leonardo da Vinci (1452–1519) Ludovico Sforza (1452-1508)

다빈치는 30살 무렵 밀라노의 실질적인 통치자 스포르차에게 일자리를 청하러 고향 피렌체에서 밀라노로 이주했다. 그는 루도비코의 군사적 야망을 알아채고, 자신의 엔지니어 재능이 돋보이도록 지원서를 작성한다(전문 필경사를 시켜 단정하게). 자신은 '누구 못지않게' 훌륭한 예술가라고 은근슬쩍 덧붙인다. 그는 스포르차 궁정에 '엔지니어 겸 화가'로 임명되어 1500년까지 밀라노에 체류한다.

제게 가장 빛나는 각하,

전쟁 도구의 대가와 장인을 자처하는 모든 이들의 업적을 충분히 보고 생각했사온데
[…] 어느 누구에게도 누가 되지 않도록, 마땅히 각하께 저의 비밀을 풀어헤쳐 저에 대한
이해를 구하는 데 진력해야 할 것입니다 […]
1. 적을 추격하거나 적에게서 도망칠 때 쓸 매우 가볍고 튼튼한 이동식 다리 설계도가
있습니다 […]
2. 어떤 지역 포위 공격 시, 해자의 물을 빼는 방법과 다리, 맨틀리트mantlets¹, 가파른 곳을
오르는 사다리를 무한정 만드는 방법을 압니다 […]
3. 어떤 지역 포위 공격 시, 요새 경사면의 높이 때문이든 상황과 위치의 강점 때문이든
폭격에 의한 전진이 불가능할 때, 모든 요새를 부술 방안이 있습니다 […]
4. 작은 돌들을 우박처럼 퍼붓는, 매우 편리하고 휴대 용이한 여러 종류의 대포들이
있습니다 […]
5. 갱도와 비밀 우회 통로를 통해 목표점에 도달하는 방법이 있습니다 […]
6. 적과 그들의 대포를 관통하는 난공불락의 안전한 유개 차량을 만들 것입니다 […]
7. 필요에 따라, 디자인이 수려하고 기능적인 대포, 박격포, 조명탄을 만들 것입니다 […]
8. 대포 사용이 불가능한 곳에는, 포탄, 투석기, 작은 천칭 등등 효능 좋은 기구들을
조립할 것입니다 […]
9. 해전을 치를 때 공격이나 방어에 적합한 많은 기구들의 샘플이 있습니다 […]
10. 평화 시에는 건축, 공공건물과 민간 건물의 건설, 물 공급 등의 부문에서 누구
못지않게 완전한 만족을 드릴 수 있습니다.

저는 대리석, 청동, 점토로 조각도 할 수 있습니다. 그림처럼, 어떤 분야든 누구 못지않게
잘할 수 있습니다. […]
위 사안들이 누군가의 눈에 불가능한 일이거나 실행 불가능해 보인다면, 각하의 정원이나,
제가 몸을 낮춰 받드는 각하의 마음에 드는 곳이면 어디서나, 직접 보여드릴 만반의
준비가 돼 있습니다.

1 발사체를 멈추는 데 사용되는 큰 방패

실레는 1911년 봄, 빈의 미트케 화랑에서 첫 전시를 열었다. 서로 달라붙은 것처럼 보이는 초췌한 두 인물이 있고, 알록달록한 옷을 입고 긴 열로 재단된 이들의 몸이 중앙에서 피라미드형 발광성 덩어리를 이루는 〈계시Revelation〉(빈 레오폴드 미술관 소장)를 포함한 몽환적인 그림들이 무더기로 걸렸다. 초창기 그의 지지자 중 하나였던 평론가 아르투어 뢰슬러가 치과의사 엥겔 박사를 소개했고, 그가 이 작품을 샀다. 당시 크루마우(현재 체스키크룸로프)의 작은 마을에 살고 있던 실레는 지역 소녀들을 모델로 노골적인 성적 누드를 그리는 통에 사람들의 격분을 사, 서둘러 그곳을 떠나야 했다. 그는 여름 끝자락에 빈 근처로 돌아왔고, 엥겔에게 질의를 받은 듯하다.

만약 엥겔이 구설수에 오른 이 젊은 예술가에게 구입한 이상한 그림에 대해 이해하기 쉬운 설명을 기대했다면, 신비주의 사상의 열광적인 언어('몸에는 자체 빛이 있다', '무영등無影燈', '최면 상태의 흐름')를 구사하는 실레의 편지에 당황했음 직하다. 그는 실레의 치아를 치료했고, 실레는 그의 딸의 초상화 〈트루데Trude〉(린츠 렌토스 현대미술관 소장)로 치료비를 지불했다. 이 초상화는 검은 머리칼이 환상적으로 뒤엉킨 당찬 젊은 여성을 보여주지만, 트루데는 격분하며 초상화에 칼을 꽂았다. 헤르만은 실레의 작품세계에 더 이상의 반응을 보이지는 않았던 것 같고, 다만 〈계시〉를 포함하여 그에게서 구입한 그림들을 추후 거저 넘겼다.

⋯⋯⋯⋯⋯⋯⋯⋯⋯⋯⋯⋯⋯⋯⋯⋯⋯⋯⋯⋯⋯⋯⋯⋯⋯⋯⋯⋯⋯⋯⋯⋯⋯⋯⋯

닥터 E.

'계시!' – 어떤 존재의 현시; 그것은 시인, 예술가, 지식인, 심령술사일 수 있어요. – 위대한 개인이 지상에서 만들어낼 수 있는 인상을 접해 보셨어요? 이 같은 인상도 현시가 되겠죠. – 그림은 자체 발광체이며, 몸에는 일생 동안 사용할 자체 빛이 있어서; 연소하고; 그리고 불이 꺼지죠. – 등을 보이고 있는 인물 말인가요? – 반쪽은 위대한 개인의 모습을 보여준 거예요, 환심을 사려는 인물은 무릎을 꿇고서, 시선만 향한 채 눈을 뜨지 않고 있는 위대한 개인 앞에 조아리고 있어요, 이 위대한 개인은 오렌지색 별빛을 자아내며 급속히 해체되고, 무릎 꿇고 있는 인물은 매혹에 빠져 위대한 인물로 흘러 들어가죠. – 오른쪽은 전체적으로 빨간색, 오렌지색, 짙은 갈색이고, 왼쪽도 비슷합니다. 두 인물은 다르면서 닮았어요. – (양전기와 음전기는 붙죠.) 그러니까 무릎 꿇은 작은 인물이 빛을 내는 인물로 녹아드는 걸 그린 겁니다. 이해의 실마리가 좀 될 겁니다. '계시!'

에곤 실레.

배우 데이비드 개릭과 제임스 퀸은 생김새와 연기 스타일이 딴판인, 18세기 런던 연극계의 쌍벽이었다. 개릭보다 한 세대 위인 퀸은 '일상의 친숙한 어조로 자연스럽게 발성하는 배우'인데, 셰익스피어 비극 「오셀로 Othello」 역할을 맡아 '고함'과 '포효'로 자기 스타일을 밀어내고 있었다. 개릭은 1743년 「리처드 3세Richard III」 주역을 맡아 새로운 낭만주의풍 자유와 여자들에게 인기 있는 배우 카리스마를 집어넣어 일약 스타덤에 올랐다. 호가스가 1745년 그린 배역으로 분한 개릭(리버풀 워커 미술관 소장)에는 양 요소가 역력하다. 관람자를 향해 극적 포즈를 취할 때의 뒤튼 S자 형태는 호가스가 이론적으로 생각한 '미의 선Line of Beauty'에서 나온 것이다. 호가스는 1746년 6월 이 그림을 개릭이 팬들에게 사인해 줄 판화본으로 낸다.

　호가스가 노리치 문학회의 'T.H.'라는 회원에게 보내는 편지는 인간의 개성과 고전적 비례 양쪽에 대한 지속적인 관심을 표현하면서, 자신의 판화에 대한 비판에 답한 것으로 보인다. 1746년 10월 시점은 퀸과 개릭이 런던의 코벤트가든 극장에서 함께 공연한, 단 한 번의 시즌과 일치한다.

T.H.에게
노리치 우체국 사서함에서

선생님

퀸 씨의 정확한 실물을 개릭 씨 판화본 크기로 줄이면, 둘 중 작은 쪽이 될 겁니다, 개릭 씨가 상대적으로 크니까요.
　다음의 예를 보세요.
　이 인물들을 동시에 반으로 줄여서, 어느 쪽이 키 큰 사람인지 물어봅시다.

당신의 윌리엄 호가스

Düsseldorf, den 16. November 1966

Sehr geehrter, lieber Monsignore Mauer!

Ihre Auskunft über „Innsbruck" hat mich gefreut und ich bedanke mich für ihren Brief.

Die Edition Block ist äusserlich gesehen eine Kassette in den Maßen wie auf der beiliegenden Karte beschrieben.
Von mir gemeint ist, dass man das ganze Objekt in irgendeiner Weise auseinander legt und in einen tiefen Rahmen oder Kasten einrahmt. Wichtig ist für mich, dass man alle Teile zur gleichen Zeit zusammensieht.

Es ist einfach, aber für mich eine wichtige Arbeit ein ziemliches Mysterium. Ihr schön Gedruckte

마우어 예하는 1960년대 유럽 실험 미술계의 뜻밖의 인물이었다. 그는 나치 시대에 가톨릭 신부로 여러 번 체포되었는데도 살아남았다. 종전 후 빈의 슈테판 대성당의 고위 성직자가 되었고, 1954년 이웃한 화랑의 경영권을 인수했다. 그 후 20년 동안 마우어는 슈테판 화랑을 독일 조각가, 행위 예술가, 행동주의자 보이스의 작품을 포함, 행위 미술, 설치 미술, 개념주의 미술의 진열장으로 만들었다. 그는 또한 방대한 양의 근현대미술 컬렉션도 만들었다.

보이스는 마우어를 장차 작품을 수집할 사람으로 여기고, 1966년 11월 베를린의 화랑 운영자 르네 블록이 착수한 신규 출판 사업, 블록 에디션과 공동 제작을 계획 중인 대량 제작 작품에 대해 편지를 쓴다. 이 계획은 1958년 이래 많은 작품에 사용되어 온 가정용 적갈색 페인트의 이름을 딴 '갈색 십자가Braunkreuz' 시리즈로 이어졌다. 보이스가 애용한 다른 재료들 – 펠트, 목재, 응고 지방 – 처럼, 피, 흙, 녹슨 쇠를 암시하는 '갈색 십자가' 안료는, 매우 평범하면서 어딘가 성스러운 분위기를 풍긴다. 이 시기에 보이스는 뒤셀도르프 국립미술대학에서 강의를 하고 있었고, 일상생활로 '예술을 확장'하자는 기치의 주창자 – 공개적인 행위를 통해 서로 별개인 사물과 칠판 판서 텍스트를 연결하고, 또 예술가와 관람자 간의 적극적인 대화를 유도하는 샤먼으로 널리 인정 받고 있었다. 보이스의 최근 행위 미술 〈유라시아 시베리아 교향곡Eurasia Siberian Symphony 1963〉은 1966년 10월 31일 르네 블록의 화랑에서 열렸다. 편지에 스케치한 도형들 중 가운데 있는 반쪽 십자가를 뒤집힌 T자 꼴로 칠판에 백묵으로 쓰고, 칠판 상단에 박제 산토끼를 걸쳐서 냉전 시대의 지정학과 전후 독일의 분할을 암시하는 작품이다.

블록은 '미래는 대량 제작 시대'라고 선언하며 출판 협업 개시 프로젝트 중 하나를 보이스에게 타진했다. 보이스의 입장에서는 많은 것을 더 많이 생산하는 방향으로 나아가고 있는 연장선상에서, 대량 제작 개념을 받아들이려 했다. 그는 '책 보급 식의 실물 배포에 관심이 가는 군요. 제 대량 작품 전부를 가지면, 저의 전부를 가지는 겁니다'라고 화답했다.

⋯⋯⋯

마우어 예하!

'인스부르크[1]' 건을 문의해 주셔서 기뻤습니다. 편지 감사합니다.

블록 에디션은 겉보기는 작은 상자 같고, 치수는 동봉한 카드에 설명한 대로입니다.

제 의도는 오브제 전체를 분해해, 깊이가 있는 틀이나 상자에 끼우는 것입니다.

모든 부품들이 한눈에 다 보이도록 하는 것이 중요합니다.

〔갈색 십자가 두 개 유채 드로잉〕

단순하지만, 제게는 중요한 작품, 진짜 미스터리죠 〔⋯〕

Dear Sam

So now you have "Tundra" and "The Lake" I am very glad I think my paintings will be around quite a while as I percieve now that they were all concieved in purest melancoly.

The drawing that you have is called "The Galleries" as upstairs in a church "the balconies divisions" almost floating position of attention I think the drawing has the quality of that experience a particular twilit melancholy. I like it very much! I like your paintings too and hope that if my work ever received the recognition of a "show" that you will send them all.

I hope all is well with you. I do not worry about you because I have great confidence in you

I am staying unsettled and trying not to talk for three years. I want to do it very much.

I stored my small painting (old, no good) with Mr. Kimba Blood #275 Sherman Conn 06784 phone 203. EL4.88 I wish you would mail him my drawings

I cannot thank you—word failing—for your encouragment and support. Cannot write without trying.

Best wishes always
Agnes.

My address
c/o Rose Caputo Att. 15 Park Row
New York NY 100

130 후원자, 지지자에게

아그네스 마틴이 ●————————● 새뮤얼 존스 와그스태프에게 1967-68년
Agnes Martin (1912–2004) Samuel Jones Wagstaff (1921-87)

마틴은 모국 캐나다와 미국 일대를 도는 18개월간의 여행 중, 친구이자 수집가인 와그스태프가 최근에 구
입한 그림 두 점에 관해 편지를 썼다. 〈툰드라Tundra〉(1967, 타오스 미술관 소장)는 사실 마틴이 지난 10년
간 일했던 로어 맨해튼의 스튜디오를 그만두기 전에 마지막으로 그린 그림이었다. 그녀는 그림들을 팔아 치
우거나 창고에 넣고 트럭에 시동을 걸었다. 그리고 5년 뒤에나 다시 그림을 그리기 시작한다.
　　와그스태프는 코네티컷 주 하트퍼드의 워즈워스 아테네움 미술관의 큐레이터로 1964년 《검정, 하양, 그
리고 회색》 전을 기획했다. 마틴, 재스퍼 존스, 로이 리히텐슈타인, 애드 라인하르트, 사이 톰블리, 앤디 워
홀을 포함해서, 미국 신세대 예술가 21인의 작품을 건 이 전시는 미니멀리즘 회화와 조각을 처음으로 개괄
하는 자리였다. 1960년대 마틴의 그림은 사방 약 1.83미터의 정사각 캔버스에 연필로 그린 격자무늬를 기
반으로, 확연하게 명상적이고 미니멀한 형태를 띤다.
　　마틴이 와그스태프에게 – 겉보기에 대단히 평온하고 사색적인 – 자기 그림 구상의 원천으로 밝힌 '순수한
우울'은 그녀가 평생 싸워온 정신분열증과 연관이 있다. '3년을 떠돌며 말을 섞지 않겠다'는 그녀의 계획은
자가 요법 같은 것이다. 1968년 그녀는 이전에 살던 뉴멕시코 주 북부로 돌아갔다. 타오스 근처의 외딴 곳
에 흙벽돌과 통나무로 집과 작업실을 짓고, '마침내 마음의 평화를 얻고, 불안전한 구원의 은총을 얻었다.'

⋯⋯⋯

샘

〈툰드라〉와 〈호수The Lake〉를 손에 넣게 되었다니 정말 기뻐요. 제 그림들은 한동안 세상을
떠돌게 될 것 같아요, 그림들 전부 지극히 '순수한 우울' 속에 배태되었다는 걸 이제
알아차렸거든요.
　　당신이 가지고 있는 드로잉은 '갤러리들'로 불리는데, 시선을 띄워야 하는 위치, 즉
교회의 위층 '발코니 구역'이죠. 이 드로잉에는 어스름 녘 특유의 우울, 그런 경험치가
들어 있다고 생각해요. 전 그걸 굉장히 좋아해요! 저는 당신의 그림들도 좋아해요. 제
작품이 '전시'할 만하다고 인정받으면, 이 작품들을 다 보내주면 좋겠어요.
　　모든 일이 잘 되길 바라요. 당신 걱정은 하지 않아요, 철석같이 믿으니까요.
　　저는 3년을 떠돌며 말을 섞지 않을 작정이에요. 정말 그렇게 하고 싶어요.
　　제 (오래되고, 좋지 않은) 작은 그림들을 킴벌 블러드 씨의 집 #275 코네티컷 주 06784
전화번호 203.EL4.8828 에 두었어요 제 드로잉들을 블러드 씨에게 부쳐 주면 좋겠어요.
　　당신의 격려와 지지에 – 감사하지 못해요. 주의를 기울이지 않으면 제대로 쓰는 게 안
돼요.

항상 좋은 일만 가득하길
아그네스.

제 주소는
로즈 카푸토 씨 댁내 파크 로우 15번가 뉴욕 시 뉴욕 주 10038

but, of course he was right. Anyway, you know...in this time of great change, when tedious work is becoming unnecessary, and new ways have to be provided for people, artmaking and art become essential. If the relationship of the artist to her community changes, then people can "be involved" in art in a way they are not now, and the artist can cease to be victim, the barriers between art forms will break down, the barriers between art "roles" will end. Anyway, that's what I'm thinking about. I am asking; What has to be accomplished during this decade so that the women artist no longer has to be double victim, victim as artist and as woman. Obviously, we need to introduce our historic context into the society...ie. make women's art history available in every school, develop a new way to speak about women's art and have that go on on a large scale, send teams of women trained in feminist educational techniques into the schools around the country to help women make contact with themselves and work out of themselves, disseminate lots of information on what 's going on, the new ways of thinking...all of that hopefully will happen out of the workshop. There are some fantastic women coming into it! God, I wish you were with us. Then, we'd really have the market cornered.

Enough...Love and kisses and all that,

Judy

This is definitely not a "cool" letter...

somewhere over the.... oh, no!
← Corny!

주디 시카고가 ●━━━━━━━━━━━━━━ ● 루시 리파드에게 1973년 여름
Judy Chicago (1939-) Lucy Lippard (1937-)

시카고가 평론가 겸 큐레이터 리파드에게 보내는 세 장짜리 타이핑된 편지는 발렌시아의 캘리포니아 예
술대학(칼아츠)에서 열린 리파드의 여성 개념주의 미술 전시회에 대해 가벼운 이야기로 시작한다. 1971년
시카고와 미리암 샤피로는 칼아츠에 페미니스트 미술 프로그램을 만들었다. 그들은 21명의 학생들과 함
께, 허물어져 가는 할리우드 저택을 수리해 다수의 페미니즘적 설치 및 퍼포먼스를 수용하는 '여성가옥
Womanhouse'으로 만들었다. '여성가옥'은 전국에 보도된 최초의 페미니스트 미술 프로젝트가 되었다. 시카
고는 1973년 로스앤젤레스에 페미니스트 스튜디오 워크숍을 공동으로 설립하고, 그 후 삼각 테이블에 역사
상 유명한 여성 39인을 지정한 〈디너 파티Dinner Party〉(샌프란시스코 현대미술관 소장) 제작에 4년을 보냈
다. 리파드에게 보내는 편지에 '나는 공적인 삶에서 철수할 거야'라고 적은 것은, 과도기적인 순간을 표현하
는 것이다.

..

안녕, 루시 내 사랑 … 어제 칼아츠에서 당신 전시를 보고, 내 입에서 좋다는 말이
나오다니, 기분 좋은 놀라움이었어 … 내 유대 적통 영혼이 어떻게 대다수 개념주의
미술의 이지적인 면모와 불화하는지 충분히 상상할 수 있겠지 … 공허하잖아. 감성적인
면이 없으면 난 이해가 안 돼 … 전시 정말 흥미로웠어, 남성 개념주의 미술과는 확실히
달랐는데, 더 개인적이고, 더 주제 지향적이고, 확실히 더 여성적이었어 〔…〕
 알다시피, 지난 몇 년 동안 내 '정치적 행동'이 내 예술을 해치는 거 아니냐고 많은
이들이 추궁했잖아, 그 때문에 늘 막연히 죄책감이 들었어 〔…〕 사람들이 은연중에 내게
'여자답지 않다'는 뉘앙스를 풍겼을 때 느꼈던 죄책감과 비슷하다는 걸 불현듯 깨달았어
… 진짜 '예술가다움'이 있는데 나는 작정하고 그것을 탈피하기로 한 거야 〔…〕 그런
식의 역할은 예술가, 여자처럼, 제물이 되고 … 기득권층의 승인에 목매기를 요구하지
〔…〕 어쨌든, 알다시피 … 이 엄청난 변화의 시기에는 〔…〕 작품 활동과 예술은 필수적인
것이 돼. 예술가와 여성 사회의 관계가 변하면, 사람들은 지금의 방식이 아닌 방식으로
예술에 '연루'되고, 예술가가 희생자가 되기를 멈출 수 있으며, 예술 형식들 사이의 장벽도
무너질 것이고, 예술 '역할들' 사이의 장벽도 사라질 거야 〔…〕 나는 묻고 있는 거야: 여성
예술가가 더 이상 예술가로서, 그리고 여성으로서 이중의 희생자가 되지 않으려면, 앞으로
10년 동안 무엇을 해야 할까? 결단코, 우리의 역사적 맥락을 사회에 소개할 필요가 있어
… 즉 모든 학교에서 여성 미술의 역사를 접할 수 있게 하고, 새로운 여성 미술 담론을
개발해서 대규모로 확산되게 하며, 페미니즘 교육 기술들을 익힌 여성 팀을 전국 각지의
학교로 보내서 여성들이 자기 자신과 만나고, 그래서 자기 자신을 작업의 출발점으로
삼도록 돕고, 무슨 일이 일어나고 있는지 많은 정보를 퍼뜨려 새로운 사고방식을
확산시켜야 해 … 워크숍이 이 모든 일의 기점이 되기를 바라. 여기에는 환상적인
여성들이 들어오게 될 거야/ 부디 네가 우리와 함께 하기를. 그렇다면 우리는 시장을
진짜로 궁지에 몰아넣게 될 거야. 그럼 이만 … 사랑과 키스, 모든 것을 전하며,
주디

5장

"자기야"

연인에게

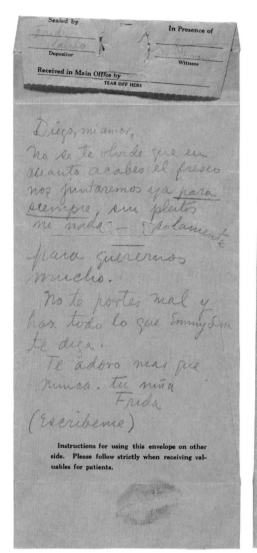

Diego, mi amor,

No se te olvide que en
cuanto acabes el fresco
nos juntaremos ya para
siempre, sin pleitos
ni nada — Solamente

para querernos
mucho.

No te portes mal y
haz todo lo que Emmy Lou
te diga.

Te adoro mas que
nunca. tu niña
Frida
(Escribeme)

프리다 칼로가 •────────────• 디에고 리베라에게
Frida Kahlo (1907–54) Diego Rivera (1886-1957)

칼로와 멕시코의 벽화 예술가 리베라는 1928년 처음 만나 이듬해 결혼했다.[1] 둘의 밀착 관계는 리베라의 거듭된 불륜과 칼로의 낙태로 삐걱거렸다; 그들은 1939년 이혼했지만 1940년 10월 재결합했다. 칼로는 소녀 시절 교통사고로 중상을 입은 후 평생토록 건강이 나빴고(짧은 생애 동안 서른두 번의 외과 수술을 받았다) 자식을 두지 못했다. 리베라와 두 번째 결혼식을 올리기 얼마 전, 그녀는 진찰을 위해 샌프란시스코 세인트 루크 병원에 입원 중이었다. 그녀는 병원에서 시계와 보석을 보관했던 봉투에 편지를 써서, 샌프란시스코 주니어 칼리지를 위해 〈팬 아메리칸 유니티*Pan American Unity*〉 프레스코화를 그리고 있는 리베라의 작업실에 놓아둔다. 칼로는 뉴욕으로 막 떠나려던 참이었다. 그녀는 리베라에게 그들의 젊은 친구인 예술가 에미 루 패커드를 거역하지 말라고 장난스럽게 충고하는데, 패커드는 두 사람과 함께 살았고, 당시 리베라의 프레스코화 작업의 수석 조수 역할을 하고 있었다.

디에고, 내 사랑,
프레스코화를 끝내면 티격태격하지 않고, 영원히 함께, 오직 서로 사랑하기로 한 것만 기억할 거예요.
얌전히 행동하고 에미 루가 하라는 건 다 하세요.
그 어느 때보다 당신을 사랑해요.

당신의 소녀
프리다
(답장 주세요)

1 리베라가 칼로를 만난 건 교육부 벽화 작업 때였다. 그는 화가로서 칼로의 재능을 높이 평가했고, 어린 시절의 사고와 10대 때의 교통사고로 30여 차례 수술을 받은 이 여성이 화가의 길을 걷도록 격려했다.

Hey beautiful

Just got your letter — oh for just a chance to love you — could I love you — can't figure out whether I like the radio on or off — Je t'aime — God you mean a lot to me — its never been like this before in my life. I cleaned the studio — made the bed — I like it so much — The white palette things are sort of in the middle of the room — I can't paint against the wall like you had them — I'm using the paint off your palette — I feel so close to you — I'm still working on that green & black thing — so slow and it's so big — started a couple more little — nothing much — I keep thinking we could live here together but I must not think at all. Drank a bottle of bourbon with Guston last night — talked about painting — we don't agree at all but he was nice — he doesn't like Gorky or De Kooning — likes Mondrian & more intellectual or classic or whatever you call them things. I would like to paint a million black lines all crossing like Beckmann — to hell with classicism — this is only momentary — beautiful — agony & not

조안 미첼이 •————————————• 마이클 골드버그에게 1951년 여름
Joan Mitchell (1925–92) Michael Goldberg (1924-2007)

1949년 뉴욕에 온 미첼은 추상표현주의 예술가들이 모이는 8번가 클럽에 가입했다. 그녀는 빌럼 데 쿠닝, 프란츠 클라인, 필립 거스턴 등 – 구세대 예술가들과 – 그녀 또래인 군인 출신의 추상화가 골드버그를 만났다. 두 사람은 1951년 5월 미래의 화랑 운영자 레오 카스텔리가 조직한 《9번가 전시》에 참가하고, 연애를 시작한다. 불륜의 황홀한 여명기에 쓴 이 편지는 미첼의 새로운 맨해튼 스튜디오에서 쓴 것으로 보인다. 패티 페이지의 히트 싱글 '당신을 사랑할까Would I Love You' 언급, 뉴 갤러리의 전시 건 질문, '낮이 길어요'라는 코멘트로 보면, 편지를 쓴 시점은 1951년 여름이다(미첼의 첫 뉴욕 개인전은 1952년 1월 뉴 갤러리에서 열렸다). 불로소득이 있는 미첼은, 골드버그에게 사랑과 돈을 약속한다. 마지막 구절도 일부러는 아니겠지만, 페이지의 노래 가사와 같다. '널 내 품에 안는 것은/언제나 내 목표였어.'

 수요일

자기야

방금 편지 받았어 – '오 널 사랑할 기회가 있다면 – 사랑해도 될까' – 라디오가 켜진 건지 꺼진 건지 모르겠어 – 사랑해 – 넌 내게 너무나 소중해 – 내 평생 이런 적은 처음이야. 스튜디오를 청소하고 – 이부자리를 갰어 – 나는 이런 일이 정말 좋아 – 방 한가운데가 하얀 팔레트 같아 – 난 너처럼 벽에 기대어 놓고 못 그리겠어 – 네 팔레트의 물감을 사용하고 있어 – 너와 밀착된 느낌이야 – 난 아직도 그 녹색&검은색 작업을 하고 있어 – 너무 느리고 너무 커 – 두어 점 더 손대 봤어 – 별 건 아니고 – 여기서 함께 살 수 있다고 줄곧 생각하지만 꼭 그럴 필요는 없어. 어젯밤 거스턴과 버번 한 병 마시며 – 그림 얘기를 했는데 – 생각은 완전 달랐지만, 그는 친절했어 – 그는 고르키와 데 쿠닝을 좋아하지 않고 – 몬드리안과 지적이고 고전적인 사람들을 좋아해 [⋯] 널 보면 정말 좋을 텐데. 잠시 동안 너에게 돈을 보낼 수 없어 – 아마 일주일쯤 후에 – 그때 부칠게. 네가 창턱에 놓고 간 맥주를 마시면서 – 너에게 키스하는 거야 – 내내 이러고 있어. 얼마나 기다려야 해?? [⋯] 오늘 아침 공원에 앉아 있었고, 너도 같이 있었어, 우린 한 번도 언급하지 않았던 것들에 대해 이야기하고, 언급했던 많은 것들에 대해 또 이야기하고, 난 네 손을 잡았어 [⋯] 아무튼 뉴 갤러리 마음에 들어['빌어먹을'로 고침] – 이런 거 다 어떻게 생각해? – 내 전시를 거기서 해야 할까? – 너 없이는 불가능해 – 죽도록 사랑해 – 하지만 안 할 거야 [⋯] 언젠가 우리는 방에 캔버스를 깔 거고, 네게 거대한 붓과 많은 양의 검은색, 흰색, 진한 붉은색이 있을 거고, 넌 그것들을 모두 함께 칠할 거고, 난 널 안을 거야. 잘 자 – 사랑해.

J.

Rome ce 19 octobre.

ma bien aimée, ma bonne julie. vous êtes un ange sur la terre.
combien vous me faites douter mes torts, que j'ai de peine d'avoir
douté un moment de vos tendres sentiments a mon égard.
mais aussi quel bonheur est le mien d'entendre de vous même
vos tendres assurances. non ma belle ne regrettez pas d'avoir
épanché votre coeur avec celui qui vous adore, et qui n'existe
et ne vit que par vous et pour vous. ma charmante amie
n'ayez donc plus de regrets avec moi, je n'aurai jamais pour
vous le moindre secret vous verrez toujours mon ame toute entière,
que de votre coté et soit de même toute moi le soit se
plaisir, comme le moindre petit chagrin, je vous consolerai du
mieux que je le pourrai, jusqu'à ce que les noeuds les plus
tendres nous unissent a jamais. est moi qui suis malheureux
ma tendre amie de ne vous plus voir, il m'est impossible
de vous l'imaginer, au point que si j'en avoi les moyens
je repartirois pour paris, uniquement pour vous, mon aimable
amie, j'ai relu cent fois cette charmante écriture au crayon,
je vois continuellement de la lettre au portrait, il me semble
vous voir, je vous parle mais hélas, vous ne me répondez pas
je suis a chez moi d'un triste silence interrompu par le bruit
d'une cloche ou d'une pluie qui tombe par torrents, accompagné
d'un tonnerre qui a l'air de partager l'anéantissement du
monde entier, je me couche a neuf heures du soir et jusques

장-오귀스트-도미니크 앵그르가 ·——→ 마리-앤-쥘리 포레스티에에게 　　1806년 10월 18일
Jean-Auguste-Dominique Ingres (1780–1867) 　　Marie-Anne-Julie Forestier

앵그르는 1806년 6월 17살의 쥘리와 약혼했다. 위대한 낭만주의 화가 자크-루이 다비드와 함께 공부한 앵그르는 이미 정식 화가로 인정받고 있었다. 〈왕좌에 앉은 나폴레옹 1세*Napoleon I on the Imperial Throne*〉(파리 군사 박물관 소장)를 포함한 그림 다섯 점이 1806년 살롱전을 통과했다. 그는 또한 로마대상을 수상하고, 이탈리아로 막 떠나려는 참이었다.

앵그르의 10월 로마 도착은 살롱전에 걸린 자신의 그림들이 주류 미술계와 어울리지 못했다는 소식에 엉망이 됐다. 그의 멘토 다비드가 훗날 그 시대를 규정하는 이미지가 될, 나폴레옹의 초상화를 '이해할 수 없는 것'으로 무시했기 때문이었다. 앵그르는 예술가로서의 입지를 증명하기 전에는 파리로 돌아갈 생각조차 할 수 없는 갑갑한 처지임을 자각했다. 쥘리의 아버지가 둘의 관계를 인정하지 않는 데다 쥘리와 장기간 떨어져 있을 것 같은 전망, 낯선 외국 도시에 처음 발 딛은 신참자의 통상적인 외로움, 이 모든 것이 자기 연민의 낭만주의적 비참함과 함께 편지를 수놓는다. 앵그르는 살롱전에 낸 그림들이 나쁜 평을 받은 것을 탓하며, 이듬해 여름 약혼을 파기했다. 그는 결국 18년을 더 이탈리아에 머물렀다.

사랑하는, 나의 쥘리, 당신은 지상의 천사요. 내 잘못을 깨닫게 해 주다니! 나에 대한 당신의 다정한 마음을 잠시나마 의심했던 것이 얼마나 미안한지, 또 당신의 다정한 언약들을 듣는 게 얼마나 행복한지. 아니, 내 사랑, 당신을 사랑하는 이, 오직 당신을 통해서만, 또 당신을 위해서만 존재하고 살아가는 이에게 당신의 마음을 쏟아부었던 것 후회 말아요. 매혹적인 친구여, 나에게 유감을 표하지 말아요. 당신에게 아무것도 숨기지 않겠어요, 당신은 항상 내 온전한 영혼을 볼 거예요. 당신 쪽에서도 그래주면 좋겠어요. 사소한 즐거움이나 슬픔도 나에게 다 말해줘요. 애정 지극한 서약이 우리를 영원히 하나로 만들 때까지 최선을 다해 위로해 줄게요 […] 연필로 쓴 이 사랑스러운 글을 골백번 읽었어요; 편지를 읽다가 자꾸 당신 모습이 아른거려요. 당신이 눈앞에 아른거려 말을 걸어보지만, 아아, 당신은 대답이 없네요; 집 안에는 슬픈 침묵만 감돌고, 간간이 종소리가 들리고, 온 세상을 부술 것만 같은 천둥소리와 억수같이 내리는 빗소리만 들릴 뿐이죠. 밤 9시에 잠자리에 들지만, 6시까지 잠을 설치고, 침대에서 뒤척이다 울고, 당신이 머리에서 떠나지 않아 당신의 초상화를 보러 가는데, 그러면 마음이 조금 진정이 돼요 […] 당신의 아버지는 당신에게 얼마나 매정하신지! […] 그분은 우리를 완전히 사랑하시는, 우리의 자애로운 어머니 포레스티에와 같지 않네요, 그렇지 않나요, 내 사랑? […] 어머니는 우리 때문에 갈피를 못 잡고 계시죠, 그건 사실이에요. 하지만 우리가 무슨 해라도 끼치고 있나요? 그런 건 아무것도 없어요. 어머니께서 그걸 알게 되시면, 우리에게 잔소리도 못 하실 걸요, 그러니 내 사랑, 지금 내게 위안이 되고, 내가 견디는 데 도움이 되는 것을 송두리째 앗아가지 마세요, 비록 어려움은 따르겠지만, 그 끔찍한 공허감 […]

WOOD LANE HOUSE,
IVER HEATH,
BUCKS.

June
1953

My darling of women do forgive the scribbled
letters I've sent you today. at last I have peace
to sit down & write to you as I would. Jack
& I went for a walk tonight to exercise our
two walks for bodies & bent our steps thro Black
Park. Such a pure green enchanted refuge now:
trees like slim smooth girls bathed in a soft
light ... is rather a gallery ...
but the ... trees in ... the wood minded
him of ... lovely little legs
and ... made him sigh
for ... her ... arms to be
about ... him.

We found a gold crest's nest with a few eggs in
they are the smallest eggs of any English bird
you cant think him absurdly teeny — I will see
a nest like a mossy feathery cradle caught up in
a hanging fir bough. Bunty must go & see it.

Here the wild ducks on the lake who are charming fellows
As soon as you arrive near the water they set out
from the other side, where they espied you coming,
& swim hundreds to greet you. Having landed & up
they come, sidling & making the most murmuring
& odd sounds expectant of food. You'll love them
Bunty sweet. such good birds. Expectant ducks

How is the little father (I hope you get on happily.)
I have nearly finished the 'Trees on the right' & father's
portrait & tomorrow should work very hard to
get on with the three other drawings.
I had such coloured dreams last night. I
cant remember of what or of who but I tell
you with me I can only make a guess further
oh Baby me how dear you are to me, how
sweet our days are together. Your beauty of
character shows each time & more & more.
When I think of the things you might pull out
in my idle talkings & preachings & most
partly in ... me. And when I think
how hard & battling a life you lead compared with
most people & how patient & full of pluck you are
I am at once put to shame & filled with pride
& joy. My Bunty, my Bunty how I can love
you. I thank you that I can always love
you more & more

폴 내시가 •──────── •마거릿 오데에게 1913년 6월 25일
Paul Nash (1889-1946) Margaret Odeh (1887?-1960)

카이로에서 성장한 오데는 20대 초반에 영국에 정착해, 참정권 운동에 참여하고, 전직 매춘부들을 위한 여성 훈련 영지Women's Training Colony를 공동 창립했다. 그녀는 1912년 런던에서 열린 내시의 첫 개인전 무렵에 그를 만났다. 내시와 예술가 동생 존(실은 잭)은 이듬해 여름 버킹엄셔의 부모님 집에 머무르며, 공동 전시를 위해 작업하고 있었다. 내시가 오데에게 뻔질나게 보낸 편지들(6월 25일에도 여러 차례 썼다)에는 자신의 근면한 작업 일상에 대한 묘사와 부드러운 에로틱한 환상이 섞여 있다. 그는 사회 운동가로서 그녀의 '전투적인 강성의 삶'을 높이 평가하며, 이 시기 자신의 드로잉들에서 보듯, 풍경에 서정적인 눈길을 돌린다. 초현실주의적 고목 사진들과 공중에 떠 있는 목련꽃 그림들을 포함해서, 내시는 이어지는 국면에서 장소가 갖고 있는 기운에 대한 집중을 일관되게 가져간다.

내시와 오데는 1914년 결혼했다. 그해 8월 1차 세계대전이 발발하자, 내시는 예술가 소총부대Artists' Rifles에 입대했다. 그는 1917년 여름에 제대했다가, 11월 종군 예술가로 서부 전선으로 돌아갔다. 삼림지에 나무 밑동들이 어지럽게 나뒹굴고 있는 골고다의 풍경 〈메닌 도로에서On Menin Road〉(런던 임페리얼 전쟁 박물관 소장)는 기계화 전쟁이 자연에 미치는 영향을 고스란히 담은 이미지다.

..

우드 레인 하우스, 이버 히스, 버킹엄셔

나의 그대, 오늘 보낸 가련한 편지를 용서해요 – 마침내 원하던 바, 태연자약 일어나 앉아 편지를 쓰고 있어요. 잭과 나는 오늘밤 살찐 두 몸을 단련하려고 산책하다가 블랙 파크¹로 방향을 틀었어요. 순수한 녹색의 마법에 걸린 지역: 은은한 빛으로 목욕한 그윽한 소녀 같은 나무들. 내 드로잉은 이에 비하면 실패작이죠. 숲속의 나무들은 소녀의 작은 다리를 상기시키고, 그녀의 품을 갈망하게 해요.

마침 알 몇 개가 들어 있는 상모솔새 둥지가 눈에 띄었어요. 영국에 서식하는 새의 알 중 가장 작아요, 얼마나 말도 안 되게 작은지 상상할 수 없을 거예요 – 알들은 희끗희끗한 가지에 보드라운 이끼 요람 같은 둥지 안에 옹기종기 있었어요 [...]

어젯밤 화려한 꿈을 꿨어요. 내용이나 사람은 기억나지 않지만, 당신이 느껴졌어요. 그냥 그렇게 추측할 뿐이에요. 오, 베이비, 그대가 내게 얼마나 소중한 사람인지, 우리가 함께 있는 날들이 얼마나 달콤한지. 그대의 아름다운 기품은 나날이 더 많은 것을 보여줘요. 그대가 내 잡담과 장광설, 거의 모든 데서 집어낼 만한, 또 당연히 화낼 만한 지점들을 떠올리면 말이에요. 대부분의 사람들과 비교했을 때 그대가 얼마나 전투적인 강성의 삶을 살아가는지, 얼마나 끈기와 용기가 많은지, 생각하면 나 자신이 부끄러워지면서 자부심과 기쁨이 넘쳐요. 나의 번티Bunty² 나의 번티 내가 그대를 사랑할 수 있다니. 당신을 항상 더 많이 사랑할 수 있어서 고마워요. [...]

당신의 사랑하는 연인이자 개구쟁이

폴

1 버킹엄셔 웩스햄에 위치한 전원공원 2 1958년부터 2001년까지 D. C. Thomson&Co.가 출간한 소녀들을 위한 영국 만화

143

Selina Tricff
8704 Bay Parkway
Brooklyn 14 N.Y.

20살의 트리프는 브루클린 칼리지 미술대학 학생 때 개인 지도교사에게서 발렌타인 카드를 – 5일 늦게 – 받는다. 라인하르트는 일찍이 잭슨 폴록, 마크 로스코 등 추상표현주의 화가들을 데뷔시킨 바 있는 베티 파슨스 화랑 소속의 기성 화가였지만, 브루클린 칼리지의 일자리 덕분에 상당한 재정적 안정을 누리고 있었다. 그는 1930년대 입체파에서 유래한 표현 양식으로 그림을 시작하며, '전방위–바로크 양식의–기하학적–표현주의 패턴'이라고 설명했다. 1950년대 초는 채색한 직사각형들이 단색 바탕에 고요히 떠다니는, 미니멀하지만 현혹될 정도로 미묘한 '벽돌 그림brick paintings'을 그리는 시기다. 그의 말처럼, 그가 원했던 것은 '순수하고, 추상적이며, 비구상적이고, 초시간적이며, 초공간적이고, 항상적이며, 연결점이 없고, 몰이해적인 그림'을 만드는 것이었다.

라인하르트의 추상미술은 폴록이나 데 쿠닝의 작품과는 달리 치밀한 계산의 냄새가 늘 있다. 폴록이나 데 쿠닝이 이런 발렌타인 메시지를 만드는 것은 상상할 수 없을 것이다. 트리프에게 보내는 카드 뒷면은 〈추상회화: 빨강Abstract Painting: Red〉(뉴욕 현대미술관 소장) 같은 작품의 공간 분할과 맞닿아 있다. 이 작품은 빨강의 다채로운 뉘앙스로 된 T자, 정사각형, 직사각형들을 맞물리고, 표면이 매끄럽게 보이도록 붓자국을 세심하게 혼합한 그림이다. 라인하르트의 글자 유희에는 그의 꼬리표인 격언조의 비평적 선언의 여운이 담겨 있다: '예술의 끝은 예술로서의 예술이다. 예술의 끝은 끝이 아니다.' 트리프에게 보내는 카드가 여느 곳에서처럼 도발과 진지함을 전하려는 것인지는 딱 잘라 말하기 어렵다. 이 발렌타인 카드는 중년의 지도교사가 젊은 학생에게 보내는 진정한 사랑의 메시지인가, 유쾌한 장난인가, 아니면 둘 다인가? 무슨 일이 일어났는가? 라인하르트는 1953년 재혼해서, 돌쟁이 딸 안나가 있었다. 트리프는 1년 뒤 사진 수업에서 미래의 남편을 만난다. 그녀는 라인하르트의 방식과는 다르게 예술가와 교사로서 오랜 이력을 이어갔다. 그녀의 말대로 '추상표현주의를 좋아했지만, 그만큼의 소속감은 없었다.'

나의
셀리나
발
렌
타인
트리프
셀리나

Darling,

SARAN-WRAP

Drawing PAD

Small pads-lined
Large pads-lined
for writing notes;
not for dvg.

Peanuts; Kinsdale

Myntz. or something like....
saren wrap

A recently discovered coffee
stained drawing; thought
to be of Nevo, as a child.

I love you, J.

올리츠키는 대개 오후 2시에 스튜디오에 가서 밤새도록 일했다. 아침에 자러 가거나 낚시하러 갈 때, 아내 크리스티나(조안으로도 불림)에게 짧은 편지를 휘갈겨 쓰곤 했다. 쇼핑 리스트, 사랑의 표현, 유머 – 커피 자국에 볼펜으로 로마인의 머리('어릴 때의 네로를 생각한 것')를 비슷하게 그리는 식의 – 이런 메모들은 시시 콜콜한 사항들을 공유하는 일상의 기록으로, 큰 문제처럼 기록할 필요나 기회가 없는 항목들을 담고 있다.

올리츠키는 러시아에서 태어났다. 아버지 제벨 데미콥스키는 그가 태어나기 몇 달 전 소련 당국에 의해 처형됐다. 이듬해, 어머니는 올리츠키를 데리고 뉴욕으로 갔고, 그곳에서 재혼했다. 올리츠키는 훗날 증오하던 의붓아버지의 성을 따른다. 2차 세계대전 때 미국에서 복무한 후, 파리에서 미술을 공부했는데, 조각가 오십 자킨 밑에서 배우면서 눈을 가리고 그림을 그리는 실험을 했다. 1960년대 뉴욕으로 돌아와서는 물감을 두껍게 칠하는 화법을 바꾸었다. 짙은 색 안료를 묽게 해서 캔버스에 찍고, 붓고, 뿌리다가 가정용 대걸레와 스퀴지를 쓰기 시작하고, 더 큰 캔버스로 옮겨 가면서, 그는 젊은 색면 추상화가 세대 중 상업적으로 가장 성공한 사람의 대열에 낀다.

올리츠키의 조용하고 팽창적인 추상화들은 흥청망청한 스튜디오 밖 생활과 어긋났다. 오랜 알코올 중독과 두 차례의 이혼을 겪은 후, 1960년 알코올 중독의 치료를 도와 주던 크리스티나 고르비와 결혼했다. 올리츠키는 자신의 일과를 중독성 있는 성격의 또 다른 측면으로 여겼다: '술 마시던 때와 똑같아. 충분한 게 결코 충분한 게 아니었으니까.' 메모에 나열한 식료품들은 브루클린의 은행이 있던 자리에, 그림 창고로도 쓰였던 벙커에서 열릴 파티를 위한 것으로 보인다. (두 번) 요청하는 '사란 랩'은 음식이나 미술 재료용인 것 같다. 커피 자국 드로잉은 평생의 반려자에게 보내는 – 설득과 고마움 – 애정의 선물이다. 그녀는 분명 경력이 단절되었을 것이다.

..

자기야,

사란–랩
드로잉 패드
〔줄이 쳐진 – 작은 패드〕
〔줄이 쳐진 – 큰 패드〕
〔메모 작성용;〕
〔드로잉용 아님〕
땅콩: 크라스델
민츠²류
사론 랩

요새 발견한 커피 자국 드로잉: 어릴 때의 네로를 상상한 것.

사랑해.J.

Mon pr[?] cher ami

La cire et le sucre valent bien le bronze
et le marbre — Notre Seigneur a-t-il
laissé une ligne écrite? et la réalité de
l'esprit l'emporte sur la réalité accidentelle
des faits. Je n'écrirais plus si
mes livres ne me valaient pas de ces amitié qui
tombent du ciel comme la vôtre. Pour moi
toutes les choses sérieuses arrivent la veille de
25 décembre. Votre lettre est une étoile. Pourquoi
me demandez-vous la permission
de se faire une joie? Figurez-vous que
j'habite une clinique (La chambre de
tortures) La 2e fois j'essaye de vivre sans
opium (on ne le coupe — c'est très dur) Je
m'obstine à confondre une âme infirme
avec des troubles nerveux
Écrivez — Écriq moi. Si je saute les étapes, c'est
que mon oeuvre est moi même et que vous
êtes l'ami de mon oeuvre.

Je vous embrasse ✠ Jean Cocteau

콕토는 1928년 12월 5일 아편 중독을 치료하기 위한 두 번째 시도로, 파리 서부 교외의 생클루에 있는 고급 병원에 입원했다. 그는 5년 전 연인 레몽 라디게가 장티푸스로 갑자기 죽은 뒤 마약을 시작했고, 1925년 3월 첫 치료를 받았었다. 두 번째 재활 비용은 패션 디자이너 코코 샤넬이 감당했다. 마약에 대한 모든 접근이 차단되자 콕토는 12일 연속으로 잠을 잘 수 없었다. 첫째 주가 지나고, 그는 친구들과 편지로 왕래를 시작했다. 거트루드 스타인은 화초로 답했고, 피카소는 드로잉을 몇 장 보냈다. 콕토의 새 연인, 장 데보르드는 같은 병원에서 따로 치료를 받고 있었다. 어마어마한 부자에 괴팍하기 이를 데 없는 작가 레몽 루셀도 입원해 있었는데, 콕토는 그와 서신 교환을 시작했다. 12월 중순 '이 끔찍한 밤들'에 그린 드로잉 위에 쓴 편지는 콕토가 크리스마스 직전에 받은 새로운 팬의 팬레터에 대한 답처럼 읽힌다. 수신인이 항간에 추정됐던 대로 데보르드였다면, 콕토가 입원 중인 사실이나 두 번째로 '아편 없이 살려고 애쓰고 있다'는 사실을 굳이 알릴 필요가 없었을 것이다.

1929년 4월, 샤넬이 비용 지불을 중단하자, 콕토는 퇴원하고 파리로 돌아온다. 그는 즉시 『아편: 치료 일기Opium: Diary of a Cure』를 쓰기 시작하고, 불과 18일 만에 『무서운 아이들Les Enfants terribles』을 써서 7월에 펴냈다. – '게임' – 이라는 대안 현실을 만들어, 친구와 연인들을 끌어넣는 폴과 엘리자베스 남매 이야기다. 콕토는 인물들의 '이상한 어린이 세계'에 적용되는 규칙들이 '아편쟁이의 백일몽 같다'고 쓰고 있다.

...

사랑하는 나의 친구여

밀랍과 설탕은 청동과 대리석만큼 값지다고 – 우리 주님께서 한 줄의 글을 남기셨던가?
정신의 실재는 사실의 우연한 실재보다 더 중요해. 내 책들이 하늘에서 떨어진 자네 같은 우정의 보상을 가져다주지 않는다면, 난 쓰는 걸 그만둘 거야. 내게 좋은 일은 다 성탄절 전야에 일어나. 자네 편지는 별이야. 왜 내게 기쁨을 전하는 데 허락을 구하는 거야?
내가 병원(고문실)에서 살고 있다는 걸 알아야 해 – 아편 없이 살려고 애쓰는 두 번째 시도야(그들이 나를 마약으로부터 완전히 단절시켰어 – 정말 힘들어) 솔직히 말하면 나는 정신 질환과 신경 쇠약이 혼재한 상태를 지속하고 있어.
편지 – 내게 편지 줘. 내가 앞을 향해 달려 나간다면, 작품이 나 자신이기 때문이지. 자넨 내 작품의 친구이고.

키스를 전하며
장 콕토

생클루의 이 끔찍한 밤들에 드로잉 한 메모지 달랑 한 장뿐이야.

photographs. I know what he means —
I wonder if you'll ever see them — & if
you do whether you'd feel anything —
they are very simple — not at all aggressive
— & small eyes — Hardly for walls.

Then there is a wonderful Rodin
drawing — a Woman — I call it
"mother earth" I have which few have
ever seen — that too I want you
to see —

— From 10 till after
midnight we walked on
Fifth Ave — along the Park —
the while talking — I was watching
the fascinatingly weird trunks of the
trees — weird because of the

electric lighting — I've often wanted
to make a photograph of what I saw
— I've watched them for 20 years —
they have always fascinated me — the
shapes — a sort of intertwining —
with light as an envelope — the huge
buildings merely suggested way beyond the
Park — a haze over Park & distance —

But I don't do so many things I
want to do. —

— We walked quite a distance
down First up. — Life — etc. —
he — you — I — all talked up —
not as things or individuals —
just as one talks about the Sky &
Ocean — & trees — Stars too —

앨프리드 스티글리츠가 •————————• 조지아 오키프에게 1917년 6월 9일
Alfred Stieglitz (1864–1946)　　　　　　　Georgia O'Keeffe (1887-1986)

스티글리츠는 미국의 사진을 유럽의 아방가르드 미술과 동렬에 놓고, 전시를 통해 양쪽 모두를 촉진하기 바랐다. 그가 1905년 사진작가 에드워드 스타이컨과 함께 맨해튼 5번가 291(291 화랑으로 알려진)에 문을 연 '사진 분리파의 작은 화랑들The Little Galleries of the Photo-Secession'은 미국인 관람자들에게 현대미술을 소개했다. 그는 (1912년 마티스의 생애 첫 조각전 포함) 로댕, 마티스, 피카소의 미국 내 첫 전시를 열었다. 스티글리츠 역시 이 시기에는 전시를 거의 안 했지만, 자기 본령인 사진 작업을 꾸준히 이어가고 있었다.

　1916년 스티글리츠는 사랑에 빠진 젊은 예술가 오키프의 작품을 선보이기 시작한다. 이 편지는 화랑을 영원히 닫기 직전인 1917년 봄, 291 화랑에서 그녀의 개인전을 연 후 오키프에게 쓴 것이다. 그는 사진과 사진 구상에 대해 – 조지 호수 근처의 부모님 집 주변과 친구 조지프 프레더릭 드왈드와 함께 맨해튼 거리를 배회하는 모습 등을 언급한다. 그가 묘사하는 – 나무, 가로등, 센트럴 파크 상공의 밤안개 – 장면은 스티글리츠의 사진과 분위기가 매우 흡사하다.

[…] 작업을 시작하기 전 – 만약 내가 6월 30일까지 여길 벗어나고 싶다면 그건 끊임없이 밀어붙인다는 걸 뜻해 – 네 손 – 양손이 아닌 – 을 잡고, 너의 두 눈이 슬픔으로 가득 차 있는지 – 아니면 조금 덜 슬픈지 – 그저 바라보고 싶어 – 오늘 아침. –

　드왈드는 어젯밤 집에 있었어. 그는 내 사진 몇 장을 봤어 – 나무 – 몇몇 인물 – 우리가 사진들을 보고 있을 때 내가 찍은 나무들 – 특별한 한 장은 – 조지 호수 – 뒤쪽 창에서 본 것 – 291 화랑 – 눈이 내리는 – 사진들을 왜 보여줄 생각을 못했는지 의아했어 – 하지만 네가 여기 있을 때 난 내 작품을 생각하지 않았어 – 거의 드문 일이지 – 그걸 누구한테 보여주는 일 말야 – 드왈드는 많은 사진들에 사랑이 너무 많고, 나 자신이 너무 많대. 무슨 말인지 알아. – 언제 네가 그것들을 볼 날이 올까 – 네가 그걸 보면 무엇을 느낄까 – 그것들은 아주 단순해 – 공격성은 거의 없고 – 움츠러듦.

　로댕의 멋진 드로잉이 있어 – 여인 – 나는 그것을 '어머니인 대지Mother Earth'라고 불러 – 별로 본 적 없는 종류인데 – 그것도 네게 보여주고 싶어 –

　우린 10시부터 자정 이후까지 5번가를 걸었어. – 공원을 따라서 – 이야기를 나누는 동안 – 내 시선은 혹할 만큼 기괴한 나무의 몸통에 가 있었어 – 전등의 불빛 때문에 기괴했던 거야 – 나는 종종 눈앞에 보이는 걸 찍고 싶어지곤 해 […] 모양들 – 밤의 너울에 – 휩싸인 것 – 거대한 빌딩들만이 공원 너머의 길을 암시하지 – 공원을 뒤덮은 안개와 아득한 거리.

　하지만 난 하고 싶은 것들을 많이 하지는 않아.

　우리는 꽤 먼 거리를 걸었어. 첫째는 – 삶 – 291 화랑 – 그는 – 너는 – 나는 – 전부들 목청을 높였어 – 그땐 사물이나 개인이 아니고 – 딱 하늘과 대양 – 나무 – 또한 별에 대해 말할 때처럼 […]

1918

I wonder if you are thinking of me — it seems so dull and so lonesome here in the room alone ———— the singing things singing outside and I will be so lonely when I put the light out

but I feel very close to you yet anyway — you seem to be with me — Dearest good night o kiss —

오키프는 시카고에서 상업 예술가로 이력을 쌓기 시작할 무렵, 1908년 뉴욕을 방문하면서 스티글리츠의 291 화랑에 참여한다. 스티글리츠는 선구적인 사진작가, 편집자, 작가였으며, 20세기 초의 떠오르는 미국 아방가르드에서 가장 영향력 있는 인물이었다. 6년 후 수습 미술 교사로서 잠시 뉴욕으로 돌아온 오키프는 대형 목탄 드로잉 시리즈 〈내 머릿속에 있는 것들things in my head〉을 시작했다. 한 친구가 스티글리츠에게 보여주기 위해 그중 몇 점을 가져갔고, 스티글리츠는 이 작품들을 291 화랑에서 열리는 그룹전에 포함했다. 오키프는 화랑 벽에 걸린 자신의 내밀한 이미지를 발견하고 '놀라고 충격을 받았다'며 불평했다.

스티글리츠는 그녀에게 홀딱 반했다. 1917년 6월 편지에 '널 얼마나 찍고 싶었던지 – 손 – 입 – 눈 – 검은 몸의 너'라고 적는다. 1917년, 291 화랑의 마지막 전시이자 – 오키프의 첫 개인전 – 이 끝나고 스티글리츠는 새로운 뮤즈를 강박적으로 촬영하기 시작했다. 이듬해 여름 그는 25년간 자신이 벌인 갖은 모험들을 재정적으로 뒷받침했던 아내 에멀라인을 떠나, 오키프와 함께 작은 아파트로 이사했다. 짧고, 간결한 이 러브레터는, 두 사람이 같이 살기 시작한 초창에 쓰인 것이다. 여기에는 오키프의 긴 편지들을 종횡무진 수놓는 흐드러진 속내의 토로는 전혀 없다.

오키프와 스티글리츠는 1924년 결혼했지만, 실제 같이 보낸 기간은 따로 지내며 광적인 편지들을 주고받을 때보다 덜 매혹된 상태였던 것 같다. 카리스마 넘치는 스티글리츠는 자신에게만 골몰해서, 오키프가 간절히 원하는 아이 갖기를 꺼렸음직하다. 오키프는 1929년부터 뉴멕시코 주에서 많은 시간을 보냈다. 그녀는 그해 여름 타오스에서 '적어도 여기 오면 기분이 좋으니까 떠나오기로 한 거예요 – 위로 쑥쑥 자라는 기분이에요 … 당신은 그 때문에 저를 사랑하지는 않겠지만 – 제가 당신을 위해 할 수 있는 최선인 거 같아요'라고 적어 보낸다. 스티글리츠는 그녀의 결정에 '상심'했다고 털어놓는다.

1946년 스티글리츠 사망 후 오키프는 그와 주고받은 많은 서신들을 보존해 예일 대학 바이네케 도서관[1]에 기탁하며, 자신의 사후 20년까지 봉인을 유지할 것을 요구했다. 오키프와 스티글리츠가 교환한 25,000쪽에 달하는 내밀한 편지들은 2006년 대중에 공개됐다. 두 사람은 내리 몇 주간 매일 편지를 주고받기도 했다.

..

내 생각하고 있는 지 궁금해요 – 여기 방에 홀로 있으니 고요하고 적막해요 – 바깥에
노래하는 것들은 노래 부르고, 불을 끄면 칠흑 같을 거예요.
그래도 당신 곁에 있는 느낌이에요.
어쨌든 – 당신이 같이 있는 것 같아요
나와 –
내 사랑
잘 자요
키스를 전하며 –

[스티글리츠의 손 글씨?] 남성과 여성 사이에는 기본적인 차이점이 있고 – 예술에는 기본 법칙이 있다 –

1 공식 명칭은 The Beinecke Rare Book & Manuscript Library. 세계에서 가장 큰 빌딩 중 하나로 진귀한 서적과 원고에 헌신적이다. 바이네케 도서관의 훌륭한 컬렉션은 세계 각지에서 온 연구원들에 의해 새로운 학문을 만들곤 한다.

오귀스트 로댕이 • ————————————— • 카미유 클로델에게 1886년경
Auguste Rodin (1840–1917) Camille Claudel (1864-1943)

로댕은 1880년 프랑스 정부로부터 장식 미술 박물관을 위한 거대한 청동 문 한 쌍을 의뢰받았다. 로댕은 단테의 「지옥Inferno」에서 주제를 취해, 피렌체 세례당 문에 있는 로렌초 기베르티의 〈천국의 문Gates of Paradise〉을 환기하고자 했다. 〈지옥의 문Gates of Hell〉 작업은 박물관 측의 취소 후에도 계속되어, 조수와 모델 소대를 끌어들이며 20년간 지속됐다. 로댕은 조각가 친구로부터 1882년 해외 체류 기간 동안, 재능 있는 학생인 클로델의 지도를 맡아달라는 부탁을 받았다. 카미유는 로댕의 〈지옥의 문〉 팀에 합류했고, 로댕은 그녀에게 풍부하게 형태를 잡는 어려운 손작업을 맡겼다.

로댕이 클로델에게 빠져들면서, 〈지옥의 문〉에 들어갈 인물상에서 그녀의 모습이 보이기 시작한다. 그러나 그녀는 그의 접근을 밀어낸다. 제아무리 유명인이지만, 그녀보다 나이가 너무 많았고, 오래 관계한 정부 로즈 뵈레가 있었던 탓이다. 클로델은, 어떤 경우에서든, 혼자의 힘으로 조각가가 되기로 결심한 터였다. 로댕은 '매몰찬 친구여'로 시작하는 러브레터에서, 존경에서부터 몸을 낮춘 읍소. 정신적인 언질과 관능적인 암시 등 온갖 방법으로 대시한다. 그는 비유를 넣어 버무리고, 다급해서 말이 엉키고, 마무리했다가 다시 시작한다. 원래 〈지옥의 문〉을 위해 고안한 〈영원한 우상The Eternal Idol〉 속 남자의 포즈는 '사랑하는 그대의 몸 앞에 무릎 꿇은' 그 자신의 이미지다.

..

〔…〕 그대를 미치도록 사랑하오. 나의 카미유, 난 다른 어떤 여자에게도 감정이 없고 내 영혼은 통째로 그대 것임을 보증하오.

그대에게 확신도 못 주고, 내 설득은 요령부득이네. 그대는 내 고통을 믿지 않소. 나는 울부짖는데, 그대는 여전히 의심하고 있지. 웃어본 지도 오래, 더 이상 노래도 안 나오고, 모든 게 하나같이 지루하고 시들하다오. 나는 이미 죽었다오 〔…〕 매일 그댈 볼 수 있게 해 주오. 적선하는 셈 치고, 그러면 내 상태도 좀 나아질 거요. 오직 그대만이 아량을 베풀어 나를 구할 수 있소 〔…〕

그대의 손에 입 맞추겠소, 내 사랑, 그대 곁에 있으면 높고 강렬한 기쁨을 느낀다오. 내 영혼은 힘이 넘치고, 사랑으로 열병을 앓는 영혼에게 그대에 대한 존경은 늘 1순위지. 나의 카미유, 그대의 기품에 대한 나의 난폭한 격정의 발로요 〔…〕

그대를 만난 건 운명이었소, 모든 것이 기묘하게 새로운 생명을 얻고, 무색의 내 존재가 환희의 불길로 환히 타올랐으니 〔…〕

그대의 귀여운 손이 내 얼굴에 머물게 해 주오. 내 마음이 다시 한 번 그대의 신성한 사랑으로 차오르고, 내 육체가 기뻐할 수 있도록. 그대 곁에 있으면 그런 도취 상태에 빠져 〔…〕 카미유, 그대의 손, 뒤로 빼내는 손 말고, 미미하게라도 다정함을 서약하는 손이 아니라면, 만진들 행복할까.

아, 신성한 아름다움, 말하고 사랑하는 꽃, 영리한 꽃, 내 사랑. 내가 가장 사랑하는 사람, 사랑하는 그대 몸 앞에 무릎 꿇고, 그대의 몸을 감싸 안으리.

R

Monsieur Rodin

Comme je n'ai rien à faire je vous écris encore.
Vous ne pouvez vous figurer comme il fait bon à L'Islette.
J'ai mangé aujourd'hui dans la salle du milieu (qui sert de serre) où l'on voit le jardin des deux côtes. Mme Courcelles m'a proposé (sans que j'en parle le moins du monde) que si cela vous était agréable

vous pourriez y manger de temps en temps et même toujours (je crois qu'elle en a une fameuse envie) et c'est si joli là!.
Je me suis promenée dans le parc, tout est tondu foin, blé, avoine, on peut faire le tour partout c'est charmant. Si vous êtes gentil, à tenir votre promesse, nous connaîtrons le paradis.
Vous aurez la chambre que vous voulez pour travailler. La vieille sera à nos genoux, je crois.
Elle m'a dit que je

prendre des bains dans la rivière, où sa fille et la bonne en prennent, sans aucun danger.
Avec votre permission, j'en ferai autant car c'est un grand plaisir et cela m'évitera d'aller aux bains chauds à Azay. Que vous serez gentil de m'acheter un petit costume de bain, bleu foncé avec galons blancs, en deux morceaux blouse et pantalon (taille moyenne) au Louvre ou au bon marché (en serge) ou à Tours!.
Je couche toute nue pour me faire croire

que vous êtes là mais quand je me réveille ce n'est plus la même chose.
Je vous embrasse
Camille.
Surtout ne me trompez plus.

카미유 클로델이 •————————————• 오귀스트 로댕에게 1890년 혹은
Camille Claudel (1864–1943) Auguste Rodin (1840–1917) 1891년 여름

젊은 조각가 클로델은 로댕의 학생, 조수, 모델을 거쳐 마침내 애인이 된다. 둘의 관계는 로댕의 정부 로즈 뵈레와 대중의 눈을 속여야 했기 때문에 쉽지 않았다. 불륜 5–6년 만인 1890–91년, 이들은 방해 받지 않고 몇 주 동안 같이 지낼 수 있는 은신처를 루아르 계곡에서 발견했다.

릴레트 성[1]은 물과 정원으로 둘러싸인, 16세기 저택이다. 그들은 2층 방 몇 개를 세내고, 일부를 작업 공간으로 썼다. 로댕은 제일 큰 방에서 〈발자크 기념비Monument to Balzac〉를, 클로델은 집주인의 손녀를 모델로 〈소녀 성주의 초상La Petite Châtelaine〉을 제작한다.

자리를 비운 로댕에게 보내는 편지는 릴레트 성에 있는 자기를 상상하도록 손짓한다. 그녀는 그를 딱딱하게 '로댕 씨'(로댕은 초창기 연애편지에서부터 친밀한 느낌의 '너tu'라고 호칭하는 반면, 클로델은 공적인 느낌의 '당신vous'을 사용한다)로 부르면서, 수영복을 사다 주면 '고마울 것'이라며, 파리 백화점들을 둘러보면 자신이 원하는 스타일과 색이 있을 거라는 식으로 친밀감을 표현했다. 우리는 자연스레 르봉 마르셰[2] 여성 수영복 코너에 있는 로댕을 그려보게 된다. 인체를 빚는 위대한 조각가가, 침대에서 벌거벗은 채 그가 돌아오기를 기다리는 클로델을 상상하는 장면을.

로댕 씨,

할 일이 없으니, 또 편지를 씁니다. 릴레트 성이 얼마나 좋은지 당신은 상상할 수 없을 거예요. 저는 오늘 양쪽으로 정원이 보이는 중앙 식당(온실 겸용 장소)에서 밥을 먹었어요. 쿠르셀 부인이 (입도 뻥긋 안 했는데), 당신이 원하면, 거기서 이따금 식사해도 된다고 하네요(부인도 진짜 좋아하는 것 같아요), 거기 정말 근사해요!

건초, 밀, 귀리를 – 싹 다 베고 난 – 들판을 걸었어요. 주위가 온통 걸을 데에요. 아름다워요. 당신이 사랑스럽게도 약속을 지킨다면, 우린 낙원에 있게 될 거예요.

어떤 방이든 당신이 작업하고 싶은 방을 쓰세요. 그 노파가 당신 말을 들을 걸요. 자기 딸과 가정부도 완전히 안전하게 목욕할 수 있는 강이니 저도 목욕할 수 있다고 했어요.

당신만 괜찮다면, 저도 그렇게 할 거예요, 매우 즐거운 일이고 또 아제Azay까지 가서 온욕을 할 필요가 없다는 말이니까요. 저를 위해 루브르 [백화점]이나 르봉 마르셰나 투르에서 짙은 파란색에 흰색 장식이 있는 작은 투피스 수영복을 사다 주시면 고맙겠어요, 블라우스랑 짧은 반바지(미디엄 사이즈)도!

당신이 이곳에 있는 것처럼, 다 벗고 자지만, 깰 땐 그런 척이 안 돼요.

키스를 전하며,
카미유

무엇보다도, 더는 저를 속이지 마세요.

1 1520–30년에 흰색 석회암으로 건립된 고성으로 프랑스 르네상스 건축의 훌륭한 사례가 된다. 2 파리에서 가장 유명한 백화점 중 하나로서 파리에서 처음 생긴 백화점으로 묘사되기도 한다.

my dear / I think of you all the time I am in the middle of a ptg & the post goes in a moment suddenly I missed you & so here's a note! Oh I am looking forward to seeing you again

it is sunny & a very high wind such a gay day Winifred is painting happily Rene & Brunwell suddenly put their head in at my window this morning I love you dear B

so nice to have your letter this morning

벤 니콜슨이 •─────────────• 바버라 헵워스에게 1931년 가을
Ben Nicholson (1894–1982) Barbara Hepworth (1903-75)

니콜슨은 1931년 화가 위니프리드 로버츠와 결혼하는 시점에, 젊은 조각가 헵워스와 교제를 시작했다. 그는 이듬해 아내와 별거하고, 헵워스와 런던 북부 햄스테드의 스튜디오로 이사했다. 이웃한 아방가르드 미술가들 중 폴 내시와 헨리 무어도 있었다. 이 편지는 니콜슨과 헵워스의 불륜 초기에 주고받은 것으로, 9월 노퍽에서 무어, 그의 아내 이리나와 다른 예술가 친구들과 함께 보낸 휴일 직후인 것 같다. 해변에서 벌거벗고 공놀이를 하는 스냅사진이 남아 있다. 니콜슨은 친구 겸 후원자인 마르쿠스와 르네 브룸웰 얘기도 한다.

...

화요일

자기야

온종일 당신 생각뿐이야 지금은 그림 그리는 중인데, 집배원이 휙 지나가기에 불현듯 당신이 보고 싶어졌고, 마침 공책이 있네! 오, 다시 만나기를 고대하고 있어. 햇살이 퍼지고 바람은 세차게 불어 날이 얼마나 화창한지 위니프리드는 행복하게 그림을 그리고 있어 –

오늘 아침 브룸웰 부부가 불쑥 창문으로 머리를 들이밀었어.

사랑해 자기야

벤

오늘 아침 당신 편지를 받아서 너무 좋아

Thor's day —

Dear Lord of the underworld, the Princess of Pastachuta & Zabaglione Rivera digne sends with her greetings the enclosed handsome drawing of Ulric going to the dogs, it is by her own hand and although the head was away on a holiday, careful investigation will reveal not only tracks of black and white, but that subtle aroma of doubtful divinity which she has turned so personally her own. She hastens to add (in case you should think ought to the contrary) that it is intended to embark 'shipwreck' well on the way to glory. If you think this doubtful, write a post-haste letter & 10 more will be at your door. That is, unless in her effort to make things smaller, she has already succumbed, will you love your Princess when all that is left is an inch of Pastachuta?

Allegra 5 o'clock

아일린 아거가 •————————————• 요제프 바드에게 1928년 여름
Eileen Agar (1899–1991) Joseph Bard (1882-1975)

아거는 1926년 런던 슬레이드 미술학교를 졸업한 해에 헝가리 작가 바드를 만났는데, 그는 만만찮은 미국인 기자 도러시 톰프슨과 결혼한 상태였다. 아거와 바드가 파리에 살던 1928년부터 1930년 사이에, 그녀는 앙드레 브르통과 다른 초현실주의의 선구자들과 친해졌다. 엄격한 정통 미술 교육을 받은 뒤 초현실주의와의 만남은 향후 행로를 결정하는 일종의 계시였다. 아거는 이탈리아 북서부에서 휴가를 보내면서 바드에게 보낸 수수께끼 같은 편지에 '개들에게 가는 율릭Ulric'이라고 제목을 붙인 드로잉을 동봉했다. '난파선'은 1928년 봄에 나온 바드의 소설 『유럽의 난파선shipwreck in Europe』을 가리킨다. 아거는 일지에 '하계의 제왕'답게 – '바드 씨가 프로이트적 콤플렉스를 잘 표현하고 있다'는 미국 신문의 기사를 붙여 넣었다. 파스타추타는 채소와 고기, 향신료 혼합 소스에 버무린 파스타다.

..

토르의 날

친애하는 하계의 제왕님께, 파스타추타와 자발리오네², 리베라 리구레³ 공주가 안부
전하며 개들에게 가는 율릭의 멋진 드로잉을 동봉합니다. 공주님이 손수 그린 거예요,
휴일이라 머리는 콩밭에 가 있지만, 자세히 들여다보면, 검고 흰 표식들이 보일 뿐만
아니라, 공주님께서 자기 주머니에 슬쩍한 수상한 신성의 미묘한 향기도 배어나올 거예요.
공주님이 (당신이 정반대로 생각할까봐) '난파선'을 영광의 길로 떠우려는 의도를 비친
거라고 서둘러 덧붙이시네요. 의구심이 들면, 긴급 편지를 보내세요. 그러면 열 개가
추가로 당신 문 앞에 갈 거예요. 공주님이 사태를 축소하려 애쓰다가 쓰러지거나, 달랑
파스타추타 1인치가 남았을 때, 당신의 공주님을 사랑하거나, 어느 쪽인가요?

1 전쟁, 겨울과 늑대의 신. 북제국의 신수호자, 구세계 판테온의 저명인사 2 노른자위, 설탕, 포도주 등으로 만드는 커스터드 비슷한
디저트 3 레몬 커드를 입힌 바질 밀크 초콜릿 무스 케이크로 만든 디저트

6장

"제 1244길더"

업무적인 용무

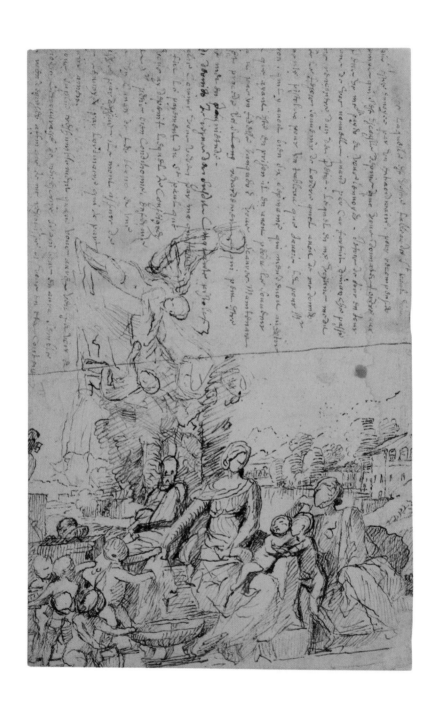

니콜라 푸생이 •━━━━━━━━━━━━ • 폴 스카롱에게 1650년경
Nicolas Poussin (1594–1665) Paul Scarron (1610-60)

푸생은 1624년 모국 프랑스에서 로마로 이주한 후, 고전 문학의 주제를 다룬 그림으로 이름을 날렸다. 그는 바로크 미술의 화려함과 대조적으로, 연극과 극한 감정의 순간을 아름답게 균형 잡힌 풍경과 건축물 배경에 배치하는 길을 개척했다. 1640년 루이 13세의 부름을 받고 파리로 돌아와 폴 프레아르 드 샹틀루¹ 같은 프랑스 미술 애호가들의 관심을 한 몸에 받았다. 연줄이 좋은 시인 겸 극작가 폴 스카롱은 샹틀루를 통해 푸생에게 그림을 의뢰했지만 – 스카롱과 그의 풍자극을 경멸했던 푸생은, 이 의뢰 건을 미루기 위해 안간힘을 썼다. 푸생은 1649년 다시 로마로 자리를 옮기고, 편지에서 언급하는 〈성 바울의 법열The Ecstasy of St Paul〉(루브르 박물관 소장) 작업을 시작한다.

편지의 수신인은 사라진 성 바울 그림과 관련해서 샹틀루에게 보낸 것으로 여겨지기도 했지만, 사실은 스카롱에게 보낸 것으로 보인다. 푸생은 의뢰인의 기호와 요구에 극도로 민감한 사람이었고, 스카롱을 싫어함에도 불구하고, 사과나 최소한 설명의 필요성을 분명하게 느끼고 있다. 부분적인 초안들이 편지의 빈 곳을 채우고 있는데, 어린아이들이 성가족과 성 엘리자베스, 아기 세례 요한을 에워싸고 있고, 푸생표 풍경인 – 호수와 이탈리아의 작은 마을이 배경인 드로잉이다.

[···] 당신이 제게 대금을 치르고 그림을 보내 달라고 프티 씨네에게 지시한 이후 시간이 지체돼서, 특별 배달원을 시켜 급송해야 할 성 바울을 담은 궤 [···] 매일같이 당신에게서 기별이 오기를 기다리는 와중에, 우연히 프티 씨네 가족 한 분을 마주쳤는데, 당신께서 그림값 50피스톨²을 주라고 하신 게 기억난다고 하시더군요 – 6주 전에 지불했어야 했는데, 수감되는 바람에 까맣게 잊으셨답니다. 정직한 은행가라는 건 없나 보죠? 무기한 지체된 이유를 이제 아시겠지요. 애먹으셨을 줄 압니다 [···] 아시다시피, 제가 당신께 그려 드린 성 바울의 대금으로 앞에 말한 50피스톨을 받았습니다. 그림을 쇠 상자에 넣고, 이것을 다시 궤에 잘 담아, 프티 씨네에 맡겼는데, 그 이튿날 일반 운송으로 보내 드린다고 약속했습니다. 이 작품을 보시고, 깊이 생각해 보신 다음에, 편지로 당신의 솔직한 의견을 말씀해 주시기를 삼가 부탁드립니다. – 보내 드린 그림이 마음에 드신다면 – 저도 기쁘겠습니다.

1 미술품 수집가이자 후원자로 당대 주요 예술가들을 격려했는데, 특히 푸생과 교황 우르바누스 8세의 수석 미술가로 성 베드로 대성당의 장식을 전 생애에 걸쳐 작업한 조반니 로렌초 베르니니를 후원했다. 2 스페인, 이탈리아의 옛 금화

My dear Sir

Mrs F. & myself May probably take a drive to Town before our final return, but as it can not be tile after the opening of the Academy to Morrow, have the Kindness to inform Strowger that the group of Hamon & Antigone & the Hermaphrodites are the figures I chose for the Candidates, & that I told Thomas So, before I set out.

it is very odd if I did not inform You of the exact number of Plates wanting in my Friends Copy of Sepp; I think they are the four last plates of the Frontispiece & prefatory stuff of the Fourth, with the Three first ones of the fifth Volume.

In hopes of seeing You soon, We are

My dear Sir
ever Yours
S. & Hy Fuseli

- Monday 29 Sept. 23.

푸젤리는 1746년 진지한 문학적 야망을 품고 런던에 당도했다. 하지만 그는 줄곧 그림에 재능을 보여 왔고, 런던에 오자마자 조슈아 레이놀즈 경의 권유로 미술의 경로로 접어들었다. 이탈리아에서 고전 및 르네상스 미술을 공부하고, 고향 취리히로 잠시 돌아왔다가, 런던에 정착해서, 이름을 영국식으로 고치고, 역사 화가로서 입지를 굳혔다. 1799년 그는 미술계 정상에 올라, 로열 아카데미 회화과 교수가 되고, 1804년 그 책임자가 됐다. 82살의 나이에 떨리는 손으로 쓴 이 편지는 로열 아카데미 학생들이 이수해야 할 고전적 회화 주제들을 제시하며, 수석 짐꾼 새뮤얼 스트로거를 언급한다. 푸젤리가 구한다('원한다')고 말하는 도판들이 실려 있는 책은 아마 다섯 권으로 이루어진 자연사의 개요서로 크리스티안 세프, 얀 크리스티안 세프와 얀 세프의 판화가 실린 호화판 『네덜란드 새들Nederlandsche vogelen』[1]일 것이다. 소피아 푸젤리 역시 예술가로, 그림 모델로 활동한 이력이 있고, 나이가 훨씬 위인 남편 푸젤리의 낭만적 뮤즈였다.

귀하께

아내와 저는 최종으로 돌아오기 전에 시내에 들를지도 모르겠어요. 내일 아카데미가 연후에나 돌아올 수 있으니, 하이몬과 안티고네 그룹과 자웅동체를 후보로 정했고, 떠나기 전에 이 사실을 토머스에게 일러두었다는 걸 스트로거에게 알려주시면 고맙겠습니다.

만약 제가 제 친구들이 가지고 있는 세프의 책에서 원하는 정확한 도판 번호를 알려드리지 않는다면 말이 안 되겠지요: 제5권의 첫 세 점과 제4권 첫머리의 그림, 서문 말미의 도판, 네 점인 것 같습니다.

당신을 곧 만나기를 바라며

<div align="right">

귀하께
당신의 벗
소피아와 헨리 푸젤리

</div>

1 1770년 암스테르담에서 출판된 네덜란드 자연사의 개요서로 영어, 프랑스어, 독일어 번역본이 있다. 세프 가족은 수많은 자연사 도판 수집품들로 유명해졌다.

Sunday Nov 9th 1941.

Hoglands
Perry Green
Much Hadham
Herts.

De_____ I got your letter yesterday, enclosing Keynes reply & your letter to him about the C.A.S drawings of mine on exhibition at the Ashmolean

Its difficult for me to be sure without seeing the actual drawings just what he's got mixed up. There were quite a few mistakes at first in the catalogue of the Temple Newsam exhibition, which I went through & corrected with Hendy on the opening day — but I haven't got a copy of the corrected catalogue to help me. But you are right in thinking that the number of my drawings Mr Keynes got for the C.A.S. was 'six' & he bought for himself 3 from me at the same time. His three I sent to Leeds & am pretty sure I wrote on the back that they were lent by him, & I think his three were called in the Leeds catalogue.

① Air Raid shelter — Three sleepers.

(this is of 3 people sleeping something like this →

② Air raid shelter — Sleepers.

(more or less monochrome drawing in mauvish blue gray)

③ Air raid scene

(a smaller drawing than the first two, of 3 figures, one standing one seated & one reclining with a background of 'blitzed' houses. the figures are drawn or Touched up with pen & ink — the whole drawing is pinkish brown or terracotta pink

This no③ seems as though it is one ____ mistaken to Oxford & if it fits this description, it belongs to Mr Keynes. Do you know if

헨리 무어가 ●————————————● 존 로던스타인에게 1941년 11월 9일
Henry Moore (1898–1986) John Rothenstein (1901-92)

무어는 1941년 종군 예술가Official War Artist[1]가 되어, 대공습 때 런던 지하철역으로 대피한 사람들을 그려 달라는 주문을 받았다. 리즈 시립 미술관 관장 로던스타인은 그해 템플 뉴스암 하우스에서 무어의 첫 회고전을 열어주었다. 무어의 편지는 옥스퍼드의 애슈몰린 박물관에서 열린 현대미술협회Contemporary Art Society 소장 작품 전시를 언급하는데, 여기에 그의 드로잉 일곱 점이 포함되어 있었다. 전시 후, 이 작품들이 엉뚱한 주인들에게 반환된 듯하다. 무어는 어떤 드로잉이 시티 아트 갤러리CAS 것인지, 어떤 드로잉이 경제학자 존 메이너드 케인스(CAS의 이사)와 국립 미술관 및 종군 예술가 자문 위원회 관장 케네스 클라크의 것인지 교통정리를 하려 애쓴다.

--

어제 당신의 편지를 받고, 케인스 씨의 답장과 당신이 CAS 애슈몰린 박물관에 전시된 제 드로잉들 관련하여 케인스 씨에게 보낸 편지를 동봉합니다. 드로잉 원본들을 보지 않고는 어떤 것들이 엇갈렸는지 확인하기 어렵습니다 [⋯] 케인스 씨가 CAS에 대여한 제 드로잉이 여섯 점이라는 당신의 판단은 옳습니다. 그분은 제게서 세 점을 또 구입했습니다. 이 세 점을 제가 리즈로 보냈고, 그 뒷면에 케인스 씨가 대여함이라고 명기한 게 확실하며, 리즈 카탈로그에 언급된 게 이 세 점이라고 생각됩니다.
1. 방공호 – 잠든 세 사람(세 사람이 이런 모습으로 자고 있는 것)
2. 방공호 – 잠든 사람들(다소 짙은 청회색으로 그린 단색 드로잉)
3. 공습 장면(앞의 두 작품보다 작은 사이즈, '공습을 받은' 집들을 배경으로 한 사람은 서 있고, 한 사람은 앉아 있고, 한 사람은 비스듬히 서 있는 모습 – 인물들은 펜과 잉크로 그리거나 수정 – 드로잉은 전체적으로 핑크브라운 – 혹은 테라코타 핑크)
옥스퍼드로 잘못 간 게 3번 작품 같은데, 이 설명과 맞아떨어지면 케인즈 씨 것이 맞습니다. 그분이 자기 소유의 세 점을 돌려받았나요? – 아니면 성인 교육 계획하에 순회 중인 CAS 전시(혹은 그 일부)에 그 작품들을 계속 대여 중인가요? – 만약 그분에게 세 점이 반환됐는데, 옥스퍼드에 가 있는 공습 그림이 그분 것 중 하나라면, 그분에게 간 세 점도 잘못 간 것입니다. 옥스퍼드에 있다고 하신 다섯 번째 방공호 드로잉, 두 사람이 벽돌 대피소 안에 모포를 두르고 있다는 그림은 케네스 클라크의 것 같은데 – 이것은 (제가 보기에) 얼굴 묘사가 보통 이상으로 사실적이고, 말씀하신 대로 회청색 [⋯] 나머지 다섯 점은 CAS 드로잉이길 바랍니다. 그렇지 않다면 작품을 가리는 데 시간이 좀 걸릴 것입니다 – CAS의 드로잉 여섯 점에 대한 집약적인 설명을 원하시면, 위처럼 기억에 의지해서 축소판 드로잉을 할 수 있습니다.

당신의 진실한 벗
헨리 무어

--

1 정보나 선전, 전장에서의 사건들을 기록하기 위해 정부가 임명했다.

This shocking scoundrel to escape!

To think that, when we despaired of ever getting hold of him — because, as you pointed out, of the difficulties of extradition — he should of his own accord run right into your arms, is amazing! —

It would be unpardonable if by any chance this time he were to slip through the very clever fingers of the New York Police.

I am most anxious to hear. Do let me have one word by cable to say that Sheridan Ward is properly in Sing Sing — or "no doubt" or however it is that scamps & tramps & jailbirds be som expier, are safely sequestrated!

With hearty congratulations upon such excellent work.

Believe me dear M[r] Allen

Always sincerely

[signature]

휘슬러는 논객으로서도 버금가는 영향을 끼친 몇 안 되는 성공한 예술가였다. 그는 1878년 '대중의 얼굴에 물감통을 내던졌다'며 자신에 대한 악평을 게재한 빅토리아 시대의 저명한 비평가 존 러스킨을 고소했다. 휘슬러는 재판이 야기한 유명세를 예술가의 자율성을 방어하는 데 이용했다. 그는 1885년 '10시' 강연에서 예술가들의 관심사는 예술의 사회적 의미가 아니라 '조건과 시간을 불문한 아름다움'이라고 단언하며, 패션과 집 안 장식에 예술을 끌어들이는 것을 목표로 삼았다. 그는 1889년 미국의 언론인 셰리든 포드에게 러스킨 재판과 관련된 자신의 편지 선집을 만들도록 했다.

「뉴욕 헤럴드」에 휘슬러에 관한 글을 쓴 적이 있던 포드는 이것을 기회로 그의 미국 내 에이전트가 되기를 내심 바랐다. 하지만 포드가 선집 작업에 들어간 상태에서. 휘슬러는 직접 선집을 내기로 마음을 바꿨다. 포드는 아랑곳없이 일을 진행해 1890년 2월 앤트워프에서 『적을 만드는 젠틀한 기술The Gentle Art of Making Enemies』을 펴냈다. 휘슬러는 즉각 법적 조치를 취했다; 포드의 책은 금지되었고. 그의 책이 같은 제목으로 6월에 출간됐다. 포드는 좌절하지 않고. 파리에서 가명으로 해적판을 냈다. 이것 역시 금지당하고. 그는 미국으로 돌아왔다.

휘슬러는 성질대로 자신의 승리를 확신할 때까지 그 사건을 물고 늘어진다. 앨런 기자에게 보내는 편지는 과장된 농담조이지만(싱싱은 악명 높은 철통 보안의 감옥이다), 무자비함이 배어 나온다('이 괘씸한 불한당').

··

박 거리 110, 파리

앨런 씨. 셰리든 포드는 가명으로 '파리의 도시'를 떠나 뉴욕으로 향했고, 그 즉시 알렉산더 씨가 당신에게 전보를 쳤습니다. 최대한 빠른 조치죠.

그때부터 줄곧 그의 체포 소식을 기다렸습니다 – 이 괘씸한 불한당의 탈출을 허락하지 않으셨겠죠!

지적하신 범죄인 인도의 어려움 때문에 – 우리가 소재 파악마저 단념했을 때 – 그가 자진해서 당신 품으로 직행한다면, 환상일 텐데! –

혹시 이번에 그가 뉴욕 경찰의 영리한 손가락 사이로 빠져나간다면 용납할 수 없을 것입니다.

소식 듣고 싶어 안절부절못하고 있습니다. 셰리든 포드가 '싱싱Sing Sing'[1] – 혹은 '덤스Tombs'[2] 혹은 〔그놈 부류의〕 죄수나 뜨내기들을 안전하게 격리하는 모처에 있다는 소식 한 마디만 전보로 알려 주세요!

그 정도의 혁혁한 성과라면 충심 어린 경하를 받아 마땅하죠.

진심입니다 친애하는 앨런 씨

늘 진심을 전하며
제임스 맥닐 휘슬러

1 미국 뉴욕 주 동남부 허드슨 강에 면한 마을 오시닝에 있는 주 교도소의 옛 명칭　2 뉴욕 시 맨해튼에 있던 남자 구치소

London Oct. 16. 1773

My Lord

I was out of Town when your Lordships note arrived or I should have answerd it immediatly. Mr Paro says the Picture of the Lake of Como will be quite finished in a weeks time when he will send it as directed to St. James. Square the price will be the same as that which was in the Exhibition which was eight Guineas.

I fear our Scheme of ornamenting St. Pauls with Pictures is at an end, I have heard that it is disaproved off by the Archbishop of Canterbury and by the Bishop of London For the sake of the advantage which would accrue to the Arts. by establishing a fashion of having Pictures in Churches, six Painters agreed to give each of them a Picture to St Pauls which were to be placed in that part of the Building which supports the Cupola, which was intended by Sir Christopher Wren to be ornamented either with Pictures or Bas-relliefs as appears from his Drawings. The Dean of St Paul and all the Chapter are very desirous of this scheme being carried into execution but it is uncertain whether they will be able to prevail on those two great Prelates to comply with their wishes.

I am with the greatest respect
Your Lordships most humble
and obedient servant
Joshua Reynolds

1750–52년 레이놀즈가 이탈리아를 방문하고 돌아오기 전. 영국에서 초상화를 바라보는 시선은 기본적으로 예술 형식이라기보다 사회 엘리트층에 복무하는 사치 산업이었다. 레이놀즈의 생각은 달랐다. 일주일 꼬박 작업하기를 밥 먹듯 하며, 고전기 조각과 옛 대가들의 그림에서 포즈를 가져다 18세기 고관대작들의 초상화에 적용해 돈벌이를 도모했다. 그는 아이들을 유독 정감 있게 묘사했는데, 1761년경 그린 귀족 작가 겸 정치가 요크의 딸인 아마벨과 메리 제미마 요크의 이중 초상화(오하이오 클리블랜드 미술관 소장)에서 그런 점을 확인할 수 있다.

　한편 레이놀즈는 아카데미 프랑세즈를 본떠 영국학사원을 설립해 예술가의 직업적 위상을 높이는 데 진력하고 있었다. 1768년 왕립예술원이 설립되고, 그가 초대 원장을 맡는다. 왕립예술원 초창기에 윌리엄 파스 전을 열어 알프스 지역 풍경화를 영국에 처음 선보였다. 요크의 런던 저택으로 배달될 이 그림은 매우 합리적인 가격의 코모 호수 풍경화였다(이 무렵 레이놀즈는 초상화 한 점에 160파운드를 받았다). 레이놀즈는 그림이 공적인 장의 중심부에 놓이도록 호시탐탐 기회를 노렸다. 그는 세인트 폴 대성당에 그림을 설치하기 위해 요크와 공모했지만, 이 계획은 수포로 돌아갔다.

...

런던

각하

각하의 편지가 도착하고 바로 답을 드렸어야 할 시점에 도심을 떠나 있었습니다. 〔윌리엄〕 파스 씨 말이, 코모 호수의 그림을 몇 주 안에 끝내서 세인트 제임스 광장으로 바로 보낸답니다. 가격은 전시회 때와 같은 8기니[1]가 될 것입니다.

　저는 세인트 폴 대성당에 그림을 설치하는 안이 중지될까 걱정입니다. 캔터베리 대주교와 런던 주교가 불허했다는 얘기가 들리더군요. 교회당에 그림을 거는 흐름을 만들어 미술에 이익을 꾀하기 위해, 화가 여섯 명이 세인트 폴 대성당에 그림을 기증하기로 합의했고, 이 그림들을 돔을 지탱하는 부분에 설치할 터인데, 크리스토퍼 렌[2] 경이 드로잉에 표시한 것처럼 그림이나 얕은 돋을새김 조각품 장식을 넣으려 했던 지점입니다. 세인트 폴 대성당 주임 사제와 총회 전원은 이 구상의 실현을 갈망하고 있지만, 그 바람을 이뤄줄 수 있는 위대한 고위 성직자 두 분을 이길 수 있을지 미지수입니다.

각하를 매우 존경하는
가장 보잘것없는 순종적인 종
조슈아 레이놀즈

1 영국의 구 금화. 21실링, 현재의 1.05파운드에 해당　2 역사상 가장 찬사를 받는 영국 건축가로, 세인트 폴 대성당을 재건했다.

March 15. 54

Miss Gloria S. Finn.
6124 33rd St. N.W.
Washington, D.C.

Dear Miss Finn,

Thank you for your letter asking my husband and myself
to take part in your rug project. I think we will have
to know a little more about your rugs before we can make
a decision.

Some of the questions that come to my mind are : what size
are the rugs to be? Who supervises the dying of the yarn?
is there any restriction in regard to the number of colors
to be used? At what prize are they to be sold and what is
the fee, in terms of percentage, we may count on ?
Could you send some photos of rugs of your workshop?
I think that would be easier that bringing them to New York.
Also I do not know when we can be there.

Thank you for your interest,

Sincerely yours,

Anni Albers

애니 앨버스가 •━━━━━━━━━━━━━━• 글로리아 핀에게 1954년 3월 15일
Anni Albers (1899~1994) Gloria Finn (1923-2013)

섬유 디자이너 앨버스와 그녀의 남편인 예술가 요제프는 1933년 독일에서 미국으로 이주했다. 두 사람은 여러 분야를 아우르는 바우하우스¹ 디자인 스쿨에서 교편을 잡고 있었다. 바우하우스가 폐쇄된 후, 나치의 적의에 직면한 요제프는 노스캐롤라이나 주의 실험적인 블랙마운틴 칼리지의 예술 교육 분과장을 맡아 달라는 요청을 받아들였다. 앨버스는 '실험적 구성과 디자인 실험실'의 관점에서 직조 파트를 맡았다. 천연 섬유와 셀로판이나 알루미늄 같은 합성 섬유의 혼방으로 직물을 짜고, 우연히 발견된 물건들로 보석 세공을 시작했다. 그녀의 패턴은 바우하우스 양식의 기하 추상적 색 배열에서 출발해서, 요제프와의 여행에서 발견한 고대 메소아메리카² 직물의 요소들을 융화하는 쪽으로 진화한다.

　젊은 섬유 디자이너 핀에게 보낸 앨버스의 편지는, 요제프가 예일 대학 디자인과 학장에 임용된 1950년 뉴 헤이븐 시절에 쓴 것이다. 이름도 작업 성향도 생소한 인물의 요청에, 전문가로서 조심스러우면서 대범한 회답이다. 핀과 앨버스의 갑작스런 접촉의 결과는 무엇보다도 디자인 협업으로, 앨버스의 가장 유명한 디자인 중 하나인 〈양탄자Rug〉(1959, 코넬 대학 존슨 미술관 소장)가 탄생하는 계기가 됐다. 적갈색 수직 천에 켈트 매듭 문양을 짜 넣은 것으로 – 지도에서 보는, 굽이치는 선들을 통해 '실 한 올의 사건'을 탐색하는 자유분방한 선언이었다. 핀이 이것을 전공인 수직 매듭 기법으로 짰다. 핀은 훗날 영국인 변호사 윌리엄 데일 경과 결혼하고, 공예협회 일원이 되었으며, 자신의 고대 중동산 구슬 컬렉션을 대영 박물관에 기증했다.

글로리아 S. 핀
노스웨스트 33번가 6124, 워싱턴 D. C.

핀 양,

저희 부부에게 당신의 양탄자 프로젝트 참여를 요청하는 편지 고마워요. 우리가
결정하려면 우선 당신의 양탄자에 대한 정보를 조금 더 알아야 할 것 같네요.
　생각나는 대로 질문 드릴게요: 양탄자 사이즈는요? 실 염색은 누가 관할할 건가요? 색의 개수 제한이 있나요? 가격, 몫 배분, 즉 우리 쪽에서 생각할 수 있는 비율은요? 작업장에 있는 양탄자 사진을 볼 수 있을까요? 양탄자들을 뉴욕으로 가져오시는 편이 더 낫지 않을까 싶어요. 우리가 언제 그곳에 갈 수 있을지 모르겠거든요.
　관심 가져 주셔서 고마워요.
　당신의 진실한 벗,

애니 앨버스

1 1919년 건축가 발터 그로피우스가 미술학교와 공예학교를 병합하여 설립했으며, '집을 짓는다'는 뜻의 하우스바우Hausbau를 도치한 것이다. 주된 이념은 건축을 주축으로 삼고 예술과 기술을 종합하려는 것이었다. 2 북아메리카의 역사적 지역과 문화적 지역으로 대략 멕시코 중부에서 벨리즈, 과테말라, 엘살바도르, 온두라스, 니카라과, 코스타리카 북부까지 뻗어 있다.

Sonntag. 17. April. Cambr. 29.4.

Mein lieber Breuer, als ich in Hartfort war hörte ich † von Russel Hitchcock, dass du in Europa bist. Nun gab ich aber Donner und es stellte sich heraus, dass du doch in Harvard Univ. bist. Also wo bist du endlich.² Ich habe mir aus dem Grunde † die meinen aufenthalt in New-York nicht gemeldet. — Meine Ausstellung in Julien Levy Gallerie wird ~~wird~~ noch zwei wochen dauern. Wirst du die Zeit haben es zu besuchen sodass wir uns hier sehen könnten. — Ich möchte gerne dich wieder sehen. schreibe mir ein paar Worte und was wir machen könnten um uns zu treffen.

나움 가보가 ●─────────────── ● 마르셀 브로이어에게

나움 가보가 ●
Naum Gabo (1890–1977)

마르셀 브로이어에게
Marcel Breuer (1902-81)

1938년 4월 17일

러시아에서 태어난 가보는 공식적으로 예술 혁신을 외친 러시아 혁명에 뒤이어 국가가 예술 혁신을 독려한 몇 년 사이에 나름의 '구성적' 조각 개념을 발전시켰다. 가보는 조각이란 단단한 물체이기보다 공간에 관한 것이며, 자신의 조각품들은 본질적으로 아이디어로서 존재하기에 재료, 장소, 크기를 달리해서 반복 구현할 수 있다고 믿었다. 1922년 베를린으로 이주하면서 그의 떠돌이 생활이 시작되는데, 이때 그는 달랑 여행 가방 하나에 작품의 축소 모형을 담아 갔다. 독일에서 가보는 건축가 마르셀 브로이어를 포함해 바우하우스와 관련이 있는 예술가와 디자이너들을 만났다. 파리에서도 작업을 했는데, 댜길레프의 러시아 발레단Ballets Russes을 위한 무대 장식과 의상을 디자인했다. 가보는 나치즘의 위협이 고조되자, 1936년 런던에 정착했다. 그는 바버라 헵워스, 벤 니콜슨, 헨리 무어, 브로이어처럼 유럽 망명자들이 모인 햄스테드 아방가르드 서클의 카리스마 있고 영향력 있는 구성원이었다. 헵워스와 니콜슨은 미국 태생의 영국 국적자 미리암 프랭클린과 가보의 결혼식 증인이 되었는데, 프랭클린은 가보가 런던으로 이주하게 된 또 다른 이유였다.

가보는 1938년 4월 줄리앙 레비 화랑 전시 개막식에 참석하기 위해 뉴욕에 체류 중이었다. 브로이어는 하버드 대학의 건축학과 교수직을 맡기 위해 지난해 미국으로 이민했고, 그곳에서 발터 그로피우스 전 바우하우스 교장과 함께 미국 건축가들을 모더니즘의 원리로 교육하고 있었다. 건축사학자 헨리-러셀 히치콕과 전 독일 박물관 관장이자 로드아일랜드 디자인 스쿨의 교장으로 재직하고 있는 알렉산더 도머도 함께 교류했다. 이 불안정한 시대에 저마다 부단히 움직이고 있는 상황이었다. 가보는 브로이어에게 '진짜 어디 있는 건가? 우리 언제 만나지?'라고 묻는다. 그만의 특징적인 독일어로 쓴 편지로, 브로이어에게 처남의 뉴욕 주소를 알려 준다. 전쟁이 끝난 후, 가보 역시 미리암이 성장기를 보낸 미국으로 출항하게 된다. 1940년대의 기준에서 급진적인 – 자신의 아이디어들이 – 영국에서보다 좀 더 수용적인 관람자를 만나게 될 거라는 확신이 있었던 것이다.

··

친애하는 브로이어,

하트퍼드에 있을 때, 러셀 히치콕에게 자네가 유럽에 있다는 말을 들었네. 하지만 도머를 만나고, 자네가 하버드 대학에 있다는 걸 확인했어. 진짜 어디 있는 건가? 이러니 자네에게 내 뉴욕 체류를 말하지 않았지 – 줄리앙 레비 화랑의 내 전시가 2주 남았네. 이곳에 들러 얼굴 볼 시간 되지? – 자넬 정말 다시 만나고 싶네. 몇 자 적어 보내게. 만날 기회를 마련해 보게 말이야. 난 6월에 런던으로 돌아갈 작정이네. 그 전에 자네를 보았으면 해. 뉴욕에 있는 내 주소는: 웨스트 79번가 176야. 하지만 – 엠파이어 스테이트 빌딩 조 이스라엘 씨 댁내 – 가 더 확실해. 지금 아파트에 가구 설치 중이라 5월에나 들어갈 것 같거든.

우리 부부와 런던 친구들 일동 따뜻한 인사를 전하며
가보

렘브란트는 1639년 1월 암스테르담의 부촌 신트 안토니스브레스트라트에 저택(현 렘브란트의 집Rem-brandthuis Museum)을 구입하고, 아내 사스키아와 5월에 이사할 예정이었다. 그동안은 물품 선적과 하역으로 분주한 부두와 창고들이 즐비한 구역인 빈넨(안쪽) 암스텔 수로 위에 소위 수이커배커리(설탕 제과점) 옆 집을 세냈다. 렘브란트와 사스키아의 웅장한 새 작업실 겸 집은 13,000길더'였는데, 렘브란트는 감당할 만한 금액이라고 생각했고 저택이 안겨 줄 사회적 명성을 확보했다. 그러나 시인이자 작곡가, 외교관인 하위헌스에게 보낸 편지 일곱 통을 보면, 작품 활동으로 고소득을 유지하는 것은 늘 어려운 일이었음을 알 수 있다. 이 편지는 성경 속 장면인 예수의 매장과 부활을 그린 그림 두 점을 이야기하고 있다. 렘브란트는 하위헌스가 중개인 역할을 해서, 오라녜 공 프레데릭 헨드릭에게 2,000길더를 받기를 바랐다.

 렘브란트는 한 달 동안 결제를 기다린 끝에 마지못해 1,600길더를 받아들였는데, 세금 징수관 요하네스 위턴보하르트에게서 받으리라 기대했다. 마침내 왕자는 티만 판 볼베르겐을 시켜 렘브란트에게 1,244길더를 지불할 것을 허가했다. 렘브란트는 윗사람을 대할 때 예술가에게 기대되는 격식으로, 조바심을 다독이며 하위헌스에게 운을 뗐지만, 실제 액수는 기대 수준과 어긋났던 것으로 보인다. 편지의 수정 횟수를 보면 서둘러 썼음을 짐작할 수 있고, 하위헌스에게 이전에 보낸 여섯 통의 편지에 비해 애써 자제력을 발휘한 양 글씨는 더 가지런하지만, 덜 화려하다는 점이 눈에 띈다.

귀하께:

편지가 귀하께 폐가 될까 주저되지만, 제가 지불 지연에 대해 세금 징수관
위턴보하르트에게 항의한 후, 그분이 제게 말한 것이 있어서 이렇게 편지 올립니다.
회계 담당자 볼베르겐은, 대금 청구는 매년 이루어지는 것이 아니라고 부인했습니다.
지난 수요일, 세금 징수관 위턴보하르트가 이 건 관련해서, 볼베르겐이 6개월마다
대금을 청구해 가서, 그분 사무실에 4,000,000길더 넘게 공탁돼 있다는 답을 주셨습니다.
사태의 진상이 이러하니, 부디 제 힘으로 번 1,244길더를 받을 수 있도록 지불 명령서를
신속히 처리해 주시기를 귀하께 간청합니다. 그렇게만 해 주신다면, 귀하를 우러러
받들며, 우정을 보여드리는 것으로 영원토록 귀하께 보답할 것입니다. 귀하께 진심으로
우러난 인사를 전하며, 하느님께서 귀하의 만수무강을 허락하시고, 귀하께 강복하시기를
소망합니다.

 귀하의 친절하고 다정한 하인
 렘브란트

제 주소지는 빈넨 암스텔 위의 설탕 제과점입니다.

1 네덜란드의 옛 화폐 단위. 2002년에 유로로 대체됐다.

Samdi

Monsieur de Nemurières

c'est par la condition de votre
lettre que j'ai cru que c'était
de la part de l'administration
que vous me demandiez ce
tableau — en effet, si
comme vous me le dites c'est
une personne qui le désir,
j'aurais pu faire d'autres conditions,
et si cette personne continue
de le désirer, qu'elle veuille donc
dire quel prix elle peut
y mettre, je verrai si je puis
lui céder.

Je vous remercie beaucoup
de vous être occupé de cette
affaire dans mon intérêt.
Veuillez accepter mes salutations,
empressées

Gustave Courbet

1860년대 쿠르베는 성공한 중견 예술가로서 프랑스 기성 사회 및 미술계와 애증 관계에 있었다. 그는 1850년대 초 화가로 첫발을 내딛었을 때, 농민의 삶을 감정을 개입시키지 않고 있는 그대로 보고 그리는 것으로 악명을 떨쳤다. 다정하게 이상화한 이미지나 로맨틱한 영웅적 이미지의 정통 회화를 기대하는 시기에, 쿠르베의 미술, 선언, 고집스러운 붉은색 서명은 마치 '혁명의 돌팔매'로 느껴졌다. 평론가들은 그의 '평등주의 그림'이 '예술을 파괴하고 있다'고 혹평했다. 그는 1855년 자신의 전시를 소개하는 형식으로 '우리 시대 관습, 관념, 행태를 바꾸고 … 살아 있는 예술을 창조하는 것'을 목표로 천명한 『사실주의 선언The Realist Manifesto』을 출간했다. 예술에서의 리얼리즘은 사회적으로 진보적인 정치와 단단한 동맹 관계였다. 그렇지만 1866년 그의 실물 크기 누드화 〈여인과 앵무새Woman with a Parrot〉가 살롱전 명예관에 걸렸을 때, 파리 주재 오스만 대사를 포함한 뭇 수집가들의 구애를 받았다. 그는 그해 칼릴 베이를 위해, 침대에 누운 레즈비언 커플을 담은 〈수면Sleep〉(프티 팔레 박물관 소장)을 그렸다.

군소 귀족이자 골수 우익 인사인 예술 행정가 드 센비에르는, 1861년 국가 소장의 프랑스 현대미술품이 전시된 뤽상부르 박물관의 보조 큐레이터가 되었다. 그는 '선량한 세상 사람들'을 그릇되게 표현하는 것에 반기를 들며, 예술 민주주의 이념, 특히 쿠르베류의 화가들을 혐오했다. 쿠르베의 편지 어조가 조심스러운 느낌을 준다면, 왜 드 센비에르가 〈플레지르 연못가 사슴의 귀환The Return of the Deer to the Stream at Plaisir-Fontaine〉(오르세 미술관 소장)을 구입하려고 자신에게 접근했는지 갈피를 못 잡은 탓일 것이다. '민주주의'도, 성애도 아닌, 숲이 우거진 평화로운 고향 풍경은 그의 예술에 또 다른 면이 있음을 대변한다. 그런 면이 나폴레옹 3세의 아내 외제니 황후의 흥미를 끈 게 분명하다. 쿠르베는 협상에 드 센비에르를 대리로 세운 '인사'가 상류층 고객임을 인지했음 직하다. 하지만 그녀의 정체를 알아챘는지에 대해서는 함구한다. 〈플레지르 연못가 사슴의 귀환〉은 1866년 살롱전 전시가 끝나고 주식 중개인 에릭 르펠–쿠앵테에게 15,000프랑에 팔렸다.

드 센비에르 귀하

귀하의 편지 어투가 간결해서, 기관에서 이 그림에 대해 문의한 줄 알았습니다 – 밝히신 대로, 그것을 [구입을] 원하는 분이 어떤 여성이라면, 조건들을 달리했을 텐데요; 그분이 아직 그림을 원하시는지, 얼마를 생각하고 계신지 알려주시면, 그 제안을 받아들일 수 있는지 보겠습니다.

저를 위해 이 일을 처리해 주셔서 대단히 고맙습니다.

모든 행운을 빕니다,

귀스타브 쿠르베

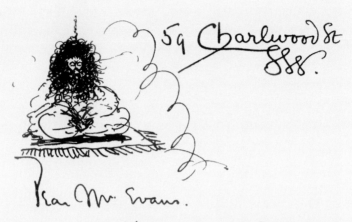

59 Charlwood St
888.

Dear Mr Evans.

There is no doubt
that I shall get the "Shaving"
to do. Chapman & Hall are
much taken with my work &
are willing to wait till the
Autumn to make a start.
all now depends upon the
Immortal George. I am
collecting my Persianesques &c

19살의 비어즐리는 사무원으로 일하면서 작가를 꿈꾸었고, 1891년 7월 유명 화가 에드워드 번–존스에게 드로잉 몇 점을 보여 주었다. 그는 번–존스에게 '누군가에게 예술을 직업으로 삼으라고 권하는 일이 거의 없거나 아예 없지만, 네 경우는 달리 도리가 없다'는 말을 들었다. 이내 비어즐리는 돈벌이로 토머스 맬러리의 중세 서사시 『아서왕의 죽음Le Morte d'Arthur』 신판에 삽화를 그리게 됐고, 1893년에는 사진작가 에번스의 사진 모델이 됐다. 섬세한 얼굴을 비현실적으로 긴 손가락으로 받친 날카로운 옆모습은 예술을 위한 예술, 즉 영락없이 탐미주의자 캐리커처로 보인다. 이 무렵 에번스에게 쓴 편지는 맬러리 프로젝트와 또 다른 프로젝트, 조지 메러디스의 동양 판타지 소설 『섀그팻의 면도The Shaving of Shagpat』 신판의 채프먼&홀 출간 건을 언급하는데, 후자는 실현되지 않았다.

　　　　　　　　　　　　　　　　　　　　　　　　　　　　　　　　　찰우드 59번가

에번스 선생님,

제가 '실력 발휘'할 것임은 의심의 여지가 없습니다. 채프먼&홀은 제 작품에 반해 착수 시기를 가을까지 미뤄도 좋답니다. 이제 모든 건 불멸의 조지Immortal George[1] 손에 달렸습니다. 저는 그에게 보여 줄 페르시아풍 자료 등등을 수집 중이며, 그가 제 작품을 좋아할 것이라고 확신합니다. 오늘 저녁 저는 섀그팻의 멋진 머리를 단숨에 그렸습니다 – 대가의 마음을 사로잡을 블레이크 식 불가사의죠.
　채프먼&홀은 상당액을 줄 요량인 것 같아요.
　선생님께서 친절하게 빌려주신 죽음Morte 드로잉들을 돌려드립니다.
　힌트 주셔서 대단히 감사합니다.

　　　　　　　　　　　　　　　　　　　　　　　　　　　　　　언제나 당신의 벗
　　　　　　　　　　　　　　　　　　　　　　　　　　　　　　오브리 비어즐리

메러디스가 섀그팻의 머리에 집착하지 않는다면 (제 생각엔 그럴 거 같은데) 원하시면 그 드로잉을 선생님께 드릴게요.

Многоуважаемый Анатолий Васильевич

В виду варварского обращения современной культуры с произведениями нового искусства, в том числе и моими работами, которые находятся в оживлённом спросе как в центре так и в провинции напр. в Витебске я нашёл, все работы художников свалены в кучу со всевозможным хламом в кладовой комнате представляющей мусорный ящик, но не музей, между тем в Витебске есть небольшой музей в котором хранится маска Наполеона, Пушкина и несколько Киргизских ожерелий черепков и обеденная посуда, сушёная тыква для воды, в чём предоставители мусорной кучи ещё видят некоторую ценность, что их и отличает от Крыловского Петуха, по которому искусство одинаково как и все похожи на пришельцев Петухов, в нём ничего не видят, на всех мер не принимают, и скажи, что же от них требовать, когда в самих Правительственных газетах часто читаешь всякого рода оскорбления, всюду плюют и харкают в нос искусству и их представителям по слепоте своей думающие, что новое искусство глаголемица. Очень досадно, что такие революционные люди уподобляются тем варварам, которые жили не постигая тех что открыл и осуществился в мире напр. в правде в Отделе Богуславский удачно показывал расход на футуристов в весьма р. рублей № 224 позиции „Прочь этих нахлебников с шеи государства", разве этот человек понял что либо а что значит это отнёс в провинции, оно значит дальше и сожал в тюрьму. Ночи. Конечно всякое Государство должно сохранить все традиции всему новому, тоже Грабарь также имелся на Сезана, а теперь пишу эту новую традицию с другой теми с вами одного произведения. В чём же культура и где она. Нахлебникам нет места, мне это уже говорят, тогда один идол выгонят нас на острова, конечно нужно выдать штаны и средства иль штаны продавать, что бы прокормить себя и семью иже. Я например в кучу санатория подал в подвал чуть не задохся в нём. Но спасибо Ваше письмо о помещении меня в санаторию Коурулово, оно было найдено при аресте, если же уже было арестовать то очевидно делать чего нечего совсем. Но об этом нечего писать. и я обращаюсь к Вам, чтобы Вы посодействовали мне вернуть принадлежащие у меня картины незрячих из Витебской муз. пом. я не смог бы выкупить свои же картины ценные для меня за которые я получил в 19 году 9 тоздуб. и теперь вознаграждать и выкупить все. тем самым увековечивая Богуславский фрше и К° и Краби.

Очень жаль, что правда захватила в свои руки всею правду и тем самым не может помочь дополнить отчёт ибо всё тоже все ложь. нельзя также и напечатать брошюры о футуризме, которую я писал, а может быть она рукопись была уже в мозах тоже. Богуславский фрше и К° иже у них все люди забиты предрассудками и невежеством. Какая разница в их суждениях с теми Яхоновскими Афросами Толстовским Мамонтовыми из Русского Слова и Русских Ведомостей так революцио произошла в харак, но в мозах штанов, Яблоновский или фрше разве между ними разница. Богуслав. и фрше и ещё много соте сравнений но шестом Бог сердит.

К. Малевич

카지미르 말레비치가 •───────• 아나톨리 바실리예비치 루나차르스키에게 1921년 11월
Kazimir Malevich (1879–1935) Anatoly Vasil'yevich Lunacharsky (1875-1933)

1917년 10월 혁명[1] 이후 몇 년 동안 러시아 아방가르드 예술가들은 새로운 소비에트 국가를 위한 시각 언어를 창조하는 데 주도적인 역할을 했다. 아방가르드 예술에 대한 레닌의 불신에도 불구하고, 예술을 애호하는 고학력 인민위원회 교육위원 루나차르스키가 사회·교육 운동에 예술가들을 적극적으로 끌어들이는 가운데, 1919년 말레비치가 비텝스크의 벨라루스 시 미술학교를 샤갈로부터 인수한다. 말레비치는 〈검은 사각형Black Square〉(1915, 모스크바 드레티야코프 미술관 소장) 같은 그림으로 단호한 형태 추상을 개척한 인물이었다. 그는 비텝스크에서 자신의 급진적인 아이디어를 실현하기 위해 예술가와 디자이너들을 모아 우노비스UNOVIS('새로운 예술의 동의자들')[2]라는 그룹을 만들었다. 이들은 혁명 기념일 축하를 위해 시가지를 원, 사각형, 색색의 선들로 장식하여, 주민들을 어리둥절하게 만들기도 했다.

　1921년부터 아방가르드 예술에 대한 당국의 태도는 급속히 굳어졌다. 공산당 기관지 「프라우다Pravda」는 '새로운 예술'에 대해 말단 당원 미하일 보구슬라프스키 같은 사람들의 공격을 뻔질나게 실어 날랐다. 말레비치는 체카(비밀경찰)의 방문을 받고, 국가 전복죄로 고발되어 체포되었으며, 루나차르스키의 편지에 의지해 풀려난다. 루나차르스키에게 보내는 편지는 비텝스크에서 점점 커져 가는 절망감과 궁지에 몰린 상황을 여실히 보여준다. 그는 몇 주 뒤 페트로그라드(현 상트페테르부르크)로 떠났다.

───────────────────────────────────────

아나톨리 바실리예비치,

작금의 문화가 제 작품들을 포함해서 중앙과 지방(예를 들어 비텝스크)에서 동등하게 존경받는 신예술 작품들을 대하는 야만적인 처사를 말하자면, 예술가의 작품을 박물관보다는 쓰레기통에 가까운 부적절한 공간에 온갖 쓰레기들과 함께 쏟아 놓은 걸 봤습니다. 하지만 비텝스크에는 나폴레옹과 푸시킨의 가면은 물론이고, 지역 공무원들이 애지중지하는 키르기스 목걸이, 반지와 식기, 조롱박까지 보존하고 있는 박물관이 있습니다. [⋯] 이들은 신예술은 안중에도 없으며, 그것을 보호하기 위해 아무것도 하지 않습니다. 심지어 관보에서까지 종종 갖은 모욕을 당하시는 판국이니, 그들에게 기대할 게 있을까요? 그들이 신예술과 그 대변자들에게 침을 뱉으며, 까막눈으로 신예술을 타구[3]라고 여기는 도처에서 [⋯] 예컨대, 보구슬라프스키는 미래주의 예술에 쓰인 6억 루블에 대한 사실을 왜곡하여 「프라우다」 224호에 '이 기생충들을 국가의 어깨에서 털어 내라'고 썼습니다. 이 남자는 정녕 이해할 머리가 없는 건가요? 그의 글이 지방 사람들에게 무엇을 의미하겠습니까? '그들을 쓸어 내 지하실에 가둬라!'는 뜻입니다 [⋯] 요양소 대신 지하실에 갇혀 끽소리도 못할 뻔했어요. 어쨌든 고맙습니다 – 요양소를 알아봐 주신다는 당신의 편지가 정말 도움이 됐습니다. 그들이 제가 체포될 때 그걸 발견했으니까요. 저까지 감옥에 들어가면, 체카가 할 일이 충분치 않을 터 [⋯]
K 말레비치

───────────────────────────────────────

1 볼셰비키 혁명이라고도 한다. 레닌의 지도하에 볼셰비키들에 의해 이루어졌으며, 카를 마르크스의 사상에 기반한 20세기 최초이자, 세계 최초의 공산주의 혁명이었다. 2 절대주의 양식의 러시아 예술가 단체 3 과거 가래나 침을 뱉는 데 쓰던 그릇

Red Hill July 16 /73

Dear Sir
Here annexed is a Sketch of the Constable picture Which I took up at your request & painted some sheep into — And in order to make it Clear Where my work begins & ends I have indicated the Constable by black ink and my work by red chalk — Hoping this will answer the end you propose — I am yours faithfully

John Linnell Sen

James Muirhead Esq

Answer to letter of the 15th /3

1873년 7월 1일 화상 두 사람이 린넬을 찾아왔다. 그는 일기에 '뮤어헤드 씨와 브라운 씨가 컨스터블이 그린 것이라고 해서 구입했다고 한다'고 적었다. 그들은 그림의 수정을 부탁하고, 그는 '양 몇 마리를 넣어 컨스터블&린넬 그림으로 만드는' 데 동의한다. 2주 안에 일을 끝내고 100파운드(지금 약 6,300파운드)를 받기로 한다. 만나고 정확히 보름 뒤에 뮤어헤드에게 보내는 편지는, 기일을 잘 맞추기로 유명한 그의 평판을 증명한다. 그는 마감일을 맞추었으며, '제가 손댄 게 어디서부터 어디까지인지 분명히 하기 위해' 그림을 색별표식으로 스케치한 것도 넣었다.

이 단계에 이르러, 린넬은 영국에서 상업적으로 가장 성공한 예술가 중 한 사람이 된다. 초상화와 풍경화를 팔아 서리 주의 레드 힐에 저택을 짓고, 그곳에서 아홉 자녀를 집에서 교육했다. 그는 땅 자체를 경작하는 것보다 농경의 풍경을 그리는 것이 훨씬 돈이 된다는 것을 알고 있었다. 독실한 기독교 신자로서, 전원 풍경에 대한 그의 감정은 양떼와 목동들, 추수와 경작 같은 성서적 상징들로 가득했다. 린넬에게 양은 단순한 그림 장식 이상이었다: 이를테면 〈사색Contemplation〉(1864–65, 테이트 소장)의 목동이 모는 평화로운 양떼는 그에게 독서로 정신을 고양시킬 만한 고요한 시간을 약속하는 것처럼 보였다.

린넬은 1820년대에 몽상적인 예술가 윌리엄 블레이크와 새뮤얼 팔머를 따르는 추종자였는데, 팔머는 그에게서 돈, 인맥, 작품 주문 등의 도움을 받았다. 막내딸 하나가 1837년 팔머와 결혼한 후 장서 관계는 더욱 껄끄러워졌다. 린넬은 또 존 컨스터블과도 애증 관계에 있다. 왕립예술원 회원에 선출되는 데 거듭 실패한 게 이 나이 든 예술가 탓이라고 확신했던 것이다. 그는 컨스터블의 풍경화(진위를 떠나)라고 하는 그림에 '개입'한 데 대해 일말의 거리낌도 없었던 것 같다.

───

　　　　　　　　　　　　　　　　　　　　　　　　　　　　레드 힐

귀하께

여기 첨부한 것은 귀하의 요청에 따라 양 몇 마리를 넣은 컨스터블 그림의
초안입니다 – 제가 손댄 게 어디서부터 어디까지인지 분명히 하기 위해, 제가 한 것은 붉은
초크로, 컨스터블이 한 것은 검은 잉크로 표시했습니다.

이것이 귀하가 제안한 목표에 대한 답이 되기를 바라며, 저는 한결같이 귀하의 것입니다.

　　　　　　　　　　　　　　　　　　　　　　　　존 린넬 시〔니어〕
　　　　　　　　　　　　　　　　　　　　　　　제임스 뮤어헤드 님
　　　　　　　　　　　　　　　　　1873년 7월 15일의 편지에 대한 답장

20살의 워홀이 처음으로 전문적인 일을 맡겨 준 잡지 『하퍼스 바자Harper's Bazaar』의 보조 편집자이자 사진작가인 라인즈에게 (매우) 간략한 이력을 적어 보내고 있다. 1949년 워홀은 피츠버그의 카네기 공과대학에서 학업을 마치고 뉴욕에서 상업 미술가로 막 발돋움하고 있었다. 향후 10년 동안 그는 『하퍼스 바자』에 수백 점의 삽화를 싣게 되는데, 이 잡지의 패션 편집자 다이애나 브릴랜드는 라이벌인 『보그Vogue』에 비해 현대적인 느낌과 생동감 넘치는 현재성을 더욱 강화하기로 작정한 터였다. 구두, 드레스, 핸드백, 시계 – 각양각색의 패션 액세서리 – 를 그린 워홀의 참신한 삽화들은 1950년대 시크chic[1]를 장난스럽게 비튼 것이었다. 그의 이력은 1955–56년 밀러&손스 구두 광고캠페인 수상으로 정점에 이르렀다. 그는 1960년대 초반에 이르러서야 만화와 광고를 바탕으로 그림을 그리기 시작했으며, 미국 팝아트의 새로운 물결과 동일시되기 시작했다.

안녕하세요 라인즈 씨 정말 고맙습니다

인물 정보
　제 인생은 관제엽서 한 장 분량도 안 됩니다.
　1928년 피츠버그에서 태어났습니다(다들 그렇듯 – 제철소에서)
　카네기 공과대학을 졸업했고 지금은 뉴욕 시의 바퀴벌레가 들끓는 아파트에서 다른 아파트로 이사 중입니다.

앤디 워홀

7장

여행

"베네치아로 갔으면 해요"

Villa Fijini. Bargano.

Monza

Italia

VILLA TENNYSON
SANREMO.

8 September. 1885

My dear Hallam,

The Photograph arrived quite safely yesterday Evening, & I am delighted with it. I am so much obliged to you. I always felt sure she had beautiful eyes, in spite of the 1st Photograph what probably was so arranged by the wife or other feminine party belonging to the Photographer who had got ugly eyes, & was jealous of all pretty ones. As soon as I get back to Sanremo I shall have the likeness framed; the face is so charming that even if it belonged to Mrs. Peregrine Pobbsquott or any one else & not Hallam Tennyson's wife it would be a lovely portrait to look at. The arrangement of the hair is perfect. — how strange that 9 out of 10 women cannot see that such a simple matter improves their beauty, &

— on the contrary — prefer nothing but Goat curls & other hideousness! Thank you very dear boy, & likewise give my thanks to your Audrey — for you have both given me a real pleasure. ¶ I leave here to morrow, & return to my native 'ome at Sanremo — going by Milan & Savona — a railway journey, I detest — for I am not very feeble. The Mundellas were coming to see me here, but I wrote to put them off. We meet at Milan: it is so wet here now that there is no fun for the time being. ¶ I succeed to Sanremo 120 of my 200 Tennyson illustrations, these 120 pretty well completed. More about the whole w-ork at a few other times. ¶ I have just had a very nice letter from your Uncle Edmund, & have made a Confidence to him (& to the D of Argyll — with whom I am in correspondence about certain Nile stratification,) which I shall repeat to you in words, on the wuyfsleep. ¶ I often think of you all at Aldworth & should like to be there. Give my love to your Mother & Father & to the Lionels & to your Audrey.

You are so fortunate indeed to be so happy a marriage, yet I fancy the happiness is well merited: if only for your Father & Mother's sake — not to speake of your own, which you are by no means in bad case. Good bye by dear Hallam —

Yours affectionately, Edward Lear

1

When leaving this beautiful blessed Brianza
My trunks were all corded & locked except one,
But that was unfilled, though a dismal mancanza,
Nor could I determine on what I should have done.

2

For, out of three volumes, (all equally bulky,)
Which — travelling, — I constantly carry about,
There was room but for two. So, though angry & sulky,
I had to decide as to which to leave out.

3

A Bible! a Shakespeare! a Tennyson! — Stuffing
And cramming and squeezing were wholly in vain.
— A Tennyson! — Shakespeare! and Bible! — all puffing
Was useless, and one of the three must remain.

4

And this was the end, (as is truth & no libel ;)
A weary with thinking I settled my doubt
As I packed & sent off both the Shakespeare & Bible,
And finally left the "Lord Tennyson" out!

Villa Fijini. Bargano. Monza.
8 Septr. 1885

에드워드 리어가 ・────────────────・ 핼럼 테니슨에게　1885년 9월 8일
Edward Lear (1812-88)　　　　　　　Hallam Tennyson (1852-1928)

리어는 로마에 거주하는 외국인 예술가로, 1849년 이탈리아 혁명[1]의 위협 때문에 돌연 영국으로 돌아와야 했다. 그는 최근 성격이 아주 다른 책 두 권을 출간한 터였다. 『이탈리아 여행 삽화*Illustrated Excursions in Italy*』는 일종의 지도첩으로, 빅토리아 여왕이 이 책을 보고 리어에게 드로잉 교습을 의뢰했다. 『허튼소리 책 *A Book of Nonsense*』에는 일흔두 개의 오행희시limericks[2]와 기이한 상황에 처한 괴상망측한 인물들을 묘사한 선화들이 담겼다. 이 책은 별반 주목받지 못했다.

　영국으로 돌아온 리어는 계관시인 알프레드 테니슨과 그의 아내 에밀리와 오랜 교분을 쌓는다. 테니슨은 리어가 새로 펴낸 그리스 여행기에 시를 헌정했다; 리어는 에밀리에게 테니슨의 시에서 받은 기쁨은 '이루 헤아릴 수 없다'고 말했다. 리어는 1869년 이탈리아로 돌아와 산레모에 정착하고, 테니슨의 모든 시들에 삽화를 넣는 프로젝트에 착수했다. 1885년 프로젝트 진행 중에, 테니슨의 맏아들 핼럼(장차 호주 총독이 된다)에게 그의 신부 오드리의 사진을 보낸 데 고마움을 표하고, 일의 경과를 보고하기 위해 편지를 쓴다. 그는 딱 두 권 들어갈 공간에 대형 책 세 권을 넣어 – 용량 초과한 트렁크를 끌고 여행하는 일에 대한 시적인 자조로 편지를 마무리한다. '성경! 셰익스피어! 테니슨! – 쑤셔 넣고 / 밀어 넣는 것은 다 허사였다네 […] 셰익스피어와 성경을 싸서 부치고, "테니스 경"은 끝내 빼놓았지!'

친애하는 핼럼,

어제 저녁 사진이 잘 도착해서 기쁘네. 자네에게 매우 고마워. 첫 번째 사진에도 불구하고, 난 늘 그녀의 눈이 아름답다고 느꼈다네. 첫 번째 사진은 사진사의 아내나 다른 여자 식솔들이 본인들의 못생긴 눈 때문에 예쁜 눈이라면 덮어놓고 질투가 나서 보낸 걸 거야. 산레모에 돌아가자마자 사진을 액자에 넣을 걸세; 얼굴이 워낙 매력적이어서 핼럼 테니슨의 아내 얼굴이 아니라 페레그린 포브스쿼브 부인이나 다른 사람 얼굴이라고 해도 보기 좋은 초상일 걸세. 머리 매무새가 완벽해: – 여자 열 명 중 아홉 명은 그런 간단한 것 하나로 자신의 아름다움이 향상된다는 것을 알지 못하고, – 반대로 – 염소 곱슬 등등의 몰골을 선호하다니 이상하기도 하지! 자네와 오드리에게 정말 고맙네 – 자네 둘은 내게 진정한 기쁨을 주었다네. ‖ 나는 내일 여기를 떠나 내가 두려워하고 혐오하는 기차 편으로 – 밀라노와 사보나를 경유해서 – 산레모 집으로 돌아가네 – 내가 매우 허약한 탓에 〔…〕 내 테니슨 삽화 200점 중 제대로 완성된 120점을 산레모로 부칠 걸세. 작업 전모에 관해서는 다음에 〔…〕

　결혼 생활이 행복하다니 자넨 행운아야, 자네 자신을 위해서는 말할 것도 없고 – 자네 부모님을 위해서라도 행복은 소중한 항목일 걸세, 자넨 결코 운 없는 남자가 아냐.

　　　　　　　　　　　　　　　　　안녕 나의 핼럼.
　　　　　　　　　　　　　　　　애정을 담아, 에드워드 리어

1 1848년의 이탈리아 혁명은 이탈리아 반도와 시칠리아 주의 반란으로 조직되어 진보적인 정부를 갈망하는 지식인과 선동가들에 의해 주도되었다. 이때 이탈리아는 통일된 국가가 아니었다. 혁명은 실패했지만 그들은 이탈리아 통일을 위한 길을 닦았다.
2 이전에 아일랜드에서 유행한 약약강격弱弱強格 5행의 희시

July 19

There is little to be said for this place — it is so perfect. Nothing but praises. The heat is not at all bad and there is always good relief. It quite exceeds my expectations. There is beauty everywhere — comfort — freedom. Mind and body are at rest and I expect to be very much benefited by this. Rest your mind entirely of any "home" — possibilities. I hope you were not as depressed as I was in Paris. Every thing is quite simple and well now.

Just received word from Duchamp that Man Ray is coming over — arriving the 32nd.

Best of luck and wishes for you! Would be very glad to hear from you — here.

Yours

B.9.

베레니스 애벗이 •─────── • 존 헨리 브래들리 스토어스에게 1921년 7월 19일
Berenice Abbott (1898-1991) John Henry Bradley Storrs (1885-1956)

사진작가 애벗은 – 1930년대 뉴욕의 거리와 건축물 사진 10년 프로젝트, 제임스 조이스와 장 콕토, 19세기 후반의 파리를 사진으로 섬세하게 기록한 외젠 아제 등을 찍은 완성도 높은 인물 사진으로 오늘날 알려져 있다. 애벗은 아제의 비범한 전작全作을 발견하고 보존한 장본인이다. 애벗은 조각 수업으로 시작했다. 그녀는 1차 세계대전 시기 뉴욕에 거주하고 있던 마르셀 뒤샹과 조각가, 시인, 화려한 괴짜 엘사 폰 프라이타크–로링호벤의 격려로 1921년 3월 뉴욕을 떠나 파리로 향했다. 항해 중에 로댕에서 공부한 미국인 조각가 스토어스를 만났다.

애벗은 스토어스의 소개로 예술가들의 모델 일을 얻었다. 그녀는 래그타임¹ 춤을 가르치고, 조각품을 몇 점 팔았지만, 그토록 원하던 앙투안 부르델의 강의를 들을 여유는 없었다. 그녀는 몽파르나스 예술가 지구에서 뒤샹과 실험적인 사진작가 만 레이를 다시 만났다. 만 레이도 뒤샹과 공저한 미국 다다 책의 실패에 낙심하고 1921년 파리로 떠났던 것이다.

애벗은 도시를 떠나 코트다쥐르 브리뇰의 작은 마을에서 여름휴가를 지내며 스토어스에게 편지를 쓴다. 그녀는 레즈비언으로서 자기를 표현하는 자유를 포함해서 – 파리에서 느낀 '완전한 해방감'에도 불구하고 파리 생활이 잘 풀리지는 않았다. 가을에 '느닷없이 직감이 번뜩여' 베를린 행 기차에 오르고, 10월 스토어스에게 '이곳이 처음이야 눈물을 쏟을 만큼 – 감격한 게 … 에너지 – 힘 – 이곳 대기에 가득해'라고 쓴다. 그러나 1920년대 초 독일은 경제 붕괴 상태에 있었다. 생계를 유지할 수 없게 된 애벗은 파리로 돌아온다. 그녀는 나이트클럽에서 우연히 만 레이를 만나 – 자신과는 다르게 – 그가 어떻게 번창한 창작 이력을 끌어가고 있는지 듣게 된다. 마침 작업실 조수를 내보낸 만 레이는 애벗에게 그 자리를 제안했다. 그녀는 만 레이에게 생계형 사진 일을 배운 후 1926년 파리에 인물 사진 스튜디오를 차렸다.

··

.

이곳은 말로 표현이 잘 안 돼요 – 정말 완벽합니다. 칭찬밖에 할 말이 없습니다.
더위가 심하지 않고, 늘 기분이 좋아요. 완전히 기대 이상입니다. 어디에나
아름다운 – 편안함 – 자유가 있습니다. 심신이 안정되고, 그 덕을 보기를 십분 기대하고
있습니다. '동성애' 가능성을 모색하는 당신의 마음을 완전히 쉬게 하세요. 당신이 제 파리
시절처럼 우울하지 않았으면 좋겠습니다. 지금은 모든 게 아주 단순하고 좋답니다.
만 레이가 22일에 – 이리로 온다는 소식 방금 뒤샹에게 들었어요.
행운과 성공을 빕니다! 여기에서 당신 소식 들으면 굉장히 기쁠 거예요.

그럼 이만 줄입니다
B.A.

1 1880년대부터 미국의 미주리 주를 중심으로 유행한 피아노 음악. 작곡가와 연출가로 흑인이 많으며, 당김음이 많은 것이 특징이다. 195

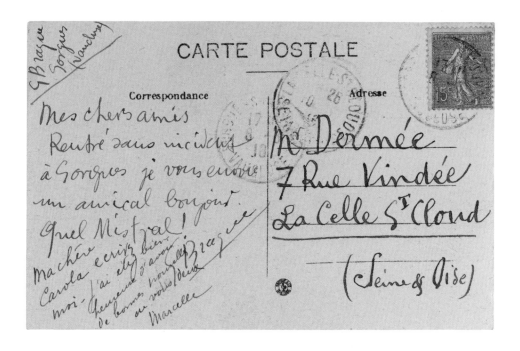

조르주 브라크와 마르셀 브라크가 ●━━━━━● 폴 데르메와 캐롤라이나 골드스타인에게　1918년 8월 17일

Georges Braque (1882-1963)　　　　　　　　　Paul Dermée (1886-1951)
Marcelle Braque (1879-1965)　　　　　　Carolina Goldstein (1885-1952)

1912년 7월 하순, 브라크와 그의 새 신부 마르셀은 프로방스 소르그의 작은 마을에서 피카소와 그의 여자친구 에바 구엘과 합류했다. 두 예술가는 – '로프 하나에 매달린 산악인'이라는 피카소의 우스개처럼 – 1908년부터 합심해서 입체주의로 알려지게 되는 2차원 이미지 개념을 재편하는 데 몰두했다. 피카소와 브라크는 여름 내내 소르그에서 숙식하며 추상성을 더해 가는 자기들의 작품에 물체의 실물 느낌을 되가져오는 방법을 모색했다. 브라크는 안료에 모래를 첨가하고, 피카소는 의자용 등나무 얼개를 주워 정물화에 붙였다. 브라크는 근처 아비뇽의 가게에서 가짜 오크 나뭇결무늬 두루마리를 사서, 그 조각을 캔버스에 잘라 붙여 – 일련의 파피에 콜레papiers collés 또는 콜라주의 출발을 알린다. 입체주의는 현대미술에 이루 헤아릴 수 없는 영향을 끼쳤고, 콜라주는 가장 큰 역할을 한 기법 중 하나가 된다.

　브라크와 마르셀은 그 후 몇 년간 여름마다 소르그에 머물렀다. 이들이 1914년 8월 파리로 돌아왔을 때 1차 세계대전이 터지자 브라크는 프랑스군에 소집됐다. 1915년 5월 맹렬한 공습이 퍼부어진 카렝시 전투에서, 그는 머리에 파편을 맞고 시력을 잃었다. 그는 상처가 아물고 시력이 회복되자, 휴식을 위해 소르그로 돌아왔고, 다시 그림을 그릴 수 있게 된 것은 18개월 후였다. 1918년 8월 – 독일군이 솜Somme을 따라 최종 후퇴하고 있을 때 – 브라크는 군복을 벗고, 소르그에 '무사히 귀환한다.'

　아비뇽의 이 명절 엽서는 수신인이 벨기에의 시인 데르메와 루마니아 태생의 시인으로 필명이 셀린 아르노인 그의 아내 골드스타인이다. 두 사람은 곧장 전후 국제 다다 운동에 긴밀히 관여했고, 이 운동의 무정부주의 정신적 지주 트리스탕 차라가 데르메를 다다의 파리 공식 대표로 임명했다. 아르노는 프란시스 피카비아의 잡지 『391』을 포함해 수많은 다다 간행물에 기고하고, 다다 공연에도 참여했다. 브라크가 1912년 소르그에서 처음 실험하고, 피카소와 함께 이름 붙인 매체인 콜라주와 그 파생물인 포토몽타주는 장차 다다의 파괴적인 무기고에서 가장 인기 있는 무기가 된다.

⋯⋯

소르그, 보클뤼즈[1]

G 브라크

사랑하는 친구들

무사히 소르그로 귀환해 우정의 인사를 보내요. 미스트랄이 어쩌나 불어대는지!

G 브라크

다정한 캐롤라가 내게 편지 보냈는데 – 당신 둘에 대한 좋은 소식을 듣고 기뻤어요.
마르셀

1 프랑스 남동부의 주로 주도가 아비뇽이다.

26th July.
Banks of Turk.

My dear Sir

I cannot give a satisfactory answer to your letter, as it depends entirely on the particular form of affection of throat or chest by which you are affected whether Italy will be good or bad for you. Of Australia I know nothing, but as in all probability, both the accommodations and medical advice are inferior there, and assuredly you would find no architecture to interest you. I think the disadvantages — — — countable — the probable gain: the great thing is to keep your mind agreeably employed, and not to expose yourself rashly. With precautions — you may obtain almost any climate in Italy you choose, provided you do not allow yourself to be led away by any temptation into the shady side of a street, when you know you ought to keep the sunny one. — I think Italy, take it all in all, an excellent country for an invalid; but

러스킨과 유피미아 차머스 그레이(에피 그레이로 알려진)는 1848년 결혼했다. 그들이 7년 전 처음 만났을 때 그레이는 12살짜리 아이였고, 러스킨은 옥스퍼드 대학을 갓 졸업한 작가, 재능 있는 제도사, 수채화 화가였다. 러스킨은 1843년과 1846년 『근대 화가론Modern Painters』[1]의 첫 두 권을 내고, 빅토리아 시대 영국 미술의 권위자로 떠오르는 중이었다. 그의 다음 프로젝트인, 베네치아 고딕 건축에 관한 두 권의 책 집필 때문에 1849년부터 1852년까지 베네치아 체류가 길어졌다. 러스킨은 에피를 떠나 사회의 풍경을 즐기며, 중세 베네치아를 '구석구석 낱낱이' '돌 하나하나'를 탐구해서 그렸다. 그들은 적어도 각자 행복했던 것 같다. 부부는 한 번도 잠자리를 같이 하지 않았고, 러스킨의 일 중독 성향과 간섭 심한 부모와의 밀착 관계 때문에 결혼 생활은 순탄치 않았다.

　　러스킨은 영국으로 돌아와 라파엘전파 형제단[2]을 자칭하는 젊은 화가 집단의 옹호자가 된다. 에피가 집단의 일원인 존 에버렛 밀레이의 역사화 모델이 된 뒤, 러스킨은 밀레이를 초대해 에피와의 스코틀랜드 휴가를 함께 보낸다. 이들은 1853년 7월 초 글레핀라스의 브리그 오터크에 도착해 오두막을 빌렸다. 밀레이가 초상화를 위해 에피를 드로잉 하는 동안 러스킨은 다음 책인 『베네치아의 돌The Stones of Venice』을 마무리 중이었다. 알려지지 않은 수신인에게 보낸 러스킨의 편지는 흉부 질환이 있는 여행자를 위한 어설프지만 온정 어린 건강 요령들로 가득하다. 자기 눈을 피해 피어오르는 불륜은 언급하지 않으며, 가장자리에 주름 장식이 있는 편지지는 에피가 준 것으로 보인다. 둘의 결혼 생활은 그로부터 1년을 넘기지 못했다. 에피는 1854년 7월 15일 러스킨과 '치유 불가한 발기 불능'(그는 나중에 반증을 하겠다고 나선다)을 이유로 이혼하고, 1855년 7월 밀레이와 결혼한다.

..

투르크의 다리

귀하께

이탈리아가 귀하께 좋을지 나쁠지는 전적으로 귀하의 흉부나 목 질환의 개별 양상에 달려 있기 때문에, 저로서는 귀하의 편지에 만족스러운 답을 드릴 수 없습니다. 호주에 대해서는 아는 게 없지만, 십중팔구 숙박 시설과 의료가 좋지 않고, 관심 둘 만한 건축물이 없을 것입니다. 득이 있더라도 불리가 그것을 상쇄할 것 같아요: 신경을 적당히 쓰고 무리하지 않는 것이 중요합니다. 주의사항 – 만약 귀하가 길을 가실 때 양지바른 쪽을 택해야 하는 걸 알면서 솔깃한 마음에 그늘진 쪽으로 빠지지 않는 한, 이탈리아에서는 원하시는 기후를 손에 넣을 수 있습니다. – 제 생각에 이탈리아는 – 백이면 백 – 병약자에게 필수적인 곳이라고 생각합니다 [⋯] 프랑스의 대기는 더할 나위 없고요. 너무 춥다고 느끼시면, 기차를 타고 파리로 달려와 니스로 [⋯]

1 17년에 걸쳐 집필되었는데, 1권은 1843년, 2권은 1846년, 3, 4권은 1856년, 5권은 1860년에 출판되었다. 2 1848년에 결성된 라파엘로 이전처럼 자연에서 겸허하게 배우는 예술을 표방한 유파. 작가들은 서명과 함께 'PRB'라는 이니셜을 넣어 작품을 발표했다.

7 July 57

REFLETS DE LA COTE BASQUE
SAINT-JEAN-DE-LUZ
14 - La Plage et la Rhune

Dear Miz + Hans.

It isn't this crowded nor this sunny here at the moment but we love it; have a large place and lots of room to paint — which is exactly what we're doing! The town is simple & comfortable ... really, a french Provincetown. Hope you're both well and having a good summer. Write us, we hope: What's new?

Villa Ste-Barbe
rue Ste-Barbe
St-Jean-de-Luz (B.Pyr.)
France
Love Helen + Bob.

AVION

Mr. & Mrs. Hans Hofmann
Provincetown
Mass.
U.S.A

PAR AVION

St JEAN DE LUZ
9 H15
8 -7
1958
BSES-PYRENEES

MEXICHROME
couleurs naturelles

프랑켄탈러와 마더웰은 1958년 봄에 결혼하고, 신혼여행으로 여름 몇 달을 스페인 접경의 프랑스 지역 생장드뤼즈 해변에서 보냈다. 프랑켄탈러가 자신의 교사였던 한스 호프만과 그의 아내 마리아('미즈')에게 보내는 엽서에 설명한 것처럼, 그녀와 마더웰은 '그림 그릴 공간이 많은' 해변 위쪽의 빌라를 세내고 그곳을 생산적으로 활용하는 중이었다.

세 번째 아내인 프랑켄탈러보다 12살 많은 마더웰은 독창적인 추상표현주의 화가의 한 사람으로, 잭슨 폴록과 마찬가지로 1940년대 뉴욕의 화랑 운영자 페기 구겐하임의 후원을 받았다. 그는 10년 전 시작한 시리즈 〈에스파냐 공화국에 바치는 비가*Elegy to the Spanish Republic*〉 작업을 빌라 생트–바르브에서 이어간다. 흐릿한 수직 기둥들과 타원형들이 침울한 춤판을 벌이는 이 작품들은 결국 170점을 웃돌게 된다.

프랑켄탈러는 미국 추상화의 젊은 세대에 속한다. 그녀는 1950년 물감을 부은 폴록의 작품들을 보고, 몸으로 하는 추상의 여러 가능성에 처음 눈을 떠, '이 땅에 살면서 … 언어를 익히고' 싶어 했던 것을 다시 떠올린다. 프랑켄탈러는 영향력 있는 평론가 클레멘트 그린버그와의 5년 연애를 '그림 목욕'이라고 표현하는데, 그 기간에 있는 전시를 모두 찾아다니며, 내로라하는 예술가들을 만나고, 밑칠을 하지 않은 캔버스에 안료를 아주 얇게 칠해 바로 흡수되게 하는 '스며든 얼룩*soak-stain*' 기법을 개발했다. 생장드뤼즈에서 그린 〈실버 코스트*Silver Coast*〉(버몬트 베닝턴 컬리지 소장)는 흐린 청회색 얼룩과 붓질로, 또는 흩뿌려서 폭발 효과를 낸 빨강, 검정, 황토색 안료들이 마르며 결합한 것이다.

프랑켄탈러와 마더웰 양쪽 다 부유한 집안 출신으로, 여행과 여흥이 있는 특권적인 생활을 누렸다. 호프만 부부에게 보내는 낙천적인 서한은 한스가 78살의 나이로 프로빈스타운에 있는 학교에서 은퇴한 직후에 당도했다. 이곳은 호프만이 매우 존경받으며 유능한 멘토 역할(그 아래서 공부했던 저명한 예술가들의 출석부로 추정해서)을 했던 독일과 미국의 여러 학교들 중 마지막 임지였다.

⋯⋯⋯⋯⋯⋯⋯⋯⋯⋯⋯⋯⋯⋯⋯⋯⋯⋯⋯⋯⋯⋯⋯⋯⋯⋯⋯⋯⋯⋯⋯⋯⋯⋯⋯⋯⋯

미즈와 한스,

지금 이곳은 붐비거나 햇살이 비치지는 않지만, 저희는 이곳을 사랑합니다: 넓은 터전과 그림 그릴 공간이 많습니다 – 바로 우리가 하고 있는 일이죠! 마을은 수수하고 편안합니다 ⋯ 그야말로 프랑스의 프로빈스타운이죠. 두 분 모두 잘 지내시고 여름 잘 보내시기 바랍니다. 저희에게 편지 주세요: 새로운 소식이라도 있나요?
빌라 생트–바르브
생트–바르브 거리
생장드뤼즈(바욘, 피레네자틀랑티크 주)
프랑스.

사랑하는 헬렌과 밥¹ 올림

Dz mir vor eüst torn so woll hett gefallen. Dz erfreüt mir
jtz mit mer vnd vorcht jchs nit sellt gleich so het jchs kein andern
gekaufft auch das jch euch weißt. Jch will jetzd malen. Gott sint
wir der wenst meister Jacob jst aber aws hörn hall schreiben ein wirt
es lebt kein wescer Male aws erdey dey torob vij spott hein streich
aber es gert so bescel es hie es. Vnd haw hab jch ett mein hasell an
gefangen. Do entwar für wenn mein hend sind so grindig gewest Dz jch
nit erbeitn hab kund aber jch hab verorenen lossen. Hie mit sind geitig
mit mir vnd zürnt so bald jch erfarn werg wenn jch se nicht mit woy
mir leut. Jch weis nit wer es zw wett. Lieber jch wolt gern wissen ob
euch kein zelstgart verschorbn wer etwas schir pein wasser oder
oder [drawing] oder [drawing] male omp das se ein ander an den selb statt precht
ey geben Zw venedich wren oz jn dj nacht am samstag noch lichtmes
Jm 1506 für hewen mein dienst zuvor hochwirdiger hr haws hochstafer
vnd follerwen

Albrecht Dürer

Dem ersamen weisen hern willboln
pirkamer zw nörnberg meinem
günstigen herrn

알브레히트 뒤러가 •————————•• 빌발트 피어크하이머에게 1506년 2월 7일
Albrecht Dürer (1471-1528) Willibald Pirckheimer (1470-1530)

뒤러는 1505년 말 뉘른베르크를 출발하여 두 번째 베네치아 여행길에 올랐다. 1494년 가을, 그는 인쇄물만
으로 이탈리아 르네상스 미술을 접한 젊은 예술가였다. 그는 자신만만하고, 호기심이 많으며, 독창적이었다.
알프스를 횡단하는 여행 중에 그가 그린 수채화 풍경들은 독자적인 주제로서 풍경화가 미술에 처음 등장하
는 기점이 된다.

　　뒤러는 유명 예술가이자 잘나가는 작업장의 주인이 되어 베네치아로 돌아왔다. 그러나 그는 – 뉘른베르
크에서 작품 활동을 한 베네치아 화가 야코포 데 바르바리('대가 야코프')가 촉발시킨 – 원근법과 고전적 비
례에 대한 지식에 통달하겠다는 – 투지에 여전히 불타고 있었다. 도착하고 몇 주 뒤 가장 친한 친구인 인문
학자 피어크하이머에게 쓴 편지를 보면 이탈리아 예술가들의 안마당에서 그들에게 도전하고 싶어 열을 올
리고 있는 모양새다. 몇몇 독일 상인들이 베네치아에 있는 자신들의 교회를 위해 의뢰한 〈장미 화관의 축제
Feast of the Rose Garlands〉(프라하 국립미술관 소장)는 이러한 도전을 의중에 둔 작품이다.

선생님, 먼저 안부 인사 올립니다! 안녕하시다면, 당신 일이 제 일인 양 마음을 다해
기뻐할 것입니다. 최근에 편지 드렸는데, 모쪼록 받으셨기를 바랍니다. 그새 저희
어머니가 제게 편지를 보내, 당신에게 편지를 쓰지 않는다고 꾸짖으셨습니다 [⋯]
어머니는 당신에게 정식으로 양해를 구하라고 제게 이르셨고, 어머니 자신의 방식대로
그걸 마음에 크게 담아두십니다 [⋯]

　　당신이 이곳 베네치아에 계시면 좋을 텐데! 이탈리아 사람들 중에는 저희 작업장을 찾는
좋은 사람들이 하루가 다르게 늘어나고 있습니다 – 대단히 기쁜 일이죠 – 지각과 지식이
있는 사람들, 훌륭한 류트 연주자와 백파이프 연주자들, 회화 심사위원들, 고상하고
정직한 이들 [⋯]

　　이탈리아인 중에는 이탈리아 화가들과는 함께 먹고 마시지 말라고 주의를 주는 좋은
친구들도 많습니다. 이탈리아 화가들 가운데 저의 적이 많은데, 교회든 어디서든 보는
족족 제 작품을 베낍니다; 이들은 제 작품이 고대 양식이 아니라느니, 별로 좋지 않다느니
하면서 헐뜯습니다. 하지만 조반니 벨리니는 많은 귀족들 앞에서 저를 한껏 칭송했습니다.
그는 제 작품을 갖고 싶어서, 직접 저에게 와서 뭔가 그려 주기를 청하며, 금액을 후하게
쳐주겠다고 하셨습니다. 모든 이들이 이구동성으로 그가 얼마나 올곧은 사람인지
말해줘서, 그와 아주 친하게 지냅니다. 그는 나이가 아주 많지만 여전히 이탈리아
화가들을 통틀어 최고의 화가입니다. 11년 전에는 제게 큰 기쁨이었던 것이 더는 기쁨을
주지 않는 군요 [⋯] 이곳에는 대가 야코프보다 나은 화가들이 즐비하다는 것도 아셔야
합니다 [⋯]

　　선생님! 당신이 애지중지하는 것 중에 생명 없는 게 하나라도 있는지 알고
싶습니다 – 이를테면 물가에 있는 것이라든지, [꽃]이나 [붓]이나 [개], 누군가의 곁에
그려 넣을 수 있는 [소녀] [⋯]

APRIL 17 POST CARD air

DEAREST EVA
 KYOTO BEYOND ALL
DREAMS
 SOUND OF BROOK EVA HESSE DOYLE
UNDER MY WINDOW EWING PAVILLION
 CHERRY PETALS 68TH ST & FIRST AVE
LIKE SNOW IN AIR NEW YORK CITY
 FEET ON CRUSHED NEW YORK
STONE
 WATER REFLECTING USA
LOVE AND BE WELL
 CARL

칼 안드레가 · ————————————————— · 에바 헤세에게 1970년 4월 17일
Carl Andre (1935-) Eva Hesse (1936-70)

1970년 봄 《제10회 도쿄 비엔날레》에 참석차 일본에 있던 안드레는, 헤세의 취향을 알고서 교토 북서부에 있는 선사와 황실 묘인 료안지龍安寺¹ 정원을 묘사한 일본 판화나 그림을 담은 엽서를 보냈다. 이곳의 정원은 모양이 제각각인 바위들이 있고, 그 주위를 자갈밭이 에워싸고 있는데, 승려들이 이 자갈밭을 매일 정성스럽게 써레질해 물결이 퍼져 나가는 듯한 무늬가 생긴다. 이런 요소들이 있는 정원은 명상의 과녁으로 여겨지는 고산수枯山水² 또는 '마른 풍경'의 유명한 예다. 자연에 있는 형태와 반복적인 패턴의 조합은 헤세의 조각과 일맥상통하며, 좀 더 나아가서는, 벽돌이나 금속판 같은 균일 공산품의 규칙적 배열에 기댄 안드레의 미니멀리즘 어법과 공통점이 있다. 안드레의 핵심 개념인 '축대칭軸對稱'은 미국 철도에서 '가로로 놓인 철과 녹의 선, 석탄과 자재의 거대한 더미'에 둘러싸여 일하던 시절과 연결된다.

2차 세계대전 후 일본 예술가들은 합성 및 천연 원료를 이용하고, 퍼포먼스와 설치 같은 대안 매체를 탐색하며, 예술의 경계를 다각도로 넓혀가고 있었다. '인간과 물질 사이'를 기치로 내건 1970년 《도쿄 비엔날레》는 미국, 유럽, 일본 등지의 급진적 예술가들의 첫 대규모 모임이 된다. 헤세의 막역한 친구이며 작업 협력자 솔 르윗이 안드레와 함께 일본을 여행하고 비엔날레에도 참가하며, 며칠 후 료안지 바위 정원에서 직접 만든 엽서를 보낸다.

안드레와 르윗 둘 다 미니멀리즘 설치의 수백 년 전 판을 마주치고 흥분했음이 역력하다. 안드레는 엽서를 얼추 17음절 하이쿠俳句³에 맞춰 일본 시 형태로 쓸 영감이 떠올랐다. 그것은 패러디가 분명하지만, '친애하는 에바'를 위한 진지한 위로의 메시지이기도 하다. 헤세가 지난해 4월 뇌종양 수술을 받았기 때문이다. 예후가 좋지 않았지만, 그녀는 안드레가 일본에서 엽서를 보내고 한 달 후인 1970년 5월 22일 혼수상태에 빠지는 시점까지 작업과 전시를 이어갔다. 그녀는 그해 5월 29일 타계했다.

⋯⋯⋯

4월 17일

친애하는 에바
 모든 꿈 너머의
교토
 개울물 소리
내 방 창문 아래
 벚꽃 꽃잎들
흩날리는 눈 같아
 깨진 돌을
딛고
 물에 비춰 본다
사랑해 그리고 잘 지내

1 11세기 후지와라 가문의 별장으로 세워졌으나, 1450년에 불교 사원으로 고쳐 지었다. 2 무로마치 시대의 정원의 한 형식
3 5·7·5의 17음音 형식으로 된 일본 특유의 단시

C/o Thos. Cook. Salisbury. S. Rhodesia.

22/2/51 — Dearest Erica I got here
about a week ago. I stayed at Zimbabwe
and the country from there to here is too
marvellous. It is like a continual Renoir
landscape and Zimbabwe itself is incredible.
Robert, Helen & Peny have left and will be both
in London now. I have stated to work it
is so thrilling here and I met someone
who has a farm near Zimbabwe and I am going
back there now. That I have got over & Robert
here with his plenty of family well I am going
to try and do a get or 3 quickly — could the
gallery possibly advance me £50 as now
that I have left Robert I have practically no money
I have to return tourist & I air which I'm cheap enough
and trying to get a boat from Beira as
the east coast they call in at all the ports and then
I want to get off at Port Sudan and go to
Thebes and rejoin the boat again a Alexandria
to Marseille. I am trying to get a passage on a
boat that leaves Beira on the 18th of March
and I should be here about the end of April
I should be terribly grateful if you could do this
for me everyone is terribly nice here but I
like sponging on them all the time and paints

베이컨은 1950년 11월 로버트 히버−퍼시와 함께 배편으로 남아프리카로 향했다. '미친 소년'으로 알려진 히버−퍼시는 1950년 4월 버너스 경이 죽을 때까지 그의 애인이자 동반자였다. 베이컨은 로디지아¹로 이주한 어머니를 방문하고, 이집트를 경유해 영국으로 돌아갈 계획이었다. 2년 전 브라우센은 근래 설립한 자신의 하노버 화랑에서 베이컨의 첫 전시를 열어준 바 있다. 그녀의 화랑이 후원하는 젊은 예술가로는 루치안 프로이트도 있었다. 다양한 책을 읽었지만, 제대로 교육 받지 못한 베이컨은 객쩍은 농담과 돈에 대한 요구를 뒤섞은 그 특유의 산만한 편지를 보낸다. 닷새 만에 '또 부탁해서 죄송하지만, 제게 전신환으로 50파운드[지금 약 1500파운드]를 바로 송금해 주시겠어요?'라는 편지를 쓰고 있는 것으로 봐서, 브라우센의 대응이 충분히 신속하지 않았던 것 같다.

. .

　　　　　　　　　　　　　　　토머스 쿡 씨 댁내　솔즈베리, 로디지아 남부

친애하는 에리카²　　일주일 전쯤 여기 도착해서　짐바브웨에서 지냈는데 나라 전체가 정말 놀라워요　르누아르 풍경화의 연장 같고 짐바브웨는 그 자체가 환상입니다　로버트 히버−퍼시가 떠났으니 곧 런던에 도착할 거예요　저는 일을 시작했는데　가슴 뛰는 곳이에요. 짐바브웨 근처에 농장이 있는 사람을 만났고 지금 거기로 돌아가는 길이에요　로버트를 해치우고[?] 급히 3부작을 하려고 하는데 − 이번에도 화랑이 50파운드를 선불해 주실 수 있을까요? 로버트가 가버려서 실질적으로 무일푼이거든요　돌아가는 표를 다시 바꿔서 동쪽 해안 베이라에서 배를 타려고 해요 항마다 다 기항하는 배라서 수단 항구에서 내려 테베로 갔다가 알렉산드리아에서 마르세유행 배를 다시 타려고 해요　3월 18일 베이라를 출발하는 배편을 찾고 있으니 4월 말쯤 귀국하게 될 것 같아요　제 사정을 봐주시면 몹시 고맙겠습니다　여기선 다들 지독히 친절해요 이들에게 줄곧 빌붙어 살고 싶지 않아요 물감과 캔버스는 또 엄청나게 비싸고요　버클리 가의 토머스 쿡 사무실에서 솔즈베리 지사로 보내고, 다시 제게 전신환으로 보내시면 됩니다　저는 앞으로 3주 동안 솔즈베리를 드나들 거예요 − 그 남자들은 사랑스러운 살찐 게으름뱅이 − 부자를 보고 눈이 휘둥그레질 겁니다 − 샴페인은 아침 11시에 시작해요 − 아서에게 말해 주세요 − 로디지아 경찰은 빳빳하게 풀 먹인 반바지에 반짝반짝하게 광낸 각반을 차고　필설로 하기엔 너무 섹시해요 − 20살로 돌아간 느낌이에요　영국에 살다니 우린 미쳤어요　저는 당신이 이 나라를 흠모하리라고 장담해요 당신들 모두에게 내 모든 사랑을 전합니다　프랜시스

1 아프리카 남부의 옛 영국 식민지. 현재는 잠비아, 짐바브웨로 각각 독립국이 되었다.　2 베이컨은 편지에 마침표를 하나도 쓰지 않았다.

Cueva de Bellamar, Matanzas
Bellamar Cave, Matanzas
Пещера Белламар, Матансас

CUBA
correos 1972
TORNEO BOXEO
GIRALDO CORDOVA
CARDIN
13

TARJETA POSTAL

Dear Judy:
Here I am in Cuba and working. It really is a great experience to be working in my homeland. I am in a cardinous area in a mountain region in the province of Havana.
Will show the work in New York in November. Have a good summer and more to New Haven.
All the best, Love, Ana

Judith Wilson
517. East 13th Street
Apt 2 B
New York, New York
10009
USA

'여기 쿠바 땅에서 작업 중이야. 정말 굉장한 경험이지' 멘디에타는 미술사학자 친구 윌슨에게 편지를 쓴다. 1980년 8월의 여행은 멘디에타의 아버지가 그녀와 그녀의 언니를 안전하다고 여겨지는 미국으로 보낸 12살 이후 처음으로 쿠바를 찾은 것이다. 아버지는 피델 카스트로 대통령에 반대한다는 이유로 체포되고, 18년을 감옥에서 보냈다. 멘디에타는 언니와 떨어져 아이오와 주의 잔혹한 소년원으로 보내졌고, 이후 위탁 가정들을 전전했다.

20대에 아이오와 대학교 인터미디어 대학원 과정을 이수한 멘디에타는 자기 몸, 주위 자연과 피, 흙, 불 같은 기본 물질을 퍼포먼스, 사진, 비디오의 초점으로 삼은 '대지와 몸의 조각품'을 개발했다. – '근원으로 돌아간 듯 그 장소에 있는 것 자체가 모종의 신비한 힘으로 작용한' – 1971년 멕시코 방문은 다양한 재료 – 돌, 잎, 심지어 화약에 불을 붙여 – 자기 몸의 윤곽을 남기는 〈실루에타Silhueta〉('실루엣') 시리즈를 배태한다. 그녀는 1981년 두 번째로 쿠바로 돌아와 에스카레레스 드 자루코에 있는 바위에 〈서식하는 조각상 Rupestrian Sculptures〉을 새긴다. 그녀는 '나의 예술은 만물을 관통하는 하나의 보편적 에너지에 대한 믿음에 기초한다. 곤충에서 사람으로, 사람에서 유령으로, 유령에서 식물로, 식물에서 은하로'라고 적었다.

멘디에타는 1978년 뉴욕으로 이주하고, 페미니즘 운동에 관여하며, 1979년 여성 전용 A.I.R. 화랑에서 〈실루에타〉를 전시했다. 그녀는 A.I.R. 공동 창업자 낸시 스페로를 통해 미니멀리즘 예술가 칼 안드레를 만났다. 둘의 성격은 각자의 작품처럼 물과 기름처럼 보였는데 – 멘디에타는 다혈질에 거침없었고, 안드레는 내성적이고 계획적 – 1985년 1월 끝내 결혼한다. 9월 8일 밤 안드레는 응급 구조대에 전화해서 아내가 그들의 맨해튼 34층 아파트에서 '창밖으로 나간 것 같다'고 말하고, 살인 혐의로 기소된다. 두 사람이 술을 많이 마시고 격렬한 말다툼을 한 정황이 있었지만, 멘디에타의 죽음에까지 이르게 된 사건의 전말은 확실하게 규명되지 않았고, 안드레는 무죄 판결을 받았다. 그러나 친구들은 멘디에타가 자살했다는 사실을 믿지 못했다. '그녀는 새로운 작업을 하고 있고, 여성 예술가들은 나이가 들어서야 인정을 받기 때문에 술과 담배를 끊을 거라고 제게 말했어요. 충분히 오래 살아서 인정을 맛보고 싶다고요.' 어떤 이의 회고다.

⋯⋯

주디:

여기 쿠바 땅에서 작업 중이야. 내 고향에서 작업하는 건 정말 굉장한 경험이야. 나는 하바나 지방 산지의 동굴 지대에 있어.
　11월에 뉴욕에서 이 작품을 선보일 거야. 즐거운 여름 보내고 뉴헤이븐으로 이사해.

행운을 빌어,
사랑하는 안나가

Sat—

Dear Jackson—

I'm staying at the Hôtel Quai Voltaire, Quai Voltaire Paris, until Sat the 28 then going to the South of France to visit with the Gimpel's + I hope to get to Venice about the early part of august — It all seems like a dream — The Jenkins, Paul + Esther were very kind. in fact I don't think I'd have had a chance without them — Thursday nite ended up in a Latin quarter dive, with Betty Parsons, David who works at Sidney's, Helen Frankenthaler, The Jenkins, Sidney Geist + I don't remember who else, all dancing like mad — Went to the flea market with John Graham yesterday — saw all the left bank galleries, met Drouin and several other dealers (Tapie, Stadler etc). am going to do the right bank galleries next week — + entered the Louvre which is just across the Seine outside my balcony which opens on it — About the Louvre I can say anything — It is overwhelming — beyond belief — I miss you + wish you were sharing this with me — The roses were the most beautifully deep red — kiss Gyp + Ahab for me — It would be wonderful to get a note from you. Love Lee — The painting here is unbelievably bad (How are you Jackson?)

리 크래스너가 •————————————• 잭슨 폴록에게 1956년 7월 21일
Lee Krasner (1908-84) Jackson Pollock (1912-56)

크래스너는 1956년 여름 유럽 첫 방문 때 파리에서 남편 폴록에게 편지로 '모든 것이 꿈만 같다'고 열변을 토한다. 여행의 배경은 – 결혼 생활 11년 만에 폴록의 알코올 중독과 우울증에서 벗어나기 위해 시험적으로 별거를 한 것이지만 – 폴록은 아내가 묵는 호텔로 빨간 장미를 보냈다. 젠킨스 부부는 크래스너의 파리 호스트로서, 뉴욕에서 오는 일행이 많은지 확인했다. 그녀는 조각가 시드니 가이스트, 화가 헬렌 프랑켄탈러, 폴록의 전 화상 베티 파슨스를 언급한다. 그녀가 그냥 지나치는 법이 없는 벼룩시장 작전의 동반자 존 D. 그레이엄은 1941년 전시를 기획해 크래스너와 폴록을 조우하게 한 러시아계 미국인 예술가이자 수집가다. 폴록은 자신에게 국제적 명성을 만들어 준, 물감을 끼얹고 떨어뜨리는 그림을 두고, 그레이엄을 '무엇을 말하는 그림인지 아는 유일한 인물'로 여겼다.

　크래스너는 1952년 파리에서 폴록의 전시를 열어 그를 프랑스 미술계에 소개하도록 조력한 미셸 타피에도 거론한다. 그녀는 남편에게 동시대 프랑스 회화는 '믿을 수 없을 만큼 형편없다'며, 게임이 안 된다고 남편을 다독인다. 그녀의 여름 여행 일정에는 런던의 화상 짐펠 형제와 함께 메네르브 별장에서 지내다 비엔날레 참석차 베네치아로 가는 일정이 들어 있다. 그녀는 애완견 짚과 아합에게 키스를 보낸다. 그녀는 자기가 없는 동안 폴록의 새 여자친구인 젊은 예술가 루스 클리그만이 그들의 스프링스 집으로 이사 온 사실을 까맣게 모르고 있다. 폴록은 3주 뒤인 8월 11일, 술 취한 채로 클리그만을 태우고 운전대를 잡았다가 나무를 들이받는 사고로 세상을 떠났다. 크래스너는 베네치아로 가는 대신 남편의 장례식을 준비하기 위해 귀국했다.

..

토요일 –

잭슨 –

지금 호텔 콰이 볼테르, 콰이 볼테르 파리에 묵고 있는데, 28일 토요일 짐펠 형제와 함께 프랑스 남부로 갔다가 8월 초 베네치아로 갔으면 해요 – 모든 것이 꿈만 같아요 – 젠킨스 부부, 폴과 에스더는 정말 친절했어요; 사실 그분들이 아니었으면 기회가 없었을 거예요. 목요일 밤은 베티 파슨스, 시드니의 헬렌 프랑켄탈러 밑에서 작업하는 데이비드, 젠킨스 부부, 시드니 가이스트 등과 함께 카르티에 라탱¹ 선술집에서 마무리했어요. 다들 미친 듯이 흔들어 대느라 누가 더 있었는지 기억이 안 나요 – 어제 존 그레이엄과 벼룩시장에 갔었는데 – 파리 좌안² 화랑들을 다 둘러봤고, 드루인과 몇몇 화상들(타피에, 스태들로 등)을 만났죠. 다음 주에는 파리 우안 화랑들을 돌 거예요 – 제 방 발코니에서 센 강 정면으로 보이는 루브르에 갔어요 – '루브르'에 대해 좀 말하자면 – 상상을 초월하고 – 압도적이에요 – 보고 싶어요. 당신과 함께라면 좋았을 텐데 – 최고로 아름다운 짙붉은 장미네요 – 짚과 아합에게 키스를 전해 주세요 – 당신 편지를 받으면 좋을 거예요. 사랑하는 리 –

이곳의 그림은 믿을 수 없을 만큼 형편없어요.
(어떻게 지내요 잭슨?)

1 파리 제5지구. 소르본 대학, 셰익스피어 앤 컴퍼니 서점, 파리 식물원, 국립 자연사박물관 등이 있는 예스러운 지구 2 센 강의 좌안으로 화가들이 많이 사는 곳. 반대로 우안은 자유분방한 사람들이 많이 산다.

8장

"눈도 잘 보이고"

송신 끝

Dear Sir,

Your very obliging Letter inclosing a Norwich Bank Bill, Value Seventy three Pounds on Mess.rs Vere & Williams, I acknowledge (when pd.) to be in full for the Landscape with Cows & all Demands.

I am glad Sir, that the Picture got no damage; if ever you should find anything of a Chill come upon the Varnish of my Picture, owing to its being a Spirit of Wine Varnish, Take a rag, or little bit of sponge with Nut oil, and rub it till the mist clears away, and then wipe as much of it off as you can, with Spirit, a clean Cloth -, this done once or twice a year as you may rather you will find convenient -- My swelled Neck is got very painful indeed, but I hope it's the near coming to a Cure -- How happy should I be to get away for yarmouth and after recruiting my poor craggy Frame, enjoy the coasting along til I reached Norwich and give you a call - God only knows what is for me, but hope is the Pallat of Colors we all paint with in sickness -

tis odd how all the Childish passions hang about one in sickness, I feel such a fondness for my first imitations of little Dutch Landskips that I can't keep from working an hour or two of a Day, though with a great mixture of bodily Pain - I am so childish that I could make a Kite, catch Gold Finches, or build little Ships -

Believe me Dear Sir
with the greatest sincerity
Your ever Obliged & Obedient
Servant
Tho.s Gainsborough

Pall Mall
May 22.d 1788 -

P.S. I have recollected that a Stamp Rec.t may be proper.

Thomas Harvey Esq.r
at Catton near
Norwich

시골 서펵에서 자란 영리한 게인즈버러는 9살 때 첫 자화상을 그렸다. 그는 상류층 지주들과 배우 세라 시든스, 데이비드 개릭 같은 사교계 유명인들의 초상화를 우아하게 그려 주문이 쇄도하면서 18세기 영국에서 가장 유명한 예술가 대열에 합류했다. 게인즈버러는 1780년대 런던 한복판의 대저택에 살며, 왕실로부터 정례적인 주문을 받고 있었다. 하지만 내심 스스로 '얼굴 사업'이라고 부르는 것을 혐오하며, 수익은 훨씬 적지만 첫사랑인 풍경화로 돌아가기를 갈망했다.

　1788년 초, 게인즈버러는 3년 전 알아차린 목 부위의 혹이 점점 커지면서 통증이 생기기에 이른다. 그는 무해한 '해수 찜질' 처방을 받지만, '이게 암이라면 나는 죽은 목숨'이라고 친구에게 말하며 최악의 상황을 염려했다. 그는 노리치 출신의 수집가 하비에게 판매한 풍경화를 포함하여 자택 전시장에서 바로 작품을 처분하기 시작했다. 마지막 편지들 중 하나에서(그는 두 달 후에 사망했다) 하비에게 그림 보관에 관한 상세한 기술적 조언을 하고, ─ 그의 전매특허였던 엉뚱한 유머를 돌이켜 ─ 자신의 심신 상태를 솔직하게 묘사한다.

───

선생님,

베레 씨와 윌리엄 씨 편에 73파운드 상당의 노리치 은행 어음을 동봉해서 배려 넘치는 편지를 보내 주셨지요. 소들과 모든 요구사항을 다 넣은 풍경화 값으로 (지불만 되면) 충분하다고 인정합니다.

　그림이 손상되지 않아서 기쁩니다; 그림에 바른 광택제가 부옇게 되면 에탄올 광택제라서 그런 거기 때문에, 헝겊이나 스펀지 조각에 견과유堅果油를 묻혀 부옇게 된 것이 걷힐 때까지 문지른 뒤, 깨끗한 천으로 몇 번 두드려 효과가 날 정도까지 닦아내십시오. 이 과정을 일 년에 한두 번 습한 날씨 후에 하면 문제가 없을 것입니다.

　저의 부어오른 목은 통증이 심합니다, 차차 나아지면 좋겠습니다 ─ 야머스로 가서 결함 많은 저의 가련한 몸뚱이를 고치고, 신나게 해안을 따라 가다가 노리치에 이르러 선생님께 연락을 드릴 수 있다면 얼마나 행복할까요 ─ 제게 무엇이 마련되어 있는지는 하느님만 아시죠, 우리 모두 그림 그릴 때 쓰는 색깔이 와병 중에도 희망입니다.

　병중에 온갖 어린애 같은 열정이 한 가지로 모이다니 희한한 일입니다. 네덜란드 소품 풍경화를 처음으로 흉내내 보고 있는데 너무 좋아서 하루 한두 시간씩 작업하는 걸 멈출 수가 없습니다. 물론 제 몸의 통증도 듬뿍 들어가죠. 저는 연을 만들고, 오색 방울새를 잡거나, 작은 배를 만들 만큼 유치한 사람입니다.

<div style="text-align:right">

선생님 저를 믿어주세요

최대한 성실함으로

신세 많고 충실한 선생님의 종

토머스 게인즈버러, 팰맬[1]

</div>

───

1 런던 중심부 웨스트민스터에 있는 거리 이름

Aix, 21 Septembre 1906,

Mon cher Bernard —

Je me trouve en un tel état de trouble cérébral, dans un trouble si grand, que j'ai craint à un moment que ma frêle raison n'y passât. Après les terribles chaleurs que venons de subir, une température plus clémente a ramené dans nos esprits un peu de calme, et ce n'était pas trop tôt, maintenant il me semble que je vois mieux et que je pense plus juste dans l'orientation de mes études. Arriverai-je au but tant cherché et si longtemps poursuivi?

폴 세잔이 • ──────────────── • 에밀 베르나르에게 1906년 9월 21일
Paul Cézanne (1839-1906) Émile Bernard (1868-1941)

이것은 노년의 세잔이 1904년 처음 찾아왔던 젊은 화가이자 작가인 베르나르에게 잇달아 쓴 편지들 중 마지막으로 보낸 것이다. (고흐의 편지를 펴낸 바 있는) 베르나르로서는 서신 왕래가 예술에 대한 세잔 자신의 깊은 자기 성찰: 이를테면 '자연의 기본 형태는 원, 원뿔, 원기둥'; '전에 있던 것은 모두 잊고, 눈앞에 보이는 이미지를 드러내야 한다' 따위를 끌어내는 실마리가 되지 않을까 기대했을 법하다. 그는 베르나르에게 '내가 그토록 오랜 세월 노력했던 목적을 언젠 이루게 될까?'라고 묻는다. 몇 주 지나지 않은 10월 17일에는 미술가들의 후원자에게 편지를 쓰며, 주문한 안료가 도착하지 않았다고 불평한다. 그리고 10월 22일, 엑상프로방스 자택 정원에서 그림을 그리다가 쓰러지고, 자신과의 약속을 거의 이룰 찰나에 세상을 떠난다.

친애하는 베르나르,

나는 지금 심리적으로 매우 불안한 상태라네. 내 허약한 이성이 무너질까 이따금 두려운 마음이 들 정도네. 끔찍한 혹서가 막 지나가고 더위가 좀 누그러진 덕분에, 내 마음도 안정을 찾았지, 그렇게 이른 건 아니었다네; 전보다는 눈도 잘 보이고, 습작 방향도 더 나아지는 것 같아. 내가 그토록 오랜 세월 노력했던 목적을 언젠가 이루게 될까? 그러면 좋겠는데, 그 전엔 어슴푸레한 불쾌감을 떨칠 수 없을 것 같네. 항구에 당도해야, 그러니까 지난날보다 나은 방향으로 진전되는 무언가를 깨닫고, 그에 따라 이론을 증명했을 때 비로소 사라질 테지 ─ 이론 자체는 평이한 법; 누구나 심각한 걸림돌이 생겨야 비로소 생각을 하게 된다는 반증이야. 그래서 공부를 손에서 놓을 수가 없네.
 자네 편지를 다시 읽어 보았는데, 내 대답이 늘 빗나간다는 걸 알았네. 너른 마음으로 용서하게; 말했던 대로 이루고 싶은 목표에 너무 사로잡혀 사는 탓일세.
 늘 자연을 따라 배우고 있지만, 발전이 더딘 것 같아. 자네가 곁에 있으면 좋으련만, 고독이 나를 늘 야금야금 끌어내리니 말일세. 난 이제 늙고, 병들었어, 무거운 납 같은 무기력으로 가라앉는 것은, 열정에 자신을 맡겨 감각을 거칠게 만들기로 한 노인네에겐 위협이야. 그렇게 되느니 차라리 그림을 그리다가 죽겠다고 맹세했네.
 언제 자네와 같이 지내는 기쁨이 주어지면, 얼굴을 맞대고 이 얘기를 더 깊이 해볼 수 있겠지. 늘 똑같은 이야기로 돌아가는 것 용서하게; 우리가 자연 탐구를 통해 보고 느끼는 것은 다 논리적 발전을 한다고 나는 믿네, 기법 문제는 추후 살펴봄세; 우리 입장에서 기법 문제는 우리가 느끼는 걸 대중이 그대로 느끼게 해서 우리를 이해시키려는 것이니까. 우리가 우러러보는 위대한 대가들이 한 일이 바로 그거지.
 고집쟁이 상늙은이가 따뜻한 인사 전하며 자네에게 마음에서 우러나는 악수를 보내네.

폴 세잔

타임라인

Picture Credits

14 Private Collection / © Salvador Dali, Fundació Gala-Salvador Dalí, DACS 2019, translation by Michael Bird; **16** Casa Torres Collection, Madrid; Marquesa Vda collection of Casa Riera, Madrid; Prado Museum, 1976, translation by Philip Troutman in Sarah Symmons, ed., *Goya: A Life in Letters* (Pimlico: London, 2004); **18** Private Collection / © The Lucian Freud Archive / Bridgeman Images; **20** © Tate, London 2019 / © Estate of Vanessa Bell, courtesy Henrietta Garnett; **22** British Library, London, UK / © British Library Board. All Rights Reserved / Bridgeman Images; **24** Philip Guston letter to Elise Asher, 1964 August 17. Elise Asher papers, 1923–1994. Archives of American Art, Smithsonian Institution / © The Estate of Philip Guston; **26** © The Morgan Library & Museum; **28** Private Collection; **30** Image courtesy of Wienbibliothek, Estate Josef Lewinsky; **32** Jasper Johns, New York, New York letter to Rosamund Felsen, Los Angeles, California, 1970 January 1. Rosamund Felsen letters, 1968–1977. Archives of American Art, Smithsonian Institution / © Jasper Johns / VAGA at ARS, NY and DACS, London 2019; **34** © Ashmolean Museum, University of Oxford; **36** © The Morgan Library & Museum; **38** Alexander Calder to Agnes Rindge Claflin, 1936 June 6. Agnes Rindge Claflin papers concerning Alexander Calder, 1936–*c*.1970s. Archives of American Art, Smithsonian Institution / © 2019 Calder Foundation, New York / DACS London 2019; **40** © 2019. Image copyright The Metropolitan Museum of Art / Art Resource / Scala, Florence; **42** Courtesy of Sotheby's London, translation by Michael Bird; **44** Marcel Duchamp letter to Suzanne Duchamp, 1916 Jan. 15. Jean Crotti papers, 1913–1973, bulk 1913–1961. Archives of American Art, Smithsonian Institution / Letter reproduced by kind permission of Association Marcel Duchamp, translation by Francis M. Naumann, in 'Affectueusement, Marcel: Ten Letters from Marcel Duchamp to Suzanne Duchamp and Jean Crotti', *Archives of American Art Journal*, vol.22, no.4 (1982); **46** Dorothea Tanning to Joseph Cornell, 1948 March 3. Joseph Cornell papers, 1804–1986, bulk 1939–1972. Archives of American Art, Smithsonian Institution / © ADAGP, Paris and DACS, London 2019; **50** Van Gogh Museum, Amsterdam (Vincent van Gogh Foundation); **52** © The Morgan Library & Museum; **54** British Library, London, UK / © British Library Board. All Rights Reserved / Bridgeman Images; **56** Autograph letter to Claude Monet, 21 July 1920 (w/c, pencil & ink on folded paper), Signac, Paul (1863–1935) / Private Collection / Photo © Christie's Images / Bridgeman Images; **58** David Alfaro Siqueiros letter to Jackson Pollock, Sandy Pollock, and Harold Lehman, 1936 Dec. Jackson Pollock and Lee Krasner papers, *c*.1905–1984. Archives of American Art, Smithsonian Institution / © DACS 2019; **60** © 2019. Image copyright The Metropolitan Museum of Art / Art Resource / Scala, Florence / © Succession Picasso / DACS, London 2019, translation by Michael Bird; **62** Mark Rothko letter to Lee Krasner, 1956 Aug. 16. Jackson Pollock and Lee Krasner papers, *c*.1905–1984. Archives of American Art, Smithsonian Institution / © 1998 Kate Rothko Prizel & Christopher Rothko ARS, NY and DACS, London; **64** Metropolitan Museum of Art, Purchase, Guy Wildenstein Gift, 2003 – Public Domain, translation by Michael Bird; **66** David Hockney fax (hand-written letter) 1988, hand written letter faxed via a fax machine on one sheet of white, machine made, fax paper, 26.8 × 21.6 cm, National Gallery of Australia, Canberra, Gift of Kenneth Tyler 2002 / Reproduced by kind permission of David Hockney; **68** Yale Collection of American Literature, Beinecke Rare Book and Manuscript Library, Yale University / © ADAGP, Paris and DACS, London 2019, translation by Michael Bird; **70** Robert Smithson letter to Enno, 1971 September. Robert Smithson and Nancy Holt papers, 1905–1987, bulk 1952–1987. Archives of American Art, Smithsonian Institution / © Holt-Smithson Foundation / VAGA at ARS, NY and DACS, London 2019; **72** Musée Marmottan Monet, Paris, France / Bridgeman Images, translation by Michael Bird; **74** Handwritten letter from Marina Abramović and Ulay to Mike Parr, page 1. Mexico, June 1978, National Gallery of Australia, Canberra, Gift of Mike Parr 2012 / Letter reproduced by kind permission of Marina Abramović and Ulay; **76** Letter from Mike Parr to Marina Abramović and Ulay. Newtown, 27 July 1978, National Gallery of Australia, Canberra, Gift of Mike Parr 2012 / Letter reproduced by kind permission of Mike Parr; **78** British Library, London, UK / © British Library Board. All Rights Reserved / Bridgeman Images; **80** Yale Center for British Art, Paul Mellon Collection; **84** Cindy Sherman postcard to Arthur Danto, 1995 March 8. Arthur Coleman Danto papers, 1979–1998. Archives of American Art, Smithsonian Institution / Reproduced with kind permission by the artist; **86** Joseph Cornell, New York, N.Y. letter to Marcel Duchamp, Flushing, N.Y., between 1955 and 1968. Joseph Cornell papers, 1804–1986, bulk 1939–1972. Archives of American Art, Smithsonian Institution / © The Joseph and Robert Cornell Memorial Foundation / VAGA at ARS, NY and DACS, London 2019; **88** Yale Collection of American Literature, Beinecke Rare Book and Manuscript Library, Yale University / © Estate of Leonora Carrington / ARS, NY and DACS, London 2019; **90** Metropolitan Museum of Art, bequest of John M. Crawford Jr., 1988 – Public Domain; **92** Letter from Yayoi Kusama to Donald Judd, March 21, 1978. Image © Judd Foundation / Judd Foundation Archives / Letter reproduced by kind permission of Yayoi Kusama / extract from Donald Judd's review in *Donald Judd: Complete Writings: 1959–1975* (Distributed Art Publishers: New York, 2016), quotations from Yayoi Kusama in *Infinity Net: The Autobiography of Yayoi Kusama* (Tate Publishing: London, 2013); **94** George Grosz letter to Erich S. Herrmann, 1945. Erich Herrmann papers relating to George Grosz, 1935–1947. Archives of American Art, Smithsonian Institution / Reproduced with kind permission of the Estate of George Grosz, Princeton, N.J / © Estate of George Grosz, Princeton, N.J. / DACS 2019; **96** John Lennon and Yoko Ono Christmas card to Joseph Cornell, 1971 Dec. 23. Joseph Cornell papers, 1804–1986, bulk 1939–1972. Archives of American Art, Smithsonian Institution / © Yoko Ono, Courtesy Galerie Lelong & Co., New York; **98** Joan Miró to Marcel Breuer, 1963 Aug. 26. Marcel Breuer papers, 1920–1986. Archives of American Art, Smithsonian Institution / © Successió Miró / ADAGP, Paris and

DACS London 2019; **102** © The Samuel Courtauld Trust, The Courtauld Gallery, London, translation by Danielle Carrabino in *Immediations*, no.4 (2007); **104** Nancy Spero letter to Lucy R. Lippard, 1976 February. Lucy R. Lippard papers, 1930s–2010, bulk 1960s–1990. Archives of American Art, Smithsonian Institution / © The Nancy Spero and Leon Golub Foundation for the Arts / VAGA at ARS, NY and DACS, London 2019; **106** © RMN-Grand Palais (Musée d'Orsay) / RMN-GP; **108** Roy Lichtenstein letter to Ellen H. Johnson, 1963 Apr. 5. Ellen Hulda Johnson papers, 1872–1994, bulk 1921–1992. Archives of American Art, Smithsonian Institution / © Estate of Roy Lichtenstein / DACS 2019; **110** © The Samuel Courtauld Trust, The Courtauld Gallery, London; **112** Cy Twombly letter to Leo Castelli, 1963?. Leo Castelli Gallery records, *c.*1880–2000, bulk 1957–1999. Archives of American Art, Smithsonian Institution / © Cy Twombly Foundation; **114** Winslow Homer letter to Thomas B. (Thomas Benedict) Clarke, 1901 Jan. 4. Winslow Homer collection, 1863–1945. Archives of American Art, Smithsonian Institution; **116** Allen Memorial Art Museum, Oberlin College, Ohio, USA / Gift of Helen Hesse Charash / Bridgeman Images; **118** Mary Cassatt letter to John Wesley Beatty, 1905 Sept. 5. Carnegie Institute, Museum of Art records, 1883–1962, bulk 1885–1940. Archives of American Art, Smithsonian Institution; **120** Jackson Pollock letter to Louis Bunce, 1946 June 2. Louis Bunce papers, 1890s–1983. Archives of American Art, Smithsonian Institution / © The Pollock-Krasner Foundation ARS, NY and DACS, London 2019; **122** Veneranda Biblioteca Ambrosiana, Milan, Italy / © Veneranda Biblioteca Ambrosiana / Metis e Mida Informatica / Mondadori Portfolio / Bridgeman; **124** © Leopold Museum, Vienna, translation by Jeff Tapia; **126** Royal Collection Trust / © Her Majesty Queen Elizabeth II 2014; **128** Courtesy of the photographer and Ketterer Kunst / © DACS 2019, translation by Daniela Winter; **130** Agnes Martin letter to Samuel J. Wagstaff, 19–. Samuel Wagstaff papers, 1932–1985. Archives of American Art, Smithsonian Institution / © Agnes Martin / DACS 2019; **132** Judy Chicago letter to Lucy Lippard, 1973. Lucy R. Lippard papers, 1930s–2010, bulk 1960s–1990. Archives of American Art, Smithsonian Institution / © Judy Chicago. ARS, NY and DACS, London 2019; **136** Frida Kahlo letter to Diego Rivera, 1940. Emmy Lou Packard papers, 1900–1990. Archives of American Art, Smithsonian Institution / © Banco de México Diego Rivera Frida Kahlo Museums Trust, Mexico, D.F. / DACS 2019; **138** Joan Mitchell letter to Michael Goldberg, *c.*1950. Michael Goldberg papers, 1942–1981. Archives of American Art, Smithsonian Institution / © Estate of Joan Mitchell; **140** © The Morgan Library & Museum; **142** © Tate, London 2019; **144** Ad Reinhardt Valentine to Selina Trieff, 1955 Feb. 18. Selina Trieff papers, 1951–1981. Archives of American Art, Smithsonian Institution / © ARS, NY and DACS, London 2019; **146** Jules Olitski note to Joan C. Olitski, 1981. Jules Olitski notes to Joan Olitski, 1981–2004. Archives of American Art, Smithsonian Institution. Jules Olitski note to Joan C. Olitski, 1981. Jules Olitski notes to Joan Olitski, 1981–2004. Archives of American Art, Smithsonian Institution / © Estate of Jules Olitski / VAGA at ARS, NY and DACS, London 2019; **148** Courtesy of Sotheby's, Inc. © 2017 / © Adagp / Comité Cocteau, Paris 2019; **150** Yale Collection of American Literature, Beinecke Rare Book and Manuscript Library, Yale University; **152** Yale Collection of American Literature, Beinecke Rare Book and Manuscript Library, Yale University / © Georgia O'Keeffe Museum / DACS 2019; **154** © Musée Rodin, translation by Michael Bird; **156** © Musée Rodin; **158** © Tate, London 2019 / © Bowness, Hepworth Estate; **160** © Tate, London 2019 / © The estate of, Eileen Agar; **164** © The Trustees of the British Museum, translation by Michael Bird; **166** Heritage Image Partnership Ltd / Alamy Stock Photo; **168** © Tate, London 2019 / Reproduced by permission of The Henry Moore Foundation; **170** James McNeill Whistler to Frederick H. Allen, 1892 or 1893 June 6. James McNeill Whistler collection, 1863–1906, *c.*1940. Archives of American Art, Smithsonian Institution; **172** Lebrecht Authors / Bridgeman Images; **174** Anni Albers to Gloria Finn, 1954 Mar. 15. Gloria Dale papers, 1952–1970. Archives of American Art, Smithsonian Institution / © The Josef and Anni Albers Foundation / Artists Rights Society (ARS), New York and DACS, London 2019; **176** Naum Gabo to Marcel Breuer, 1938 Apr. 17. Marcel Breuer papers, 1920–1986. Archives of American Art, Smithsonian Institution / © Tate, London 2019; **178** British Library, London, UK / © British Library Board. All Rights Reserved / Bridgeman Images, translation by Walter L. Strauss and Marjon van der Meulen in *The Rembrandt Documents* (Abaris Books, New York, 1979); **180** Image courtesy of Jürg Blaser, translation by Michael Bird; **182** Private Collection / Prismatic Pictures / Bridgeman Images; **184** Bonhams; **186** Fitzwilliam Museum, University of Cambridge, UK / Bridgeman Images; **188** Andy Warhol letter to Russell Lynes, 1949. Managing editor Russell Lynes correspondence with artists, 1946–1965. Archives of American Art, Smithsonian Institution / © 2019 The Andy Warhol Foundation for the Visual Arts, Inc. / Licensed by DACS, London. 2019; **192** Tennyson Research Centre, Lincolnshire Archives; **194** Berenice Abbott letter to John Henry Bradley Storrs, 1921 July 19. John Henry Bradley Storrs papers, 1790–2007, bulk 1900–1956. Archives of American Art, Smithsonian Institution / © Berenice Abbott / Commerce Graphics; **196** Courtesy of Sotheby's London / © ADAGP, Paris and DACS, London 2019, translation by Michael Bird; **198** Bonhams; **200** [Frankenthaler and Motherwell to Hans Hofmann.] Hans Hofmann papers, [*c.*1904]–2011, bulk 1945–2000. Archives of American Art, Smithsonian Institution / © Helen Frankenthaler Foundation, Inc. / ARS, NY and DACS, London 2019; **202** Private Collection, translation from William Martin Conway, *The Writings of Albrecht Dürer* (Peter Owen: London, 1958); **204** Allen Memorial Art Museum, Oberlin College, Ohio, USA / Gift of Helen Hesse Charash / Bridgeman Images / © Carl Andre / VAGA at ARS, NY and DACS, London 2019; **206** © Tate, London 2019 / © The Estate of Francis Bacon. All rights reserved. DACS 2019; **208** Ana Mendieta postcard to Judith Wilson, 1980 August 20. Judith Wilson papers, 1966–2010. Archives of American Art, Smithsonian Institution / © The Estate of Ana Mendieta Collection, LLC, Courtesy Galerie Lelong & Co.; **210** Lee Krasner letter to Jackson Pollock, 1956 July 22. Jackson Pollock and Lee Krasner papers, *c.*1905–1984. Archives of American Art, Smithsonian Institution / © The Pollock-Krasner Foundation ARS, NY and DACS, London 2019; **214** © The Samuel Courtauld Trust, The Courtauld Gallery, London; **216** © The Samuel Courtauld Trust, The Courtauld Gallery, London, translation by Marguerite Kay in John Rewald, ed., *Paul Cézanne: Letters* (Bruno Cassirer: Oxford, 1941, 4th edn 1976).